职业院校学生人文社科知识读本

美术赏析

主编 ● 梁丹妮 许海东

苏州大学出版社
Soochow University Press

图书在版编目(CIP)数据

美术赏析/梁丹妮,许海东主编. —苏州:苏州大学出版社,2014.5(2020.8 重印)
职业院校学生人文社科知识读本
ISBN 978-7-5672-0878-0

Ⅰ.①美… Ⅱ.①梁…②许… Ⅲ.①美术—鉴赏—高等职业教育—教材 Ⅳ.①J05

中国版本图书馆 CIP 数据核字(2014)第 104716 号

美术赏析

梁丹妮　许海东　主编

责任编辑　方　圆

苏州大学出版社出版发行
(地址:苏州市十梓街1号　邮编:215006)
虎彩印艺股份有限公司印装
(地址:东莞市虎门镇陈黄村工业区石鼓岗　邮编:523925)

开本 787 mm×1 092 mm　1/16　印张 11.5　字数 239 千
2014 年 5 月第 1 版　2020 年 8 月第 4 次印刷
ISBN 978-7-5672-0878-0　定价:33.00 元

苏州大学版图书若有印装错误,本社负责调换
苏州大学出版社营销部　电话:0512-67481020
苏州大学出版社网址　http://www.sudapress.com

职业院校学生人文社科知识读本
丛书编审委员会

主　任　张建初
副主任　黄学勇　刘宗宝
委　员（排序不分先后）
　　　　　吴兆刚　刘爱武　强玉龙　吕　虹　杨晓敏
　　　　　沈晓昕　李翔宇　刘　江　张秋勤　仇靖泰
　　　　　梁伟康　刘立明　陈修勇　王建林　张　静

职业院校学生人文社科知识读本

参加编写学校名单（排序不分先后）

徐州经贸高等职业学校
徐州生物工程职业技术学院
连云港工贸高等职业技术学校
宿迁经贸高等职业技术学校
淮安生物工程高等职业学校
盐城技师学院
扬州高等职业技术学校
泰州机电高等职业技术学校
南通理工学院
南京财经大学
苏州旅游与财经高等职业技术学校
苏州农业职业技术学院
苏州职业大学
苏州工业园区职业技术学院
苏州工业园区工业技术学校
苏州经贸职业技术学校
德州职业技术学院
安徽工商职业学院
安徽广播影视职业技术学院
南昌航空大学
九江学院
上海李伟菘音乐学校
上海商业学校
上海师范大学天华学院
中山市中等专业学校
深圳职业技术学院

总 序

《国家中长期教育改革和发展规划纲要(2010—2020年)》(以下简称《纲要》)中明确提出"要把育人为本作为教育工作的根本要求";《教育部关于全面提高高等职业教育教学质量的若干意见》(教高[2006]16号)中也明确指出"高等职业院校要坚持育人为本,德育为先,把立德树人作为根本任务"。其宗旨都要求高职教育的终极目标须以育人为本,为此,全面提升学生的人文素质就成为必然选择。

从人才和就业市场反馈的信息看,备受青睐的毕业生往往具备如下特点:道德素质较高,具备较强的事业心、责任感;有艰苦奋斗精神、奉献精神和创新精神;基础扎实,知识面宽;有较好的组织管理能力,善于处理人际关系等。从国家、社会和用人单位层面来讲,也都要求毕业生具备良好的道德修养、专业知识技能、职业心理、创新精神、团队合作能力、人际交往与沟通能力、承受挫折能力等综合素质。因此,高等职业院校在教育教学中必须结合学校实际,加强调研与分析,在学校的各项教育教学活动中多渠道、多方位地加强学生人文素质的教育与培养。

在高职院校的专业设置中,人文素质课程是薄弱环节。要想培养出"既具有过硬的专业知识和岗位技能,又具有远大的个人理想和良好的道德风尚"的毕业生,必须进行课程体系的改革和创新,同时要加强人文素质教育的研究与总结;在课程设置上做到人文素质课程与职业技能课程并重,善于发现人文素质教育的素材和切入点,并根据学校自身的特点设置人文素质教育课程。

1. 改革课程体系,完善人文教育

人文素质教育课程体系的构建必须以马克思主义为指导,突出文理渗透、工管结合的学科交叉特点,全面提高学生的人文素养。此外,课程体系的构建还必须从实际出发,考虑课程的相对系统性和完整性,考虑师生的承受能力,考虑理工科院校的特殊性,使课程体系改革具有可操作性。课程体系除了开设人文学科的选修课和必修课外,还可以经常举办人文学术报告与讲座、职业生涯规划课程与就业创业指导讲座等。职业院校应结合高职生的心理特点和成长规律,成立心理健康咨询中心,建立心理健康咨询网站,通过

多种形式进行心理健康教育的宣传和指导,让学生真正感受到人文关怀,培养人文情怀。

2. 专业课程渗透人文教育

人文教育不仅仅体现在人文课程的教学中,在专业课程教学中同样可以处处渗透着人文精神,同样可以进行人文教育。在专业教学中,要让学生了解与专业相关的真实的历史背景、自然和谐的文化精神、真善美的文化底蕴等人文方面的知识,在专业技能的应用中处处展示这些人文精神,从而进一步激发学生学习专业的兴趣与热情,夯实专业基础,加强专业技能和人文素质的共同培养。

3. 综合考核,协调运转

高职教育要适应社会的发展,必须让教育系统内的各个子系统及各个要素之间协调运转,形成技能教育和人文素质教育的合力。要建立科学的人文素质培养评估体系,明确每门课程的职业人文素质教育目标,完善对学生在人文社科知识、思想道德、社会活动参与等多方面的考核指标及人文素质测评,在产、学、研中渗透、融合人文素质的培养,将素质考核纳入整个考试考核体系。

《纲要》中还指出:"职业教育要面向人人,面向社会,要着力培养学生的职业道德、职业技能和就业创业能力。"因此,职业教育的主旋律是"育人"而非"制器",不应只要求学生掌握技能,也需培养学生富有人文素养,兼具对国家和社会的责任感。高职院校应通过建设多种符合自身特色的人文素质教育的路径,把学生培养成高技能与全素质的人才,从而适应社会和企业对人才的需求。

这套"职业院校学生人文社科知识系列读本"正是基于这样的理念和出发点而编写的,不过分追求学科的系统性、完整性,强调从学生的实际出发,重点突出文学、历史、地理、音乐、美术、书法、传统文化、职业规划等人文学科的基础知识,力求深入浅出,雅俗共赏,融知识性和趣味性于一体,使学生在阅读中感悟人生,体会关怀,于无形中得到精神熏陶和境界升华。

我们希望这套丛书的出版能够为高职院校开展人文素质教育做出有益的贡献,并通过试用、修订,反复锤炼,能够更具特色,并广受师生的欢迎,成为人文素质教育的精品图书。

我们也希望通过系列教材的编写、出版,能锻炼、培养一批专注于职业院校素质教育教学的教师群体,使其能成为推动学校实施素质教育建设的骨干力量,从而全面促进职业院校素质教育工作更有声有色、卓有成效地展开。

丛书编委会

前言 Preface

《美术赏析》一书是根据教育部职业院校学生文化素质教育的基本精神,针对非艺术专业素质教育的实际需要,专门为职业院校学生编写的一部具有普遍适应性的教材。

艺术教育是高职院校素质教育的重要组成部分,加强艺术教育,在一定意义上,也是加强学生人文精神的教育,其目的就是解决人生观、价值观与审美观的问题,使学生懂得什么是真善美、如何做人。当今社会对复合人才的需求越来越迫切,单一型知识结构已经不再适应社会的需求,因此,除了开展公共艺术教育以外,还要针对不同专业的职业技能需要,侧重选择艺术(造型)制作(设计)方面的教学活动,注重艺术教育和职业技能的融合,通过艺术教育,帮助学生艺术地去感觉,科学地去思考。

本书为职业院校人文社科知识读本之一,总共分为六个大章,分别从山水风景画、人物画、雕塑、民艺、建筑、现代艺术设计六个方面来进行美术赏析,每一节包含走进作品、作者简介、作品赏析、知识链接、拓展活动几个模块。将时代背景、人文历史、艺术风格、潮流派别、作品技法等贯穿于中外各个时期的美术作品中。本书用图片导入赏析,以案例、图示和文字相结合的方式展现和梳理美术的主要知识点以及相互间的关系。案例贴近学生生活,融知识性与趣味性于一体。拓展活动的设置能激发学生积极思考和讨论,使学生得到艺术精神的熏陶。

由于编写时间紧迫,编者水平有限,书中必有疏漏之处,衷心希望师生提出宝贵意见,以使本教材得到完善和提高。

编者
2014.4

目 录
Contents

第一章
感受大自然之美
001/

第一节　中国山水画与花鸟画　　001
　　一、中国山水画　　001
　　二、中国花鸟画　　022
第二节　外国风景画与静物画　　039
　　一、外国风景画　　039
　　二、外国静物画　　053

第二章
感触人物画的灵魂
061/

第一节　中国人物画　　061
第二节　外国人物画　　070

第三章
体验雕塑的神工
079/

第一节　中国雕塑　　079
　　一、陶俑　　079
　　二、陵墓雕刻　　084
　　三、佛教造像　　087
第二节　外国雕塑　　092
　　一、古代雕塑　　092
　　二、近现代雕塑　　100

第四章
传承民间工艺美术
105/

第一节	年画	105
第二节	剪纸	114
第三节	染织	120
第四节	漆艺	126

第五章
探寻无限的建筑空间
129/

| 第一节 | 中国建筑 | 129 |
| 第二节 | 外国建筑 | 138 |

第六章
现代艺术设计欣赏
148/

第一节	二维艺术设计	148
一、标志设计		148
二、招贴设计		151
三、包装设计		157
第二节	三维艺术设计	161
一、室内设计		162
二、产品设计		167
三、展示设计		170

第一章 感受大自然之美

自然是人类的朋友。蓝天白云,高山长河,是大自然对人类无私的馈赠。古今中外,无数的画家用饱含深情的画笔讴歌、赞美自然,也为我们留下了无数珍贵的美丽画卷,就让我们展开这些凝聚了智慧和情感的画卷,共同走进充满诗情画意的世界,开启一段涤荡心灵的旅程吧。

第一节 中国山水画与花鸟画

一、中国山水画

中国山水画是以山川自然景观为描绘主体的中国绘画形式,是中国画三大画科(人物、山水、花鸟)之一。中国山水画萌芽于魏晋,发展于隋唐,成熟于五代,历经宋、元、明、清至近代的多次变革。在山水画技法不断创新的过程中,始终蕴含着"外师造化,中得心源"的创作观和"畅神"的美学追求,"天人合一"的文化思想成为中国山水画创作的灵魂。山水画也成为众多文人画家寄托情怀的载体,是我国传统文化艺术宝库中的瑰宝。

欣赏感悟（一） 潇湘图

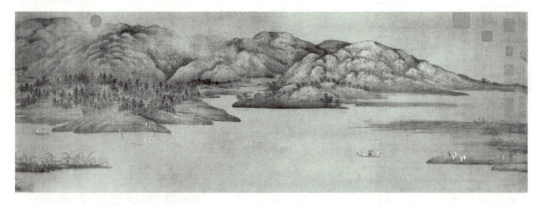

图1-1 潇湘图 董源 五代

走进作品

《潇湘图》（图1-1，绢本设色，纵50.2厘米，横140厘米，北京故宫博物院藏）是董源的代表作品，画的是江南景色。画中山峦平缓连绵，山间云雾隐晦，山水树石笼罩于空灵朦胧之中，大片的水面中，沙洲苇渚映带无尽，显得平淡而幽远，苍茫而滋润；设色明丽的迎宾人群和拉网捕鱼的渔人点缀其间，为寂静幽深的山林增添了无限生机。江南山水的草木繁盛、郁郁葱葱，表现得真实而自然，体现了董源山水画"平淡天真"的艺术特征。

作者简介

董源（？—962），字叔达，钟陵（今江西进贤）人，五代南唐时任北苑副使，故又称"董北苑"。擅画山水，兼工龙虎人物，尤工秋岚远景。其山水初师荆浩，后以江南真山实景入画，不为奇峭之笔，开创了"平淡天真"的江南山水画派。所创"披麻皴"，能生动地表现峰峦隐现、云雾迷蒙、山林幽远、洲渚掩映的江南景色。宋代米芾谓其画"平淡天真多，唐无此品，在毕宏上，近世神品，格高无与比也"。董源的山水画对元代以后的文人画影响巨大，代表作品有《夏景山口待渡图》《潇湘图》《夏山图》等。

作品赏析

《潇湘图》取平远之景，描绘山峦平缓和洲渚映带的江南景色。开卷为迎宾场景：江面上有一船正缓缓驶向汀岸，船中有六人，一朱衣人端坐于伞盖之下，身边一人持伞盖，前后各有侍者一人，船头与船尾两个船工，一人持篙，一人摇橹；岸边有五人击鼓奏乐，迎接小船；稍远处有朱衣女子二人并立，与其前面一回首女子交谈；后段近岸处有渔夫十人拉网捕鱼，远

处有渔舟往来。山坡上画有大片密林,数家农舍掩映其中;远处山峦连绵,山势平缓,山间雾气朦胧,峰峦隐现。山头用淡墨点子皴,山脚、坡岸用短披麻皴,以花青运墨点染,浑厚滋润,表现出空气湿润、烟云晦明之感。画中人物虽小却工细逼真,设色凸出绢面,明朗而和谐。此画正如宋代米芾在《画史》中对董源的评价:"峰峦出没,云雾显晦,不装巧趣,皆得天真。岚色郁苍,枝干劲挺,咸有生意。溪桥渔浦,洲渚掩映,一片南方也。"

知识链接

从东晋顾恺之的《洛神赋图》(图1-2)中可以看出,早期的山水只是人物画的衬景,且"水不容泛、人大于山",树木如"伸臂布指",技法稚拙。到隋唐时期,山水从人物画中分离出来,成为独立画科,代表作品有隋代展子虔的《游春图》(图1-3)。

唐代山水画摆脱了早期的稚拙状态,形成了三种不同的表现技法和风格:一是以李思训为代表的青绿重彩画法;二是以吴道子所代表的"疏体"画法;三是以王维、张璪、项容、王默等为代表的水墨画法。

中国山水画发展到五代十国时期,形成了刚劲挺拔、峻厚雄伟、以壮美取胜的北派和融浑静穆、温润清净、以平淡天真为特色的南派两种风格,北派山水开创者为荆浩和关仝,南派山水开创者为董源和巨然。

荆浩(生卒年不详,五代后梁画家),字浩然,号洪谷子,沁水(今河南济源)人。荆浩是唐以前山水画理论的集大成者,常年隐居太行山洪谷,注重体察自然,兼取吴道子、项容之长,以水墨皴染法描绘雄伟的北方山川,开中国山水画皴法之先河。荆浩"善写云中山顶,四面峻厚",开创了"有笔有墨,水晕墨章,大山大水,开图千里"的全新艺术风格。代表作品有《匡庐图》(图1-4)、《雪景山水图》等,著有山水画重要理论著作《笔法记》。

图1-2　洛神赋图(局部)　顾恺之　东晋　宋摹本

美术赏析

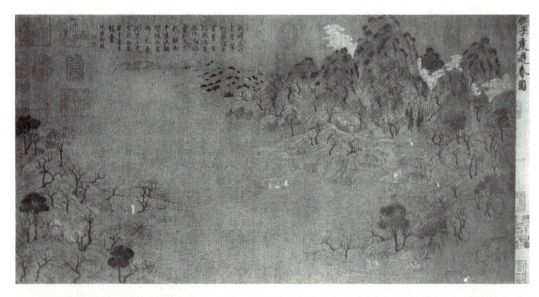

图1-3 游春图 展子虔 隋

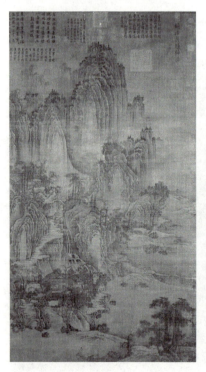

图1-4 匡庐图 荆浩 五代

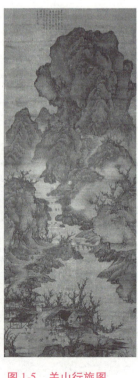

图1-5 关山行旅图
关仝 五代

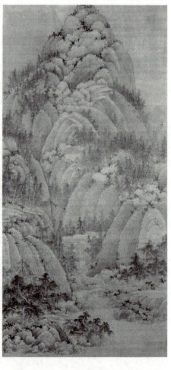

图1-6 秋山问道图
巨然 五代

关仝(生卒年不详,五代后梁画家),长安(今陕西西安)人。关仝师法荆浩,并有出蓝之誉,与荆浩并称"荆关"。北宋米芾说他"工关河之势,峰峦少秀气",关仝山水画的立意造境超出荆浩的格局而独具风貌,被称为"关家山水"。他的画风朴素,气势雄伟,以钉头皴表现山石坚实的质感和厚重的体积感,被誉为"笔愈简而气愈壮,景愈少而意愈长"。代表作品有《山溪待渡图》及《关山行旅图》(图1-5)等。

巨然(生卒年不详),江宁开元寺僧人,五代宋初画家,钟陵(今江西进贤县)人,一说江宁(江苏南京)人,与董源并称"董巨"。南唐降宋后,随后主李煜至开封,居开宝寺。巨然师法董源,善画烟岚气象、山川高旷之景,以长披麻皴画山石,笔墨秀润,得野逸清静之趣。代表作品有《万壑松风图》、《秋山问道图》(图1-6)、《萧翼赚兰亭图》、《山居图》等。

五代至宋初这一时期,在中国山水画史上具有"百代标程"的重要意义。山水画在继承唐代山水画的基础上,在创作思想、表现技法、理论研究等各个方面,均取得了前所未有的辉煌成就。荆浩、关仝、董源、巨然是五代时期最具代表性的山水画家,他们在学习前人的基础上,更注重师法自然,描绘自然景物的状貌神情,体现了"搜妙创真"的创作思想。荆浩在其山水画论著《笔法记》中提出的"气、韵、思、景、笔、墨"六要说,成为山水画创作的重要标准。山水画最重要的技法——皴法,在五代时开始被使用并发展成熟,这是山水画技法的重大发展,也是中国山水画成熟的标志性成就,勾、皴、染、点的技法体系也在这一时期形成。自此,中国山水画创作理法完备,对后世山水画的蓬勃发展产生了深远的影响。

欣赏感悟(二)　溪山行旅图

走进作品

《溪山行旅图》(图1-7,绢本设色,纵206.3厘米,横103.3厘米,台北"故宫博物院"藏)写溪山行旅之景,画面正中巨峰顶立,壁立千仞,气势雄伟,一线飞瀑,如白练般直泻而下,山脚雾气空灵,令巨峰更显雄伟高耸。山下巨石与小山丘错落有致,山丘上杂树丛生,亭台楼阁隐于其间。丘下溪流涓涓,林荫古道上,一队商旅正在行路,使寂静的山林立显生机。范宽用雄健的线条和厚重密集的雨点皴画出山石坚硬的质感,整幅画墨色浑厚凝重,巍峨的山峰,具有

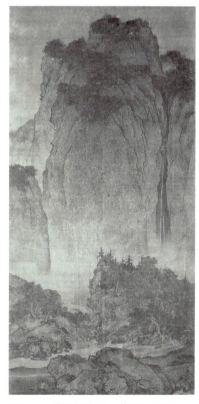

图1-7　溪山行旅图　范宽　北宋

"振人心弦，夺人魂魄"的气势，小小的商旅驮队，更显大山之雄奇，整幅画面雄浑壮阔，气势雄强，极具北方山水形质。画幅右下角树叶间有"范宽"二字款，为范宽的代表作品，明代董其昌评此画为"宋画第一"。

作者简介

范宽（生卒年不详），北宋画家，名中立，字仲立，因性情宽和，人称"范宽"，华原（今陕西耀县）人。擅画山水，亦擅画雪景，师法荆浩、李成，后感悟到"前人之法，未尝不近取诸物，吾与其师于人者，未若师诸物也；吾与其师于物者，未若师诸心"，遂移居终南、太华山中，常年对景写生，细察山间烟云晴晦，终成一代大家，与关仝、李成同为北派山水代表，并称为"北宋三大家"。范宽创雨点皴法，所画山水画"峰峦浑厚，势壮雄强"、"山顶好作密林，水际作突兀大石"、"真石老树挺生笔下"，用笔雄劲，墨色浓厚而滋润，意境浩莽，表现出秦陇一带峰峦雄阔峻拔的景象。米芾对范宽的绘画有"物象之幽雅，品固在李成上，本朝自无人出其右"的评价。代表作品有《溪山行旅图》、《关山雪渡图》、《雪景寒林图》、《临流独坐图》等。

作品赏析

纵观全图，壮美之气迎面扑来。首先映入眼帘的，是一座占去画面三分之二的巍峨雄峰，峰顶灌木丛生。山峰以劲挺线条勾出轮廓和结构，再以密集而层次丰富、状如雨点的短线为皴，刻画山石的纹理和质感，在近轮廓处稍作留白，使山峰边缘具有一定的光感，山石更具体积感和生命力。山间一缕飞瀑直泻而下，画家用浓重的墨色画崖壁，令瀑布洁白如练，更具动势。山谷间云雾缭绕，使巨峰更显雄伟峻拔。云雾深处，由瀑布汇成的小溪远远流来，水声潺潺，溪畔两侧山丘上林木茂密，林中楼阁隐约可见。在小溪左侧山道上，一头戴斗笠的挑夫正向溪上小桥行来，近处山前浓荫小道上，一支商旅驮队从画外穿林而至，蹄声得得，路前、溪畔有巨石兀立。此画构图经过精心的章法布局，对主次、虚实、大小、轻重、呼应等关系的处理，均非常精妙，于厚重饱满中见空灵。景物的描绘极为雄壮逼真，山石树木刻画严整，线条劲健，墨色凝重，山石皴线极富层次与变化，树木画法也因远近而不同，近景多用"夹叶法"，远处则用"点叶法"，人物和驮队刻画生动。作为此画点睛之处，商旅驮队（图1-8）的描绘，打破了山野的静谧，也令画面富有生气，人声、蹄声、水声、风声相和，共同构成了一幅人与自然和谐统一的壮美画卷。

知识链接

山水画发展到两宋，名家辈出，无论是绘画技法还是理论研究，均达到前所未有的高度。山水画的取材更加广泛，从北宋早期全景式的大山大水到南宋边角式的写意小景山水，体现了山水画从"图真"到写意的巨大转变。

第一章　感受大自然之美

图1-8　溪山行旅图　局部

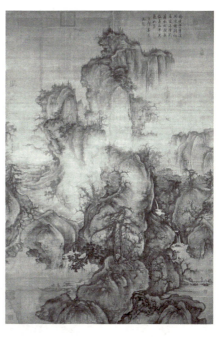

图1-9　早春图　郭熙　北宋

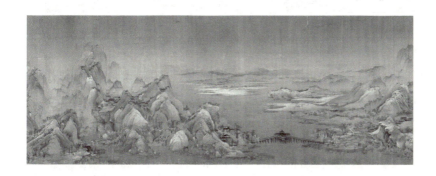

图1-10
千里江山图（局部）
王希孟　北宋

图1-11
潇湘奇观图（局部）
米友仁　北宋

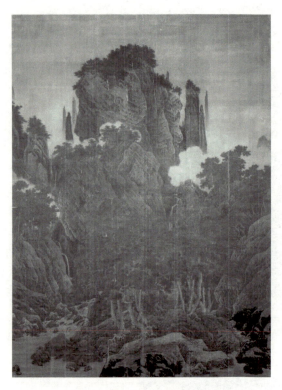
图1-12 万壑松风图 李唐 南宋

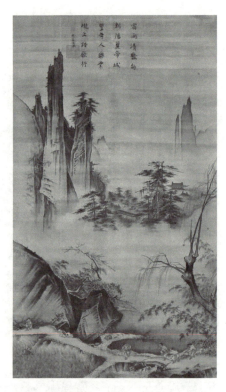
图1-13 踏歌图 马远 南宋

 北宋时期，以关仝、李成、范宽画作为代表的北派山水成为北宋前期山水画的代表。北宋中期则以郭熙为代表，从其代表作《早春图》（图1-9）可以看出，他的山水师法李成并自成体格，所创"云头皴"（也称卷云皴）和"蟹爪树"独具神韵。郭熙的论著《林泉高致》（由其子郭思整理而成）是其山水画创作的经验总结，也是中国山水画史上重要的理论篇章。文中提出了"平远、高远、深远"的构图法，并对四时景色作出"春山淡冶而如笑，夏山苍翠而如滴，秋山明净而如妆，冬山惨淡而如睡"的精辟总结。北宋后期，赵令穰、赵伯驹、王希孟（图1-10）等的画作为青绿山水的代表，米芾、米友仁（图1-11）父子所创"米点山水"，成为水墨写意画法的代表。

 南宋时期，随着社会审美趣味的变化，山水画亦由精巧简洁的边角式诗意描写逐渐转变为雄浑壮阔的全景式表现，从而开拓了"水墨苍劲"的新画风，这一巨大转变的代表人物是"南宋四大家"之首李唐，从其最重要的代表作品《万壑松风图》（图1-12）与另一幅《江山小景图》，可看出由巨幛山水到边角画风的转变。最能代表边角画风的是"南宋四大家"中的马远与夏圭，马远的山水构图多将主要景物置于画面一角，夏圭则将主要景物置于画面的半边，人称"马一角"、"夏半边"。马远的代表作品有《踏歌图》（图1-13）、《山径春行图》（图1-14）、《水图》等；夏圭的代表作品有《溪山清远图》（图1-15）、《长江

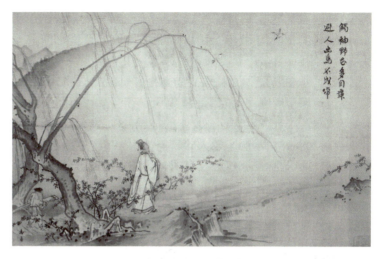

图1-14 山径春行图 马远 南宋

图1-15 溪山清远图（局部） 夏圭 南宋

 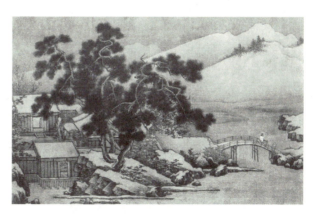

图1-16 临流抚琴图 夏圭 南宋　　图1-17 四景山水图之四 刘松年 南宋

万里图》、《临流抚琴图》(图 1-16)等。"南宋四大家"中的另一位是刘松年,工人物、山水,山水画代表作品有《四景山水图》(图 1-17)。"南宋四大家"都是画院画家,画风对南宋画坛影响巨大,其中影响最大的是李唐。李唐创大斧劈皴法(亦有称刮铁皴法),并开创山水画"水墨苍劲"的画风,刚劲犀利,气魄雄伟,南宋山水无不受其影响。刘松年、马远、夏圭均以李唐画法为宗,刘松年用小斧劈皴法,笔精墨妙,清丽严谨;马远的大斧劈皴,笔法刚劲雄奇,意境清远;夏圭的拖泥带水皴,笔法简括,水墨淋漓。四家的画风对明代的浙派和院体山水画有较大的影响。

另外,两宋绘画的成就,与皇家画院的发展有着较大的关系,中国最早的画院始于五代西蜀,宋代达到鼎盛,五代和两宋时期的画院名称均为翰林图画院,画史上许多著名的画家供职于皇家画院,他们的绘画风格称为"院体画"。

欣赏感悟(三) 富春山居图

走进作品

《富春山居图》现存前后两段,前段称《剩山图》(图 1-18,纸本墨笔,纵 31.8 厘米,横 51.4 厘米,浙江省博物馆藏);后段称《无用师卷》(图 1-19,纸本墨笔,纵 33 厘米,横 636.9 厘米,台北"故宫博物院"藏),此画是元代画家黄公望的代表作品,描绘的是富春江两岸的景色。山峰连绵起伏,石台山路,蜿蜒流转,江面几无水波,平静而开阔,境界辽远,林木村舍,渔舟小桥,疏密有致,百峰千树,姿态各异,变化无穷,墨色浓淡干湿并用,秀润淡雅,极富变化。总览全图,雄秀苍莽,简洁清润,给人以"景随人迁,人随景移,步步可观"的艺术感受,此画被后世誉为"画中之兰亭"、"山水画第一神品"。因此画历时约四年才得完成,所以前后不尽相同。

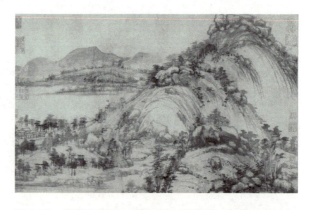

图 1-18 富春山居图·剩山图 黄公望 元代

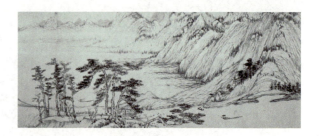

图 1-19 富春山居图·无用师卷 黄公望 元代

作者简介

黄公望(1269—1354),元代画家,本姓陆,名坚,江苏常熟人,七八岁时过继给永嘉府(今浙江温州市)平阳县黄氏为嗣,黄氏老翁90岁才得子嗣,见到黄公望时说道"黄公望子久矣",因而改名黄公望,字子久,号一峰、大痴道人。黄公望中年当过中台察院椽吏,后皈依"全真教",在江浙一带卖卜,50岁左右开始学画,擅画山水,师法董源、巨然,兼取北派山水和米氏山水之长,曾得开创元代新画风的赵孟頫指授。黄公望的画风有浅绛和水墨两种,由他所创在水墨之上略施淡赭的画法,称为"浅绛山水",笔墨秀逸,烟云流润,气势雄浑;所作水墨山水,萧散苍秀,笔墨洒脱,境界高旷。与倪瓒、王蒙、吴镇并称"元四家",为"元四家"之首,是文人画派的重要代表人物。撰有《写山水诀》《论画山水》,代表作品有《富春山居图》《九峰雪霁图》《丹崖玉树图》《天池石壁图》等。

作品赏析

《富春山居图》是黄公望为其师弟无用师所作,作于1347年至1350年,描绘了富春江两岸初秋的景色。开卷描绘坡岸水色,江面辽阔,远山隐约可见,接着是连绵起伏的山峦,群峰争奇,主峰高耸,山上杂树错落有致,山间有屋宇掩映于林中;紧接其后的是另一座山峰,山势绵延向后,与远山相接并渐渐隐去,较前一山峰,主峰山势略显陡峭;前面山坡延伸至近处坡石岸边,坡岸上有萧疏的松林与杂树,松林下有茅亭,亭中一人,正坐观水中鸭群,茅亭前方与侧后方不远处的江中,各有一渔夫在舟中垂钓;再接下来是平缓的坡岸与茫茫的江水,远处水天一色;最后则高峰突起,峰后远山渺茫。整幅画卷的构图生动而有层次,山间丛林茂密,点缀村舍、茅亭、渔舟,错落有致,山、水的布局疏密得当,层次分明,江面为大片的空白,更显意境辽远。笔墨取法董、巨,但更为简约利落,山石的勾、皴用笔随意而似天成,线条浑厚,苍劲有力,有湿笔披麻皴,也有长短干笔皴擦,树木用近似"米点"的笔法,墨色透明而凝重。全图不设色而五色具,只在山石上用淡墨渲染,并用稍深墨色染出远山、沙汀及坡影,突出了秀润淡雅的笔墨意趣,只有点苔、点叶时用浓墨,以起到点醒的作用。这是一幅足以代表黄公望毕生成就的杰作,后世的画家对此图评价极高,董其昌题识:"吾师乎!吾师乎!一丘五岳,都具是矣!"邹之麟题识:"知者论子久画,书中之右军也,圣矣。至若《富春山居图》,笔端变化鼓舞,又右军之《兰亭》也,圣而神矣。"

知识链接

元代汉族的义人,因"辱于夷狄之变"而绝意仕途,众多文人退隐山林,文人画家寄情于山水,用画笔表达理想和精神追求,这种崇尚笔墨情趣的新画风,继承和发展了北宋晚期"士人画"的写意精神,摆脱了宋代院体画的风格,使"不求形似,聊以自娱"的文人山水画成为中国山水画发展历程中的最高峰,对明清乃至现代山水画的创作都产生了巨大影响。

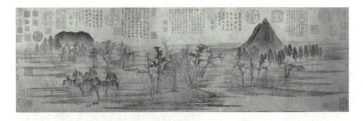

图1-20　鹊华秋色图　赵孟頫　元代

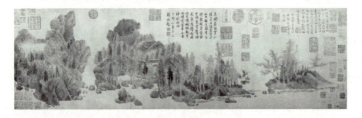

图1-21　浮玉山居图　钱选　元代

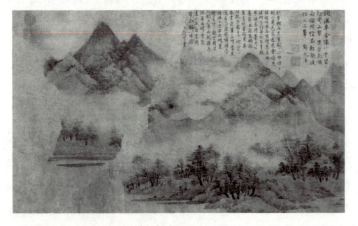

图1-22　秋山暮霭图　高克恭　元代

元代初期的山水画以钱选、赵孟頫、高克恭为代表，他们继承并发展了唐以来的山水画，其中，以赵孟頫的影响最大。赵孟頫博学多才，能诗善文，以书法和绘画成就最高，为中国楷书四大家之一。在绘画方面，他提倡"作画贵有古意"，注重师法自然，强调以书入画，并在画上题诗，开创了元代山水新画风，被称为"元人冠冕"，成就极为突出，代表作品有《鹊华秋色图》（图1-20）、《水村图》等。钱选是一位全面的画家，山水、人物、花鸟皆精，以花鸟成就最高。钱选山水师法赵令穰、赵伯驹，善画青绿山水，在青绿山水中注入了文人画意趣，有生拙之美，代表作品有《浮玉山居图》（图1-21）。高克恭（色目人）善画山水，兼善墨竹，山水师法董源、李成、米芾等人，画风浑穆秀润，代表作品有《秋山暮霭图》（图1-22）。

元代中后期山水画，以黄公望、王蒙、倪瓒和吴镇为代表，他们在艺术思想和创作方法上直接或间接地受到赵孟頫的影响，但是每个人都形成了自己的风格和特色。

倪瓒（1301—1374）善画枯木竹石、幽泉茅舍，画法疏简，创折带皴画太湖一带山水，多取平远之景，构图简约，笔墨松灵，多以干笔皴擦，笔墨极简，所谓"有意无意，若淡若疏"，形成幽淡荒寒的独特意境。在元四家中，倪瓒以"逸笔草草，聊写胸中之逸气"的思想，在后世士大夫的心目中享誉极高，代表作品有《渔庄秋霁图》（图1-23）、《六君子图》、《幽涧寒松图》等。

吴镇（1280—1354）博学多识，善山水墨竹，尤喜作渔父图。他的山水画师承巨然，常

第一章　感受大自然之美

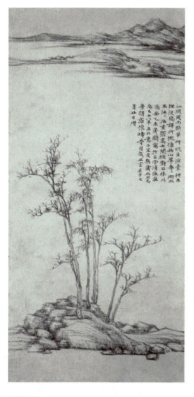

图 1-23
渔庄秋霁图　倪瓒　元代

图 1-24
渔父图　吴镇　元代

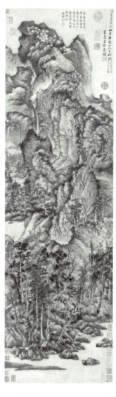

图 1-25　青卞隐居图
王蒙　元代

用长披麻皴,笔法凝练坚实,善用湿墨,水墨圆浑苍润,意境苍茫,自出新意,画风沉郁苍莽,代表作品有《渔父图》(图1-24)、《双松平远图》、《洞庭渔隐图》等。

　　王蒙(1308—1385),自幼向外祖父赵孟頫学画,曾得黄公望指点,画法多变,创解索皴与牛毛皴,构图繁密,用墨厚重,喜用细碎苔点,画面繁密充实,景色郁然深秀,意境幽远,与倪瓒的焦墨渴笔、景物空灵形成鲜明对比。王蒙在元四家中年纪最幼,但在画艺上颇受称赞。倪瓒曾赋诗赞颂"王侯笔力能扛鼎,五百年来无此君"。王蒙的画多表现隐居生活,代表作品有《青卞隐居图》(图1-25)、《夏日山居图》、《春山读书图》、《夏山高隐图》等。

　　以元四家为代表的元代山水画,对山水画的发展起到了举足轻重的作用,他们四人都擅长山水并兼工竹石,表现出典型的文人画风格。他们生活在社会动荡的元末,均是不得意的文人,在艺术上都受到赵孟頫的影响。他们对山水画笔墨的探究和其艺术思想,将中国山水画推向历史高峰,对后世的山水画影响巨大。

欣赏感悟（四）　庐山高图

走进作品

《庐山高图》（图 1-26，纸本设色，纵 193.8 厘米，横 98.1 厘米，台北"故宫博物院"藏）是沈周为祝贺老师陈宽（号醒庵）70 岁寿诞而精心绘制的一幅巨作，因老师是江西人，故借庐山的崇高比喻老师的学问与道德，以庐山五老峰为老师祝寿，可见沈周用意之深。此画效仿王蒙画法，作高山流云、长松飞泉，近处一人于松下临流远眺，比例虽小，却有点题之妙用，并题有古体长歌一首。章法繁密中有疏朗，山石融合了王蒙的解索皴与董、巨的披麻皴法，设色用浅绛法，全画气势宏伟而不失空灵，笔法沉稳细秀。此画为沈周 41 岁时所作，是其画风转变时期的代表作品，也是他生平最重要的代表作。

作者简介

沈周（1427—1509），字启南，号石田，晚号白石翁，长洲（今江苏苏州）人。沈周博学多才，一生未应科举，常年写诗作画、读书访友，擅山水，兼工花鸟。其祖父、父亲、伯父都是画家，自幼得父辈指教，又拜陈宽为师，后取法董源、巨然，中年以黄公望为宗，晚年醉心于吴镇。其山水画面貌众多，而以早期谨细的"细沈"和后期粗简的"粗沈"最为突出。40 岁前多画精细的尺幅小景，40 岁后改画大幅，笔墨率意豪放，形成苍健挺拙、雄浑劲厚的风格。与文徵明、唐寅、仇英合称"吴门四家"，为四家之首。代表作品有《庐山高图》、《烟江叠嶂图》等，诗作有《沈石田先生诗文集》等行世。

图 1-26　庐山高图　沈周　明代

作品赏析

《庐山高图》画崇山峻岭,层层高叠,主峰高耸,气势恢宏。山间有流泉跌宕,汇成瀑布飞流直下,两侧为悬崖峭壁,其间有栈桥斜跨溪涧,将视线引向山后栈道和林中屋宇。山间草木茂盛,近处有溪流迴转,石坡上挺立苍松红枫,松下溪边石台上,一老者双臂环抱胸前,静观山中美景,远处山峰林立,云蒸霞蔚,精彩无比。此画构图繁密,章法谨严,树木、山崖极具动势,由下而上汇聚至主峰,令画中景物自然相连,宾主和谐,浑然一体。山石树木画法以王蒙笔意为之,笔法稳健细秀,用墨浓淡相间,先以淡墨层层皴染,再施以浓墨逐层醒破,层次分明,山峰没有险绝沉重之感,而是将温润柔雅的气氛贯穿画面,虽然景物繁多,构图密实,却是实中有虚,更具清新空灵之感。此画笔墨缜密秀润,沉雄苍郁,画面气势宏大,气韵生动,为"细沈"画风的典型风格。

知识链接

明代是中国画发展的一个重要阶段,画派林立,画家众多,风格各异。在这些以地区为中心的画派中,以戴进为代表的浙派、以吴伟为代表的江夏派、以沈周为代表的吴门派、以董其昌为代表的华亭派、以蓝瑛为代表的武林派等成就和影响较大,山水、花鸟成绩卓著。从绘画体格来看,前期以南宋院体画风格为主,中期则是水墨文人画占主流,后期是文人画新变时期,特别是花鸟和人物画。

明初山水画以戴进和吴伟影响最大,二人先后入职宫廷,又都离开宫廷,以卖画为生。他们的山水主要师法南宋院体画,吴伟还取法戴进,但画风有所不同,戴进是"健拔劲锐",法度严谨,而吴伟是"仙人笔也",更为狂逸。他们的画风直接影响了明初院体山水,追随者很多。因戴进是浙江杭州人,故称之为"浙派";吴伟是湖南江夏人,因而称为"江夏派",属浙派的一个分支。另外,明初还有以王履为代表的文人画派,影响不及浙派。戴进的代表作品有《春山积翠图》(图1-27)、《溪堂诗意图》、《关山行旅图》等,吴伟的代表作品有《长江万里图》、《灞桥风雪图》、《渔乐图》(图1-28)。

中期以后,吴门(江苏苏州)一带的文人画逐渐兴起,取代了日渐衰没的浙派在画坛的地位,史称"吴门画派",其中以"吴门四家"成就最高,"吴门四家"也称"明四家"。这一派兴于沈周,成于文徵明。吴门画家大多是诗、书、画三绝的文人或名流之士,沈周与文徵明,是吴门文人画派最突出的代表,文徵明师从沈周,以山水为主,也有粗、细两种风格,称为"粗文"和"细文",代表作品有《真赏斋图》(图1-29)、《枯木寒泉图》等。唐寅与仇英分别代表吴门画派中的另外两种类型:唐寅诗、书、画俱佳,山水、人物、花鸟皆精,山水画代表作品有《山路松声图》(图1-30)、《落霞孤鹜图》等;仇英出身工匠,擅长工笔重彩人物与青绿山水,画风严谨,山水代表作有《桃源仙境图》(图1-31)、《玉洞仙源图》等。

图1-27 春山积翠图 戴进 明代　　图1-28 渔乐图 吴伟 明代

　　明后期至明末,在松江(上海)地区涌现出一些强调文化修养的文人山水画派,如华亭派、苏松派和云间派,因皆属松江府,故合称松江派。其中以董其昌为代表的华亭派影响最大。董其昌对中国绘画影响巨大,之前所说的"南派"、"北派"山水,即源于其"南北宗"说。董其昌"崇南贬北"的思想,使得"北派"山水在其后几近绝迹,阻碍了中国绘画的多元化发展。另外,在他"摹古"观念的影响下,明末至清代画坛一片摹古之风,缺乏创新,但他对笔墨语言的提炼和追求,使笔墨成为了中国画语言中独立的审美客体,并成为中国画表现的重要目的。董其昌的山水画代表作品有《秋山图》、《平林秋色图》、《秋兴八景图册》(图1-32),著有《画禅室随笔》、《画旨》等。

图 1-29　真赏斋图　文徵明　明代

图 1-30
山路松声图　唐寅　明代

图 1-31
桃源仙境图
仇英　明代

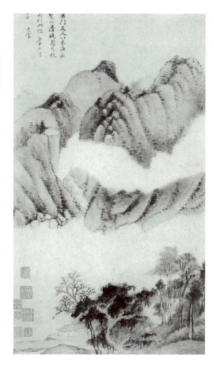

图 1-32
秋兴八景图册之七
董其昌　明代

欣赏感悟（五） 山水清音图

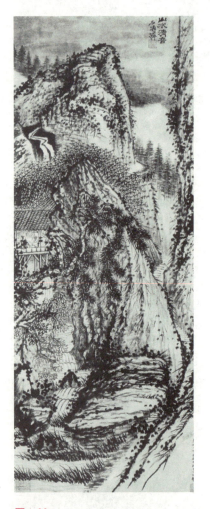

图 1-33
山水清音图 石涛 清代

走进作品

《山水清音图》（图1-33，纸本墨笔，纵103厘米，横42.5厘米，上海博物馆藏），此画墨气浓重滋润，湿笔较多，皴法多变，水墨的渗透和笔墨的融合，表现了山林的清润深幽，画法属石涛众多风格中苍劲清雅一路。《山水清音图》突破了三段式程式化构图，取幽阁深藏、景致极为优美的一段予以描绘。画面以巨石虬松为中心，两侧有山路溪流，上有高崖飞瀑、下有水草漂浮，溪涧上有栈阁数间，阁中两位高士对坐清谈。画中陡峭的山崖，湍急的溪流，遒劲的苍松，茂密的丛篁，蜿蜒的石阶，布局错落有致，充满了大自然的野趣。细品此画，如沐清风，飞瀑声、溪流声、风声、松声交织在一起，宛如一曲高山流水，令人心旷神怡。

作者简介

石涛（1640—约1718），清初画家，僧人，俗姓朱，名若极，广西全州人，明藩靖江王朱守谦后裔，明亡后削发为僧，法名原济，一作元济，字石涛，小字阿长，号大涤子、苦瓜和尚、清湘老人等，与弘仁、八大山人、髡残合称"四僧"。石涛半生云游，晚年定居扬州，能诗文、工书画，尤精山水、花鸟。山水早年师法宋元诸家，并受黄山画派梅清影响颇大，画风清雅秀润，晚年用笔恣肆，墨法淋漓，格法多变。石涛一反当时摹古之风，力主"搜尽奇峰打草稿"和"笔墨当随时代"，其革新精神并不为当时以摹古为正统的画坛所重视，但对扬州画派和近现代绘画影响巨大。代表作品有《搜尽奇峰打草稿图》《山水清音图》《淮扬洁秋图》《黄山八胜图册》等，著有《苦瓜和尚画语录》。

作品赏析

《山水清音图》虽画的是一段小景，却能让人感受到勃发的生机和深邃的意境。画面的中心是一块突兀的巨岩，上接高崖飞瀑，下连水潭坡石，横空而来的松树如苍龙飞舞，

与巨岩形成画面视觉中心;瀑布从山崖上直泻而下,穿越茂密的竹林和栈阁,层层叠叠,注入水潭;竹林下有栈阁横卧,内有二高士清谈;画面右侧为悬崖峭壁,与巨岩间有蜿蜒小路,可至栈阁与山后;近处水潭边有水草偃伏,远处山林间烟云流动,浑沌空灵。山石线条粗放,朴拙酣畅,解索、荷叶、披麻、折带等各种皴法交织使用,"峰与皴合,皴自峰生",辅以淡墨渲染,加上满山的浓墨重点,使整个画面森茂幽邃,墨气淋漓,构成一曲点与线、笔与墨的交响,整幅画笔与墨会,混沌氤氲,一片生机。此画构图于茂密中得空灵之致,特别是"藏"与"露"的章法处理极为巧妙,溪流、山路的或隐或现,溪涧上半露的栈阁和凌空而来的苍松,都令人产生无限的遐想,正所谓画外有画。这些都来源于石涛对大自然独到而真切的感悟:"纵横吞吐,山川之节奏也。阴阳浓淡,山川之凝神也。水云聚散,山川之联属也。蹲跳向背,山川之行藏也。"

特别要提出的是石涛山水中的点,极富变化,也是其山水画重要特点之一,通过不同苔点的运用,令画面具有不同的气势和韵律。他在一幅画的题跋中云:"点:有雨雪风晴四时得宜点,有反正阴阳衬贴点,有夹水夹墨一气混杂点,有含苞藻丝缨络牵连点,有空空阔阔干燥没味点,有有墨无墨飞白如烟点,有焦似漆邋遢透明点。更有两点,未肯向学人道破:有没天没地当头劈面点,有千岩万壑明净无一点。噫,'法无定相',气概成章耳!"

知识链接

清代画坛呈现流派纷争、风格多样的局面,画派和画家人数之众,画风之多,超过了历史上的任何时代。初期有主张摹古而被皇家奉为正统的"四王",有极富个性、锐意创新的"四僧",另有以弘仁为代表的"新安画派",以梅清为代表的"宣城画派",以龚贤为代表的"金陵画派",还有吸收欧洲画风、为皇室服务的宫廷绘画;中期有追求个性解放的"扬州画派";晚期有博采众长、抒写个性的"海上画派"等。

清朝初年,"四王"一派被统治阶级与时人视为正统,画风影响画坛百余年。"四王"是指王时敏、王翚、王鉴、王原祁,他们与吴历、恽寿平并称为"清初六家"。他们都属于传统文人画家,书画修养都很深,在绘画理论上也有不少论述。"四王"受董其昌影响,以模仿宋元各家为宗,摹古功力极深,不重写生,缺少生活与创造力,这点在王时敏在其代表作《秋山白云图》(图1-34)上"虽曰摹仿大痴(黄公望),实未得其脚汗气也,愧绝愧绝"的提款中体现无余,但他们却迎合了统治阶级的政治需求,而被确立为画坛正统。

"四僧"为八大山人、石涛、髡残和弘仁四位出家的僧人画家,他们都是明朝遗民,心怀亡国之痛,借笔墨来宣泄情感。他们也属文人画家,有高深的学养,能师古而化,并非常重视生活感受,在艺术上大胆革新,作品具有强烈的个性,各具特色,突破了"四王"一派泥古不化的程式,成为清初画坛极具影响力的革新派,艺术成就更为杰出,对后世中国画的发展产生了巨大而深远的影响。

八大山人(1626—1705),俗名朱耷,号雪个、八大山人等,江西南昌人。与石涛同为明王室后裔,善画花鸟、山水,工书法,尤其是其大写意花鸟画,是中国绘画史上一座难以

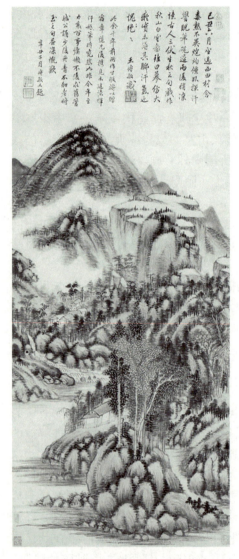

图1-34 秋山白云图 王时敏 清代

图1-35 山水册之一 八大山人 清代

逾越的高峰。八大山人的山水初学董其昌，明朝灭亡后，画风大变，"因心造境"，意境苍凉凄楚，笔墨沉郁含蓄，可谓"墨点无多泪点多，山河仍为旧山河"，寄托了他悲愤孤寂的思想情怀。代表作品有《山水》、《山水册》（图1-35）等。

弘仁（1610—1664），俗名江韬，出家后法名弘仁，字无智，号渐江、梅花古衲，安徽歙县人。擅山水，初学宋人，后法萧云从、倪瓒，笔法清刚简逸，意趣高洁俊雅。尤好画黄山松石，为"新安画派"创始人。代表作品有《黄海松石图》（图1-36）、《冈陵图》等。

髡残（1612—1692），本姓刘，出家后法名髡残，字介丘，号石溪、白秃、石道人等，湖南常德人。与石涛合称"二石"，与程正揆（号清溪道人，新安画派）合称"二溪"。擅山水，师法元四家，上溯巨然，有"奥境奇辟，缅邈幽深"的意境。代表作品有《苍翠凌天图》（图1-37）、《层岩叠壑图》、《苍山结茅图》等。

龚贤（1618—1689），又名岂贤，字半千、半亩，号野遗，又号柴丈人、钟山野老，江苏昆

第一章 感受大自然之美

图1-36 黄海松石图　弘仁　清代

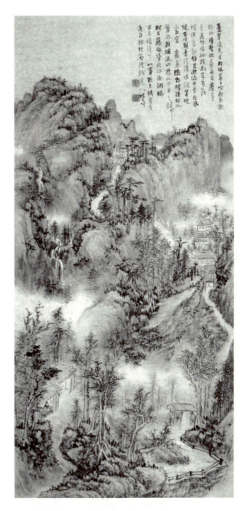

图1-37 苍翠凌天图　髡残　清代

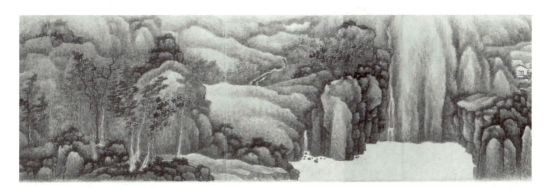

图1-38 溪山无尽图　龚贤　清代

山人，流寓金陵，工诗文，善书画，与樊圻、高岑、邹喆、吴宏、叶欣、胡慥、谢荪等并称"金陵八家"。龚贤是位既注重传统笔墨又注重师法造化的山水画家，博采前人之长，尤擅积墨法，画面墨气蓊郁，具有了深郁静穆的气韵，画法有"黑龚"和"白龚"两种风格。代表作品有《溪山无尽图》（图1-38）、《木叶丹黄图》、《夏山过雨图》等。

拓展活动

1. 查阅资料，了解中国画的分类。
2. 荆浩《匡庐图》赏析。
3. 查阅资料，了解什么是山水画的皴法，对于山水画有何作用。
4. 山水画中勾、皴、染、点的技法体系具体指什么？尝试临摹一幅小品山水画。
5. 查阅倪瓒的相关资料，结合他的作品，说一说倪瓒为什么会得到士大夫的推崇。

二、中国花鸟画

中国花鸟画是传统的三大画科之一，描绘的对象不仅仅是花与鸟，而是泛指各种动物、植物，也包括生活中的一些器物、用品，按传统的分类方法，有花卉、蔬果、翎毛、草虫、禽兽等种类。在漫长的发展历程中，花鸟画形成了工笔和写意两大体系，具有鲜明的民族特色，画家常常借以抒写性灵，以物言志，寄托情怀，花鸟画成为中国传统文化的重要组成部分。

欣赏感悟（一） 芙蓉锦鸡图

走进作品

《芙蓉锦鸡图》（图1-39，绢本设色，纵81.5厘米，横53.6厘米，北京故宫博物院藏）传为宋徽宗赵佶所作，此画为工笔重彩花鸟画，整幅画色彩艳丽，典雅高贵。画中有两枝芙蓉花斜出，枝头花朵半开，一只锦鸡落于花枝之上，转颈回首，正注视着由芙蓉花香引来的一对飞舞彩蝶，全然不顾被压弯的花枝还在摇动。从画面左下角斜出几

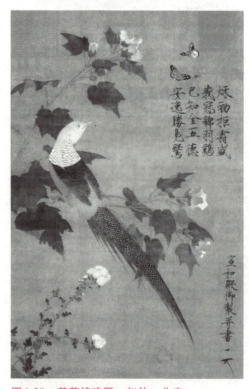

图1-39　芙蓉锦鸡图　赵佶　北宋

枝菊花,衬托出全画的位置高下,既打破了左下角空白,又丰富了画面构图,同时也渲染出金秋的气氛。此图描绘了一个极为精彩的瞬间,造型生动,令人叫绝。

作者简介

赵佶(1082—1135),宋朝第八位皇帝宋徽宗,在位25年,国亡被俘受折磨而死。赵佶是一位在政治上昏庸无能,而在艺术上取得很高成就的皇帝,能诗词、善书法,人物、花鸟、山水无所不精,他对宫廷画院十分重视,对中国绘画的发展起到了非常重要的作用。他在位时,大力扩充画院,兴办画学,将画院考试正式纳入科举考试,招揽天下画家,给进入画院的画家授予画学正、艺学、待诏、祗侯、供奉、画学生等"官职",这一时期的画院成为全国的创作中心,画家的地位也显著提高。在绘画方面,他注重写实,曾言"孔雀升高,必先举左",可见他对自然的观察细致入微。他自创的书法字体,坚挺劲美,称为"瘦金体"。另外,他授意广罗天下文物至宫廷,鉴定宫廷所藏书画,并编纂《宣和书谱》和《宣和画谱》,它们成为今天研究古代书法和绘画史的重要资料。

赵佶流传下来的作品,有很多属"御题画"(画院画家所画,赵佶题款),赵佶本人擅长绘画,而这些画的作者没有署名,这给鉴定这些画的作者带来了很大难度。目前,确定是赵佶真迹的有《诗帖》、《柳鸭图》、《池塘晚秋图》、《竹禽图》、《四禽图》等,而《芙蓉锦鸡图》、《腊梅山禽图》是御题画。

作品赏析

《芙蓉锦鸡图》作为宋代工笔花鸟的精品之作,体现了皇家雍容富贵的气派。画面构思精巧,芙蓉、菊花均自左出,上下呼应,气脉相连,锦鸡也置于画面左侧,其转颈回首的动势与右上方两只飞舞的彩蝶同样遥相呼应,锦鸡全身形成的长线条打破了花枝平稳的节奏,加上画中款识的安排,空间布局自然天成,密中见疏,极富变化。画中锦鸡、花卉和彩蝶的造型生动准确,就连芙蓉枝条被锦鸡压低时的摇曳之态也被生动描绘,凝神专注的锦鸡和轻盈飞舞的彩蝶,一动一静,静中有动,令画面更加鲜活,特别是锦鸡眼睛和腿爪的表现,极为生动传神,真是"形神兼备,曲尽其妙"。

此画采用双钩重彩画法,线条细劲,芙蓉整体设色淡雅,半开的花朵明艳雅致,叶子俯仰正侧,各具姿态,设色浓淡相宜,变化丰富。锦鸡羽毛斑斓华贵,设色鲜丽,头、颈、腹部明亮鲜艳的色彩与芙蓉叶子形成鲜明对比,使得锦鸡更为突出。右上角的蝴蝶着色不多但层次丰富,生动地表现了蝴蝶的灵巧轻盈;下方的菊花用色雅淡,与整幅画十分和谐。图中赵佶"瘦金体"书写的诗文款识和精致艳丽的图画更是交相辉映,相得益彰。值得一提的是,画面右下角落款后的"天"字花押,拆解为"天下一人",以彰显其帝王之气,这也是中国历史上最出名的花押。

总览全图,花卉、锦鸡、蝴蝶,造型之生动,构思之巧妙,描绘之精细,体现了作者观察得细致入微,整幅图富丽堂皇中蕴含端庄典雅的气韵,确为宋代院体工笔花鸟画的经典

之作。

特别要指出的是,此画因赵佶的题诗而具有了政治意义,诗的内容是:"秋劲拒霜盛,峨冠锦羽鸡;已知全五德,安逸胜凫鹥。"西汉初期,韩婴在《韩诗外传》中谓鸡有"五德":"头戴冠者,文也;足搏距者,武也;敌在前敢斗者,勇也;见食相呼者,仁也;守夜不失时者,信也。"可见鸡是具有"文、武、勇、仁、信"的"五德之禽",按儒家"瑞应"说,它的出现是"圣王"出世的象征。赵佶将自己比作"五德"俱全的锦鸡,也即隐喻自己为"圣王",他的另一幅传世作品《瑞鹤图》也蕴含此意。

知识链接

花鸟画题材在三大画科中最为广泛,包括花草、树石、鸟兽、虫鱼等。花鸟画独立于唐代,有一批专画花鸟题材的画家,其中,边鸾擅画禽鸟、折枝花木和蜂蝶,在花鸟画独立成科的过程中起到重要作用。至五代时期,西蜀黄筌、南唐徐熙的出现,使花鸟画进入了一个新的发展阶段。黄筌、徐熙的花鸟画艺术风格迥异,称"徐黄异体",有"黄家富贵,徐熙野逸"之说。黄筌是西蜀画院画家,善画珍禽瑞鸟、名花奇石,画法工致细腻,设色浓丽,有皇家富贵之气。西蜀灭亡后,黄筌与儿子黄居宝、黄居寀、黄居实及弟黄惟亮等转入北宋画院,因得帝王喜爱,黄家画风影响宋初画院达百年。徐熙虽出身望族,却是不仕的"处士",所画题材多是禽鸟、花竹、草虫、蔬果,以"落墨为格",画法以墨为主,色彩为辅,追求笔墨趣味和淡雅格调,创"野逸"风格,并开水墨花鸟先河。徐、黄二人均对后世花鸟画的发展产生深远影响。

宋代是花鸟画空前发展的时期,特别是承袭了"黄家富贵"的院体花鸟画,由于帝王的喜爱与大力提倡,达到空前繁荣的鼎盛时期。画院名手云集,留下许多传世名作,成为后世学习的典范,如北宋时期有黄居寀的《山鹧棘雀图》(图1-40)、赵昌的《写生蛱蝶图》、易元吉的《猴猫图》(图1-41)、崔白的《双喜图》(图1-42)、赵佶的《芙蓉锦鸡图》等,南宋时期有陈居中的《四羊图》、李迪《枫鹰雉鸡图》(图1-43)、林椿的《梅竹寒禽图》(图1-44),以及佚名画家的《榴枝黄鸟图》(图1-45)、《出水芙蓉图》(图1-46)等,这些作品无不体现画家对生活观察的细致入微,绘画技艺精湛,所画景物生动传神,并蕴涵诗意。

画院之外,有以苏轼、文同等文人士大夫为代表的以水墨为主的写意风格,他们反对写实,注重水墨

图1-40　山鹧棘雀图　黄居寀　北宋

图 1-41 猴猫图 易元吉 北宋

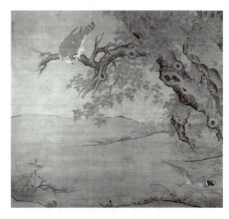

图 1-43 枫鹰雉鸡图 李迪 南宋

图 1-42 双喜图 崔白 北宋

图 1-44 梅竹寒禽图 林椿 南宋

图1-45
榴枝黄鸟图　佚名　宋代

图1-46　出水芙蓉图(团扇)
佚名　宋代

图1-47
墨竹图　文同　北宋

韵味，追求主观意趣，常以枯木、竹石、梅兰为题材，寄托个人情怀。苏轼因提出"士人画"理论而影响巨大，文同则以开创"湖州竹派"而对后世水墨写意花鸟的发展产生深远影响，其代表作品有《墨竹图》(图1-47)。

欣赏感悟(二)　墨梅图

走进作品

《墨梅图》(图1-48，纸本墨笔，纵50.9厘米，横31.9厘米，北京故宫博物院藏)取花鸟画常见的"折枝"构图，画一枝梅花横斜而出，浓墨写干，淡墨点花，枝干穿插有度，梅花疏密有致，花有全开未开，姿态各异。此图笔墨简逸，自然清润，不着点色，但生机盎然。

作者简介

王冕(1287—1359)，元代著名诗人、画家，字元章，号煮石山农、老村、会稽外史、梅花屋主等，会稽诸暨(今浙江诸暨)人。王冕自幼好学，年轻时参加科考不中，遂绝意仕途，归隐九龙山，以卖画为生。王冕以画梅著称，师法南宋扬无咎，尤擅墨梅。他画的梅或花密枝繁，或简练洒脱，别具一格，传世作品有多幅《墨梅图》，兼能治印，相传用花乳石作印材是其所创，著有《竹斋集》。

作品赏析

此幅《墨梅图》画横向折枝梅花，枝条挺秀，枝干穿插有致，用笔挺秀劲逸，枝干与花朵的布局疏密得当，主次分明，层次清晰；花朵有未开、将开、半开、盛开等各种变化，姿态

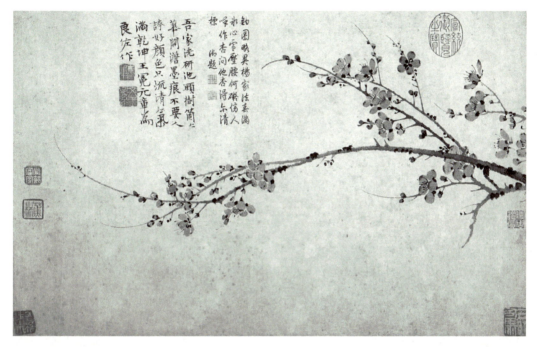

图1-48 《墨梅图》 王冕 元代

俯仰正侧各不相同。与其他墨梅画法不同的是,花瓣用淡墨点染,花蕊、花萼和花蒂用浓墨勾点,用墨浓淡相宜。此画虽以水墨画成,却表现了梅花的天然神韵,清润洒脱,画中自题七言诗:"吾家洗砚池头树,个个花开淡墨痕。不要人夸好颜色,只留清气满乾坤。"表达了画家不与当权者同流合污的思想,诗情画意交相辉映,使这幅画成为文人写意花鸟画的传世名作。

知识链接

元代没有设立画院,宋代院体工笔花鸟画到了元代渐趋消沉,随着文人画的兴盛,同样能够寄情寓性的花鸟画发生了显著变化,水墨花鸟及梅兰竹石等题材的兴起成为元代花鸟画的突出特点。艺术表现上不尚工丽,讲求自然天趣,这种借物抒怀的清雅画风开水墨花鸟一代新风。代表人物有继承宋代院体画而变法图新的钱选、陈琳、王渊、张中等人;有擅画竹石的李衎、高克恭、赵孟頫、管道升、柯九思、吴镇、顾安、倪瓒、张逊等人;有擅画梅花的邹复雷、王冕等人;有擅画马的任仁发。

钱选(1239—1301)师法赵昌,变工丽细密为清润淡雅,晚年创没骨花鸟画法。代表作品有《八花图》(图1-49)、《花鸟图》、《写生花卉册》。

图 1-49　八花图局部　钱选　元代

图 1-50　竹石集禽图　王渊　元代

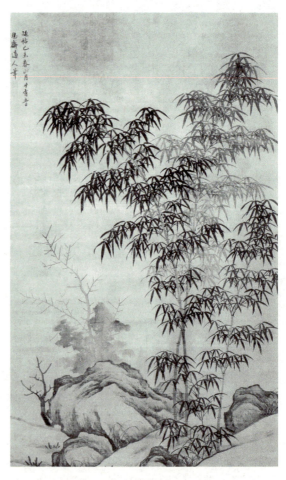

图 1-51　修篁竹石图　李衎　元代

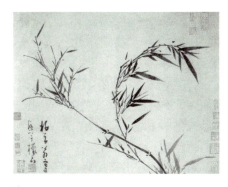

图1-52 墨竹谱之六 吴镇 元代　　图1-53 春消息图 邹复雷 元代

　　王渊(生卒年不详)师法黄筌而有创新,变工整富丽为简逸秀淡,是元代成就最突出的花鸟画家。代表作品有《竹石集禽图》(图1-50)、《桃竹锦鸡图》、《牡丹图》等。

　　李衎(1245—1320)画竹先学王庭筠,后师法文同,独具风格。代表作品有《新篁图》、《修篁竹石图》(图1-51)等。

　　吴镇(1280—1354)《墨竹谱》(图1-52,共22开),每幅构图均不同,画竹诸法俱备,是学习画竹极好的范本。

　　邹复雷(生卒年不详)画梅师法北宋末年仲仁,代表作品《春消息图》(图1-53),笔法雄秀洒脱、墨气清润。

欣赏感悟(三)　墨葡萄图

走进作品

　　徐渭是水墨大写意花鸟开宗立派之大家,《墨葡萄图》(图1-54,纸本墨笔,纵116.4厘米,横64.3厘米,北京故宫博物院藏)是徐渭水墨大写意画风最具代表性的作品之一。此画以饱含水分的泼墨写意法画无人采摘的野葡萄,信笔挥洒,任乎性情,用笔似草书之飞动,淋漓恣纵,笔墨酣畅,莹润欲滴的葡萄充分发挥了生纸的特性,通过水墨的自由泼洒,不求形似而得其神采。画中略有侧敧的题诗,与低垂的老藤、倒挂的葡萄自然地融为一体,看似随性的信笔挥洒,却有浑然天成的艺术效果。

作者简介

　　徐渭(1521—1593),明代杰出的书画家、文学家、戏剧家、军事家。初字文清,改字文长,号天池,又号青藤道人、田水月等,浙江山阴(今浙江绍兴)人。善狂草,工诗文,精花

图1-54 墨葡萄图 徐渭 明代

鸟,与陈淳(明代水墨写意花鸟画家,号白阳山人)并称"青藤白阳"。徐渭10岁时生母被遣散出门,20岁为生员,后8次应试不中,21岁二哥去世,25岁长兄去世,家产被无赖霸占,26岁丧妻,42岁转战浙江、福建、江苏等地追剿倭寇,45岁时因胡宗宪"党严嵩案"而精神失常,并为自己写下《自为墓志铭》。曾9次自杀,46岁因发病时击杀后妻而入狱7年,入狱两年时母亲离世,53岁得友人相救获释,出狱后辗转多地,62岁因旧病复发回到老家,69岁因醉酒摔伤肩骨卧床不起,73岁在贫病交加中溘然长逝。

徐渭自幼聪慧,文思敏捷,轻权势、有傲骨,一生遭遇极为坎坷,晚年以卖诗、文、画糊口,潦倒一生。徐渭29岁开始学画,擅长水墨花卉,继承宋代梁楷减笔和明初林良、沈周等写意花卉的画法,坎坷的人生经历,铸就其辉煌的艺术成就。他的绘画与其狂放的性格极为一致,气势纵横奔放,不拘小节,笔简意赅,多用泼墨,很少着色,层次分明,虚实相生,水墨淋漓,生动无比。徐渭的书法同样也是"时时露已笔意",尤其是大气磅礴的狂草,堪称"奇绝",他自称"吾书第一、诗二、文三、画四"。他将独特的书法笔意融入画中,并在画上题诗落款,书与画相得益彰,意趣横生。徐渭开创的水墨大写意花鸟,使他成为明代最有成就的花鸟画大家,对清代八大山人、石涛、扬州八怪,晚清的海派、吴昌硕及现代的齐白石等人的影响极为巨大。齐白石有诗道:"青藤八大远凡胎,缶老衰年别有才;我愿九泉为走狗,三家门下转轮来。"代表作品有《墨葡萄图》、《牡丹蕉石图》、《杂花图卷》、《黄甲图》等,著有杂剧《四声猿》、戏剧论著《南词叙录》等。

作品赏析

徐渭的《墨葡萄图》水墨大写意画法,用笔恣纵肆意,墨色畅快淋漓,"不求形似求生韵"、"信手拈来自有神"。画中的自题诗"半生落魄已成翁,独立书斋啸晚风。笔底明珠无处卖,闲抛闲掷野藤中"为此画作出了最好的注释。徐渭以无人采摘的葡萄自喻,展现出一位怀才不遇、落魄怅然的文人形象,借笔墨表达了狂放洒脱和愤世嫉俗的强烈情感。在徐渭笔下,绘画不再是描绘景物的工具,而是宣泄情感的载体,他把写意花鸟画推向了抒写内心强烈情感的极高境界,也把发挥生宣纸的水墨特性和随意控制笔墨的表现力,

提高到前所未有的水平,成为写意花鸟画发展的里程碑。

知识链接

明代花鸟画有工整艳丽的一派,有崇尚士气的写意一派。明代恢复了宫廷画院,但与宋代的翰林图画院相比,无论规模还是创作活动都大为逊色。工丽派多效法宋代画家细致描写、忠于客观真实的画风,有的尚能弃其萎靡柔媚之态,构图宏大饱满又很完整,画飞禽走兽很有生气,常把花鸟置于特定的环境之中,工细带有意笔,使细丽的花鸟与简略粗放的木石互为映衬,在华贵、富丽中有浑朴端严之风。这些花鸟画家各有特征,成为明初画院的代表画家。其中主要画家有林良、吕纪、边景昭等人。

以沈周、唐寅为代表的写意一派,画法洗练,题材广泛。到明代中叶以后,文人写意花鸟逐渐取代院体画风,出现了以表现个性为主、笔墨淋漓酣畅、情感溢于笔墨的水墨大写意风格,形成花鸟画史上的一个高峰期,代表画家有陈淳与徐渭。

林良(1416—1480),字以善,南海(今广东广州)人,宫廷画家。擅花鸟,早年画风工细精巧,后师法南宋院体中的放纵简括一路,专工水墨粗笔写意,得野逸之趣,笔法劲健豪爽,沉着稳健,法度严谨,在当时以艳丽工巧为时尚的宫廷绘画中独具一格,并影响到

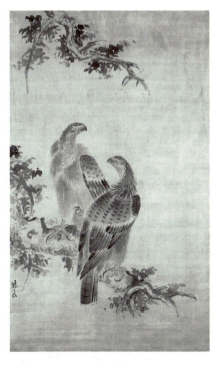

图1-55 双鹰图 林良 明代

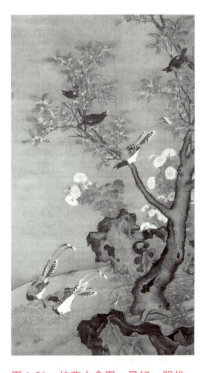

图1-56 桂菊山禽图 吕纪 明代

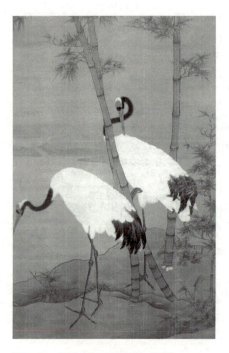
图1-57 双鹤图 边景昭 明代

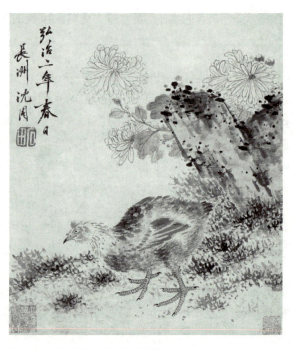
图1-58 鸡菊图 沈周 明代

明代中期的写意花鸟画。代表作品有《山茶白羽图》、《灌木集禽图》、《双鹰图》(图1-55)等。

吕纪(1477—?),字廷振,浙江宁波人,宫廷画家。既擅长工笔重彩,又能作水墨淡色写意,工笔取法两宋院体,又能兼取同时代边景昭、林良等人之所长,画面绚丽,古艳夺目,代表了明代院体花鸟画的风格。所画粗笔水墨写意,笔势劲健奔放。代表作品有《四季花鸟图轴》、《残荷鹰鹭图轴》、《桂菊山禽图》(图1-56)、《榴花双莺图》等。

边景昭(生卒年不详),字文进,福建沙县人,是明代画院中影响较大的工笔花鸟画家。博学能诗,继承南宋院体工笔重彩的传统,画风端庄艳丽。其子边楚芳、边楚善亦长于花果翎毛,传其父法。代表作品有《三友百禽图》、《双鹤图》(图1-57)、《竹鹤双清图》、《春禽花木图》等。

沈周的花鸟画以水墨写意见长,取法北宋苏轼、南宋法常等人,并借鉴山水画法,笔墨简括朴厚,苍润老辣,墨淡色浅,生意盎然,开启了明清写意花鸟新门径。代表作品有《写生册》、《枯树八哥图》、《卧游图》、《鸡菊图》(图1-58)等。

唐寅(1470—1523),字伯虎,号六如居士、桃花庵主等,吴中(今江苏苏州)人。其花鸟画长于水墨写意,粗放一路在沈周、林良之间,洒脱随意,生趣盎然,且更为真实,格调清新秀逸,属小写意画法。唐寅在探讨写意技法和开拓花鸟画新境界方面有卓越建树,

代表作品有《枯槎鸲鹆图》(图1-59)、《风竹图》等。

欣赏感悟（四） 荷花水鸟图

走进作品

《荷花水鸟图》(图1-60,纸本墨笔,纵126.7厘米,横46厘米,北京故宫博物院藏)画数茎残荷,一叶斜出倒挂而下,下方一只弓背缩颈的水鸟,独立于危石之上,石下用寥寥数笔勾出水波,整幅画面给人以孤独、苍凉之感,却又具有冷峻、孤傲的逸气,构图疏朗空灵,笔墨简约,具有强烈的艺术个性,体现了八大山人写意花鸟画的典型特征。

作者简介

八大山人(1626—1705),俗名朱耷,江西南昌人,明朝皇室后裔。在其19岁时明朝灭亡,从此性情大变,装哑十年,23岁出家,法名传綮,字刃庵,53岁时因长期的精神压抑导致精神失常,56岁病愈还俗,晚年在南昌卖画为生。八大山人别号很多,有雪个、个山、个山驴、驴屋、人屋等,因晚年爱读"八大人觉经",故后期主要号八大山人,为清初画坛"四僧"之一。

八大山人擅画花鸟和山水,亦工书法,作品具有强烈的个性,尤其是写意花鸟画艺术成就极高。他初学山水,师法董其昌,上追董巨、二米、倪黄等人,画面枯索冷寂,满目凄凉,形成其独特的荒寒萧疏的风格,寄托了八大山人的亡国之痛和悲凉之情。他的花鸟画宗法沈周、陈淳、徐渭等人,尤以徐渭的影响最大,笔墨简练,大气磅礴,寥寥数笔,神情毕具,景物虽少但寓意深邃,如画鱼、鸟等,多为白眼向天,以象征手法抒写胸臆,这种奇简冷逸的独特风格对后世三百年来的写意花鸟画影响极大。另外,他在画上的"八大山人"署名极为特别,似"哭之"、"笑之",颇有意味。代表作品有《荷花水鸟图》、《孔雀竹石图》、《孤禽图》、《眠鸭图》、《猫石杂卉图》等。

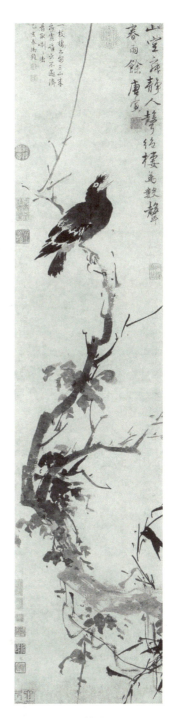

图1-59 枯槎鸲鹆图
唐寅 明代

作品赏析

《荷花水鸟图》画疏荷斜挂,荷叶下一只水鸟栖于倒立的孤石之上,形成全图焦点。荷叶以大笔用点、擦、揉等方法画出,墨淡处略勾筋脉,墨色极为丰富;花瓣勾线简练,荷茎以篆书笔法写出,浑穆隽逸;石头用线如荷茎,再以墨色点染,下方辅以水面断茎,衬托出空间的变化。水鸟造型独特,单足独立,弓背缩颈,似在休憩,更似在冷眼旁观,神态孤寂凄凉。画面由造型简练的残花、破叶、孤鸟、危石组成,以此表现国破家亡之后心中的残山剩水,传达出一种荒凉、寂寞而又冷峻的气息,这种"因心造境"的画面,是八大山人凄凉身世和遗世情怀的表现,虽然构图疏简,寥寥数笔,却具有强烈的艺术感染力。

知识链接

清代绘画,以花鸟画成就最为突出。清初画坛以山水为盛,但也不乏成就斐然的花鸟画家,最具代表性的人物当属八大山人、石涛和恽寿平。他们的花鸟画风格不同,但对后世的影响都很大,八大山人的冷逸和石涛的恣肆风格,使二人在清代大写意花鸟一派卓然而立,无人能及。恽寿平对清初的"正统"花鸟画有"起衰之功",以其独特的工丽简洁的"没骨"画法,成为"写生正派"的一代大家,影响遍及大江南北。

到雍正、乾隆以后,花鸟画逐渐取代山水画而成为画坛主流,影响最大的是乾隆时期的"扬州画派",他们都是文人出身,受石涛的影响,都善用水墨,注重创新,讲求个性,借笔墨抒发性灵,对后世水墨写意画的发展有重要影响。自道光、同治时期开始,花鸟画出现颓势,到了晚期,以"海派"为代表的花鸟画再度兴起,具有时代

图1-60　荷花水鸟图　八大山人　清代

风貌的新画风为清代绘画抹上了最后一笔亮丽的色彩。

恽寿平(1633—1690),原名格,字寿平,号南田,江苏常州人。擅画花鸟、山水,亦

图 1-61
春风图　恽寿平　清代

工诗书,与"四王"和吴历并称"清六家"。恽寿平早年学山水,后专攻花鸟,花鸟宗法北宋徐崇嗣并能别开生面,所创"色染水晕"之法,极大地发展了"没骨"画法,世人称为"恽体"。所画花卉,很少勾勒,以水墨着色渲染,用笔含蓄,画法工整,明丽简洁,天趣盎然,代表作品有《蓼汀渔藻图》、《花卉册》、《春风图》(图1-61)等。

石涛的花鸟画继承徐渭的大写意画法,画风纵横恣意,直抒性灵,尤以墨竹见长,代表作品有《灵谷探梅图》(图1-62)、《牡丹竹石图》等。

郑燮(1693—1765),字克柔,号板桥,江苏兴化人。康熙秀才,雍正举人,乾隆进士,50岁后任山东范县、潍县知县,亲政爱民,后被诬罢官回乡,在扬州卖画为生。在"扬州八怪"(实则不止八人,多作为"扬州画派"的代称)中影响最大,诗、书、画皆精,工兰竹,尤精墨竹。郑板桥学习前人画竹法,主张"学一半,撇一半",所画之竹多得之于"纸窗、粉壁、日光、月影中",将"眼中之竹"变成"胸中之竹",再形成"手中之竹"。其墨竹清风劲节,不拘成法,并喜将"乱石铺街"体的题识穿插于画面之中,形成诗书画相得益彰的艺术效果。代表作品有《墨竹图》、《兰竹图》(图1-63)等。

金农(1687—1763),字寿门,号冬心先生、稽留山民、曲江外史等,钱塘(今浙江杭州)人,工诗书画印,精鉴赏。50岁以后学画,山水、花卉、人物、佛像无不擅长,尤擅墨梅,"扬州八怪"之一。其梅竹用笔奇拙,凝练厚重。书法创扁笔书体,兼有楷、隶体势,时称"漆书"。代表作品有《月华图》、《自画像》、《东萼吐华图》、《红绿梅花图》(图1-64)、《墨竹图》等。

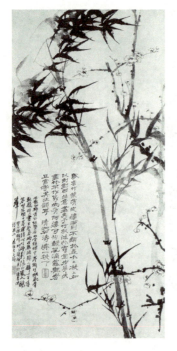

图 1-62　灵谷探梅图
石涛　清代

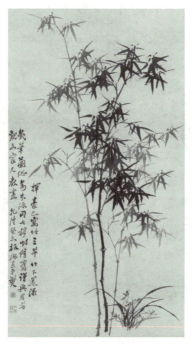

图 1-63　兰竹图
郑燮　清代

图 1-64　红绿梅花图
金农　清代

欣赏感悟（五）　幽鸟鸣春图

走进作品

《幽鸟鸣春图》（图 1-65，绢本设色，纵 137.5 厘米，横 64.8 厘米，南京博物院藏）截取一隅之景，画几只八哥，立于一块巨石之上，石下有数株桃花盛开，一派春意盎然的景象。用笔洒脱，色彩明丽，画面清新，属点虱与没骨相结合的小写意画法，鸟的造型生动，桃花画法精细，设色明净淡雅，明快温馨，具有任颐花鸟画的典型风格特征，是其花鸟画代表作之一。

作者简介

任颐（1840—1896），初名润，字小楼，后字伯年，浙江山阴（今浙江绍兴）人，与任熊、任薰、任预并称"海上四任"。任伯年自幼得父亲指导，14 岁到上海做学徒，后随任熊、任薰习画，辗转江浙间，后在上海得胡公寿帮助，声名大振。所画题材极为广泛，山水人物、花鸟走兽无不精妙，他的花鸟画吸取明代写意画法和恽寿平的没骨法，擅长勾勒、点虱与

没骨相结合的小写意画法，笔墨趋于简逸放纵，设色明净淡雅，形成兼工带写、明快温馨的格调，在"正统派"外别树一帜。这种画法，开辟了花鸟画的新天地，对近、现代产生了巨大的影响。代表作品有《雀屏图》、《牡丹双鸡图》、《幽鸟鸣春图》等。

作品赏析

此画描绘巨石之下，桃花开满枝头，一派春意盎然之象。巨石之上，六只八哥错落而立，似在迎接春天的来临。八哥姿态各异，造型生动，几棵盛开的桃花令画面充满浓浓的春意，体现了画家对环境和时节把握的准确性。画面景物的章法布局也经过精心安排，鸟群有疏有密，有聚有散，其中最前面看着右下方的一只鸟，打破了巨石、桃花和其他鸟整体朝向左上的动势，使画面得以平衡，显得极为自然，可谓点睛之笔。远景山石用淡墨青平染，使空间更加开阔，也使鸟群和巨石的位置更高；画中的桃树用笔率意，桃花用湿笔粉色点染，再以白粉破之，色彩滋润明净，花蕊用细笔勾写，花萼用略深的色笔点出，使桃花更具神采；巨石用笔更为随意，皴擦并用，淡色晕染，墨色较轻却颇为厚重；八哥墨色浓重，与其他景物对比强烈，形象更加突出。整幅作品笔墨简逸放纵、设色淡雅、明快温馨，风格清丽脱俗，具有诗一般的意境。

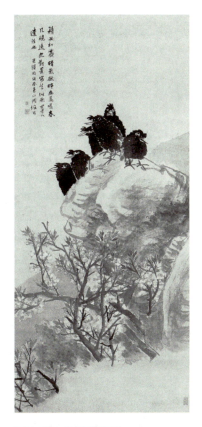

图 1-65　幽鸟鸣春图
任颐　清代

知识链接

清代晚期，写意花鸟画再次兴起，特别是以任颐、虚谷、吴昌硕等为代表的"海上画派"（又称"海派"或"沪派"）的崛起，使得晚清的写意花鸟画呈现出繁荣的新气象。他们注重传统，又能大胆创新，并借鉴吸收民间艺术和外来艺术为己所用，作品造型生动，色彩鲜丽，雅俗共赏。早期以任颐为宗匠，晚期以吴昌硕为巨擘。

赵之谦（1829—1884），初字益甫，号冷君；后改字㧑叔，号悲庵、梅庵、无闷等，浙江绍兴人，清代书画家、篆刻家。赵之谦以篆刻成就最为巨大，绘画以花鸟为佳，取法徐渭、八大山人、"扬州八怪"诸家大写意花鸟，变清末柔媚纤细的画风为峻拔厚重，用色吸收民间赋彩法，色彩艳丽，富有生活气息。代表作品有《异鱼图》、《瓯中物产卷》、《牡丹图》、《富贵眉寿》（图 1-66）。

图1-66　富贵眉寿　赵之谦　清代

　　虚谷（1823—1896），俗姓朱，名怀仁，僧名虚白，字虚谷，别号紫阳山民、倦鹤，新安（今安徽歙县）人，与任伯年、蒲华、吴昌硕并称"海上四大家"，居扬州。曾任清军参将，因不愿与太平军作战而出家为僧。风格冷峭隽雅，清新鲜活，别具一格。代表作品有《松鹤延年图》《菊花图》《松鼠图》（图1-67）、《枇杷图》等。

　　吴昌硕（1844—1927），原名俊，又名俊卿，字昌硕，别号缶庐、苦铁等，浙江安吉人，书法家、画家、篆刻家，是诗、书、画、印四绝的一代宗师，曾任一个月的安东（今江苏涟水）县令，是我国近、现代书画艺术发展过渡时期的关键人物。吴昌硕先学治印，再学书法辞章，最后学画，40岁后才将画示人。擅长大写意花卉，取法徐渭、八大山人、"扬州八怪"诸家，亦受赵之谦影响，曾得任伯年指点，"能以作书之法作画"，形成富有金石味的独特画风。其画色彩浓郁，笔墨淋漓，苍劲醇厚，古朴而有书卷气，一振晚清菱靡之风，开现代大写意花鸟新景象。代表作品有《牡丹水仙图》《富贵神仙图》《三千年结实之桃》《梅花图》（图1-68）、《大富贵》等。

拓展活动

1. 什么是"黄家富贵，徐熙野逸"？对花鸟画的发展产生了什么样的影响？
2. 查阅资料，了解工笔花鸟画有哪些常用的画法。
3. 宋代院体花鸟画有哪些艺术特点？为何能得以繁荣发展？

图 1-67
松鼠图
虚谷 清代

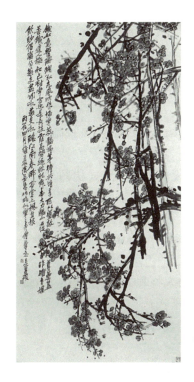

图 1-68
梅花图
吴昌硕 清代

4. 为什么文人花鸟画会在元代兴起？体现在哪些方面？
5. 为什么晚清花鸟画会在上海得到较大的发展？

第二节 外国风景画与静物画

一、外国风景画

与中国山水画追求天人合一的思想不同，外国的风景画，特别是西方的风景画，以再现美丽的自然景色为目的，通过对造型、透视、光影、色彩等表现语言的运用，描绘真实的自然景观，表达画家对大自然的认知与理解。

欣赏感悟(一) 雪中猎人

走进作品

《雪中猎人》(图1-69,木板油画,纵117厘米,横162厘米,奥地利维也纳艺术博物馆藏)是一幅含有人物活动的风景画,是勃鲁盖尔于1565年创作的六幅组画《季节》中最著名的一幅。画中描绘的是在冰雪覆盖的冬天猎人捕猎归来的场景。画面采用以猎人的视角俯视山下的全景式构图,利用近处山坡和远山的轮廓线,将画面分割成三大块相对独立的三角形空间,再利用近处的树木巧妙地将它们联系在一起。近处山坡上的猎人、猎犬和树木,是画中的主体,开阔的山谷中,景物非常复杂。猎人疲惫的身影和黑沉沉的树林,令人过目难忘,树上站立和空中盘旋的黑鸦,使画面具有一种别样的神秘感。画面的色彩较为单纯,黑白对比强烈,白雪覆盖的大地,灰绿色的天空和池塘,近乎黑色的人物和树木,塑造出一个寒冷的世界,橘红色的建筑,虽然有一丝暖意,却将冬日的严寒映衬得更加强烈。寒冷的天气、厚厚的冰雪、疲惫的猎人、寂静的山谷、盘旋的寒鸦,使画面充满了寒冷、肃穆、宁静、神秘的气氛。

作者简介

彼得·勃鲁盖尔(约1525—1569)是16世纪尼德兰最伟大的现实主义画家,尼德兰现实主义风景画的开创者。勃鲁盖尔出身于一个农民家庭,他师从阿尔斯特和伊罗尼姆斯·考克,1551年学艺期满,成为安特卫普画家公会的会员。在游历了意大利、法

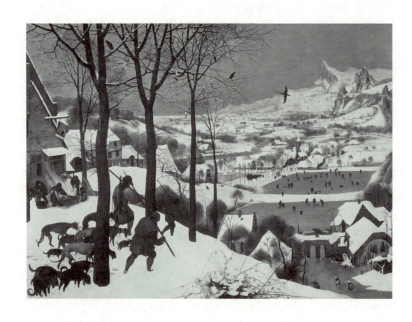

图1-69
雪中猎人
彼得·勃鲁盖尔 荷兰

国等地后回到考克的画店工作,从 1556 年起,他开始较多地描绘人物,作品深受博斯的影响。1563 年,勃鲁盖尔和妻子结婚后移居布鲁塞尔直到去世。在布鲁塞尔的 5 年多时间,是他艺术创作的黄金年代,他的许多杰作就创作于这一时期。勃鲁盖尔与农民有着特殊的感情,创作了许多描绘农民的风俗画,塑造了许多生动的农民形象,人们称他为"农民的勃鲁盖尔",他是欧洲美术史上第一位"农民画家"。他的风景画也同样非常出色,常用全景式构图,风景和人物紧密结合,描绘了农民丰富的劳动生活和农村秀丽的景色。勃鲁盖尔的两个儿子也都是画家,所以称他为"老勃鲁盖尔",风景画代表作品有《雪中猎人》、《收割干草》、《暗日》等。

作品赏析

画中描绘的是白雪皑皑的冬季,山坡上三位狩猎归来的猎人拖着疲惫的身体,带着一天捕猎的唯一收获,穿过树林,在冰天雪地中返回村庄,他们的身后紧跟着一群和他们一样疲惫的猎犬,在猎人身边的不远处,一户人家正在忙着准备晚餐;远山、村庄、道路、原野都覆盖在厚厚的冰雪之下,河流、池塘已经结了厚厚的冰,池塘的冰面上,有很多人在溜冰嬉戏;近处村庄的屋檐下挂着长长的冰凌,有座小桥横跨已经结冰的水面,一个身背柴捆的人正从桥上经过。画中的一切都很朴实而自然,但近处山坡树上站立的和一只盘旋在半空的黑鸦,令画面具有一种特别的神秘感。

面对这幅作品,似乎有一条无形的线指引着观众去欣赏画中的景物,这是画家对构图精心安排的结果,丝毫不露痕迹。透视关系的准确处理,使画面具有开阔的空间感,宏大的场景,尽收眼底,虽然描绘的风景具有尼德兰地区真实的地貌特征,但这是一个虚构的场景,这也体现了勃鲁盖尔对现实生活观察的细致以及过人的表现能力。

知识链接

外国的风景画和中国的山水画一样,最早也是作为人物画的背景,独立的风景画出现在 15 世纪文艺复兴时期。意大利画家达·芬奇(1452—1519),创作出第一幅独立的风景画,那是一幅开阔的风景素描;德国画家丢勒(1471—1528)创作了第一幅水彩风景画;阿尔特多弗(1480—1538)是德国文艺复兴时期较有成就的风景画家,也是德国风景画的奠基人,他的作品《有城堡的景色》(图 1-70)是第一批独立的风景画之一。文艺复兴后期的风景画家有尼德兰现实主义画家勃鲁盖尔(1525—1569)和西班牙样式主义画家格列科(1541—1614),格列科的《托莱多风景》(图 1-71)展示了他的独特画风。但这些风景画都不是很成熟,直到 17 世纪,风景画才真正在荷兰发展成熟。

图 1-70　有城堡的景色　阿尔特多弗　德国

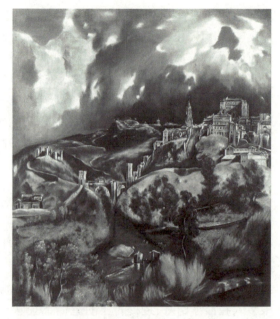
图 1-71　托莱多风景　格列科　西班牙

欣赏感悟(二)　米德尔哈尼斯的道路

走进作品

《米德尔哈尼斯的道路》(图 1-72,又称《并木林道》,布面油画,纵 103 厘米,横 141 厘米,英国伦敦国立美术馆藏)是一幅描绘普通乡村景色的风景画,画中开阔明朗的天空下,细长高挺的树木间,有一条布满车辙印的乡村小路,路边有大片的田园,还有普通的农舍和教堂,以及生活在这里的农人。描绘的景色虽然普通,但画家通过对构图、光影、色彩等的精心处理,令整个画面散发出淡淡的泥土气息,观者宛如在聆听一首委婉动听的乐曲。

作者简介

梅因德尔特·霍贝玛(1638—1709),荷兰人。1657 年跟老师雅各布·凡·雷斯达尔学习风景画,至 1662 年间,作品风格深受老师影响。从 1663 年开始,绘画风格大变,并很快形成自己独特的风格,作品多描绘乡村道路、农舍、池塘等,具有浓郁的宁静优雅的田园风格和诗一般的意境,如田园牧歌一般,令人陶醉。代表作品有《米德尔哈尼斯的道路》、《磨坊》等。

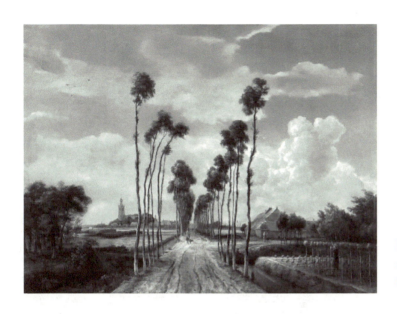

图 1-72
米德尔哈尼斯的道路
霍贝玛　荷兰

作品赏析

《米德尔哈尼斯的道路》这幅画,在构图安排上非常独特,景物安排看似对称却富于变化,强烈的透视变化,牢牢地吸引着观者的注意力。画中描绘的这条极为普通的小路,上面有许多深浅不同的车辙,两旁排列着细而高的树木,参差错落,树木和小路汇集成的焦点,使得这条乡间小道有一种没有尽头的感觉。小路的两侧是小渠,既十分对称又富于变化,一个牵着牲口的村民正从小路的中间向前面走来,右边的一条岔路上,有两个站立交谈的人,他们的身后是普通的农舍,右侧近景上是一片种植园,有一个人在修剪枝条,小路的左侧有树林和大片的田野,远处有教堂,在小路的远处,还有一群行走的人,似乎刚从教堂回来。画中的地平线被有意识地压低,使天空更加辽阔,地平线和树木组成的十字交叉线使画面极具均衡感。整个画面开阔而庄严,光影、色彩变化丰富,画家用诗一般的语言,再现了宁静的田园景色。

知识链接

17世纪是荷兰风景画发展的关键时期,形成了完全独立的风景画科,主要题材有森林、海滩、沙丘、土地、风车、牛群等典型的荷兰风光,人物形象在画中只是点缀或是没有,这些作品流露出画家对祖国山川的热爱之情,也为风景画的发展做出了重要贡献。早期的代表是扬·凡·戈延(1596—1656),代表作有《沙丘风景》、《多特莱西特城前的河边景色》等,画法细致逼真,常以任务活动作为点缀,虽不是实景写生,却体现了画家对自然静物观察的细致。"荷兰小画派"中著名的风俗画家维米尔(1632—1675)有两幅精致的风景画,《德尔夫特城

风景》和《小巷》（图 1-73），表现了画家故乡美丽而宁静的自然风光。荷兰风景画全盛时期的代表人物是雷斯达尔和他的学生霍贝玛。雅各布·凡·雷斯达尔（1628—1682）是 17 世纪荷兰最为著名的风景画家之一，也是荷兰古典主义风景画的先驱，他的风景画多描绘海洋、平原和农村景色，气势雄伟，激情澎湃，充满悲壮感，代表作品有《埃克河边的磨坊》（图 1-74）、《急流》等。

另外，17 世纪法国的古典主义画家普桑和洛兰创作了许多理想风景画，虽然风格相近，但理念不同。普桑（1594—1665）追求庄严与崇高感，常把风景描绘置于重大事件的历史题材作品中；洛兰（1600—1682）则致力于风景画创作，把自然景观与人文思想相结合，开创了以表现大自然的诗情画意为主的新风格，如《有舞者的风景》（图 1-75）。

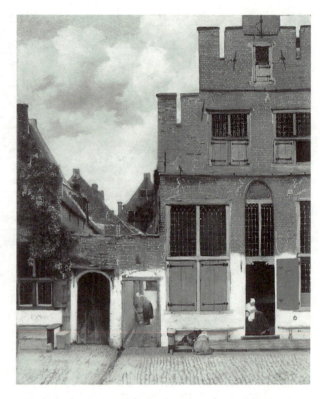

图 1-73　小巷　维米尔　荷兰

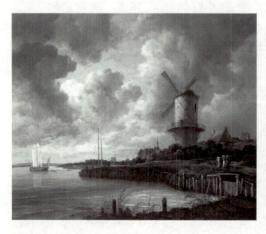

图 1-74　埃克河边的磨坊　雷斯达尔　荷兰

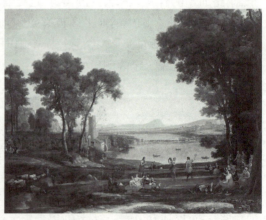

图 1-75　有舞者的风景　洛兰　法国

欣赏感悟(三) 孟特芳丹的回忆

走进作品

《孟特芳丹的回忆》(图1-76,布面油画,纵64厘米,横88厘米,法国巴黎卢浮宫藏)是柯罗晚期最成熟、最具代表性的风景杰作之一。孟特芳丹位于巴黎以北桑利斯附近,景色迷人,柯罗曾去过那里,这幅画就是对这一美景的回忆。晨雾初散的乡村湖边,被风吹斜的古树覆盖画面大部分空间,另一棵枯树曲折向上与之呼应,树木枝条的顺势造成一种流动感,也使画面十分平衡和谐。湿润的草地上野花四处绽开,一位身穿红裙的女子正带着两个孩子摘取

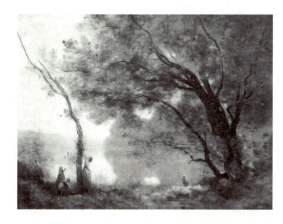

图1-76 孟特芳丹的回忆 柯罗 法国

枯树上的野花,一片清澈的湖面平滑如镜,透过薄雾的阳光洒落在湖面和草地上,清新的晨风交融着湖面散发的水气,朦胧一片,从中可以领略到自然的生机,更显现出大自然的无穷魅力。

作者简介

让·巴蒂斯特·卡米耶·柯罗(1796—1875)是19世纪中期法国伟大的现实主义画家,26岁开始学画,以风景和肖像画见长。柯罗热爱大自然,游览了多个国家,一生走遍法国各地,怀着深厚的感情去领略大自然的奥秘。他的风景画大部分是描绘色调柔和的清晨或傍晚,朴实无华,蕴含着浓浓的诗意和宁静之美。他40岁以后,成为主张对景写生、探索自然界内在生命的"巴比松画派"的巴比松七星之一,他画的风景有古典的宏伟、大气和稳定,又体现出现实主义朴实的手法和情感,同时还具有强烈的浪漫主义倾向,是法国从传统的历史风景画过渡到现实主义风景的代表人物,代表作品有《孟特芳丹的回忆》、《芒特之桥》、《林中仙女之舞》等。

作品赏析

这幅《孟特芳丹的回忆》描绘的是湖边森林的一角。画中,一棵大树占据了整个画面的二分之一,而另一棵细长的枯树与之遥相呼应,透过倾斜弯曲的树干,看到的是一片宁静的湖水,在清澈如镜的湖面上,有晨雾笼罩着的连绵的山峦和丛林的倒影。一个身穿红裙的妇女,正在采树上的野花,她身边的两个孩子,一个用手指着树,告诉妈妈采哪一

朵，一个俯身采摘草地上的野花。画面情节很简单，但是从柯罗细腻的笔触上，仿佛听到晨风中树叶发出的瑟瑟响声，也能感受到画中人物生活的状态。整个画面清新、自然、典雅，洋溢着浓浓的抒情意味，不禁让人产生无限的遐想，画面色调轻柔，景物的虚实处理使空间层次更加丰富，如梦如幻。这幅人与自然交融的画作，表达了画家对自然的热爱，具有朦胧诗般的意境。

知识链接

19世纪法国现实主义绘画始于"巴比松画派"。19世纪30—70年代，位于巴黎南郊枫丹白露森林的巴比松小镇，因风景优美而吸引了许多画家在此聚会、游览、作画，他们主张描绘具有法国民族特色的自然风景，提倡纯净、真实与自然的风格，追求光线和气氛的极致表现，这种对于大自然的热爱与歌颂，反映出人们对大自然的向往。"巴比松画派"力求在作品中表达对自然真实感受的创作理念，对后来的印象主义绘画影响巨大，成为"印象派"的先驱。主要成员有卢梭、米勒、迪亚兹、特罗容、多比尼、雅克等，其中卢梭为领袖。

泰奥多尔·卢梭（1812—1867）是法国"巴比松画派"的风景画家，16岁去枫丹白露森林作画，开始加入巴比松画家行列，他是第一个定居巴比松村的画家。卢梭的风景画以强烈的色彩、大胆的笔触和独特的主题闻名，画风沉郁浑穆，擅长表现树木的性格和沼泽的深邃，被认为是巴比松画派中最光辉、最敏感的代表，柯罗称他是"艺术上的革命家"。代表作品有《橡树》（图1-77）、《森林出口》、《阳光下的橡树》等。

查里·法兰斯瓦·杜比尼（1817—1878）出身于法国一个艺术世家，从小跟随父亲学画，"巴比松画派"重要成员，擅长捕捉和描绘自然光影的丰富变化，在"巴比松画派"中他对印象派的影响最大。代表作品有《奥伯特沃兹的水闸》（图1-78）、《瓦兹河上的落日》等。

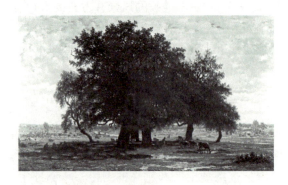

图1-77　橡树　卢梭　法国

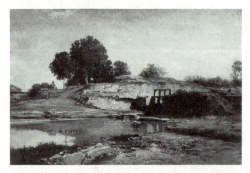

图1-78　奥伯特沃兹的水闸　杜比尼　法国

欣赏感悟(四) 干草车

走进作品

《干草车》(图1-79,布面油画,纵130.2厘米,横185.4厘米,英国伦敦国立美术馆藏)描绘的是常见的英国乡村风景,浅浅的小溪边,有一座典型的乡村小屋和一片茂密的树林,一辆载有干草的四轮马车涉溪而行,车上坐着两个农夫,粗木制成的干草车上,干裂的木轮和结节都清晰可见。远处是一片开阔的原野和葱郁的树林,天空中飘浮着层层白云,在正午阳光的照射下,水中泛起粼粼波光,树叶在阳光的照射下,色彩闪烁,格外丰富。这只是一片普通的乡村风景,但在康斯太勃尔的笔下,它却是如此真实而感人。

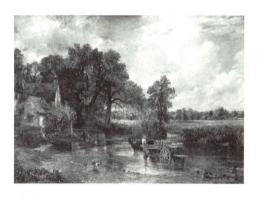

图1-79 干草车 康斯太勃尔(英国)

作者简介

约翰·康斯太勃尔(1776—1837)是英国皇家美术学院院士,19世纪英国最伟大的风景画家。1776年出生于英国萨福克郡的小山村,1799年进入皇家美术学院学习。康斯太勃尔强调向大自然学习,追求人的精神与大自然的一致,回到家乡之后,长期研究、描绘大自然美丽的景色,在此过程中,领会了油画造型语言并发展了油画技法,但他的成就并不为当时英国的美术界所看重,直到1829年,才被选入皇家美术协会。他的作品表达了画家对大自然的深刻理解与感受,满怀对祖国、家乡的深爱之情,他曾说"我生来就是为了描绘更幸福的大地——我的古老的英格兰"。他以朴素、清新、富有独创精神的表现技法,娴熟而完美的油画技巧,成为浪漫主义画派的先驱,在法国影响巨大,德拉克洛瓦把他誉为现代风景画之父。代表作品有《干草车》、《弗莱福特的磨坊》、《斯特拉福特磨坊》等。

作品赏析

这幅著名的风景画,描绘了一辆运送干草的四轮马车从小溪中涉水向茂密的森林深处走去,车上坐着两个正在交谈的农夫,一人指着前方。小溪边,坐落着一栋普通的农舍,一位农妇正在溪边洗衣服,近处的小路上,一条小狗扭头对着溪水中的干草车吠叫,远处是开阔的原野和森林,明朗的天空漂浮着大片的白云,在正午阳光的照射下,小溪波光粼粼,树叶与草地上反射出点点阳光。这一切都沐浴在光影之中,是如此清新、自然、

真实,和谐宁静而又充满生命,体现了画家对大自然的无限迷恋和热爱之情。康斯太勃尔用他那饱含情感的画笔为我们抒写了一首宁静优美的田园诗。

画中天空和水面的描绘最为精彩,空中的白云变化多端,在阳光的照射下,层次极为丰富;水中树木、天空、马车、灌木丛的倒影和粼粼波光色彩非常丰富,体现了画家对自然观察的精细入微,也使画面充满诗意。在技法上,用调色刀堆砌颜料,利用自然光线投射在粗糙画面上产生的明暗,加强画面的明暗对比。康斯太勃尔常用明亮的白点表现树叶上的高光,被人们称为"康斯太勃尔的雪"。

知识链接

自文艺复兴以来,英国的美术一直无法与意大利、法国、德国等国家相提并论,虽然在16世纪有荷尔拜因,17世纪有凡·代克,但他们都不是英国人。直至18世纪,"英国画家之父"荷加斯,是第一位在欧洲赢得声誉的、具有英国民族特色的画家,他的画具有夸张式的喜剧效果,代表作品有《时髦婚姻》,并著有至今还在印行的《美的分析》。18世纪下半叶,最具影响力的是雷诺兹,还有能与他抗衡的庚斯博罗。雷诺兹英国皇家是美术学院的首任院长,提倡"纯正"的趣味和法则,倡导"宏伟风格"。而庚斯博罗反对雷诺兹倡导的规范,他的画风轻快生动,庚斯博罗不仅画肖像画,也擅长画风景画,他自己曾说:"画肖像画是为了钱,画风景画是为了爱好。"他是英国风景画的真正奠基人之一,代表作品有《晨间漫步》(图1-80)等。

19世纪,英国风景画影响最大的是透纳和康斯太勃尔,他们树立了英国画家的地位,特别是英国风景画家的地位。他们最初学习荷兰画家的风景画,后来采取直接描写自然的写生方法,透纳喜欢描绘充满戏剧性的海景,康斯太勃尔则钟情于宁静的田园风光。他们对法国浪漫主义和印象主义画家影响很大。

约瑟夫·马洛德·威廉·透纳(1775—1851)是英国最为著名、技艺最为精湛的风景画家之一,19世纪上半叶英国学院派绘画代表,与康斯太勃尔同样,是西方美术史上最杰

图1-80 晨间漫步 庚斯博罗 英国

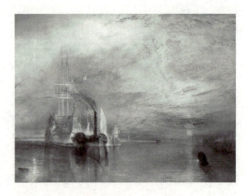

图1-81 战舰归航 透纳 英国

出的风景画家之一。透纳是伦敦理发师的儿子,从小就表现出绘画的天才,1789年考入皇家美术学院,1799年成为皇家美术学院院士。透纳擅长画海景,以善于描绘光与空气的微妙关系而闻名于世,具有浪漫主义感情的表现方法,对后来英、法两国的印象主义运动有很大的促进作用。透纳的代表作品有《战舰归航》(图1-81)、《威尼斯风景》、《雨、蒸汽及速度》等。

19世纪的美国,一些颇有成就的浪漫主义画家,用画笔描绘美国的自然风光,表达心灵的感受,他们被称为"哈德逊河画派",以托马斯·科尔和宾厄姆为代表。

欣赏感悟(五)　日出·印象

走进作品

《日出·印象》(图1-82,布上油画,纵48厘米,横63厘米,法国巴黎马蒙坦博物馆藏)描绘的是勒阿弗尔港口清晨日出时的景象,太阳刚刚升起,薄雾还未散去,天空、海水、船舶、工厂在薄雾的笼罩下,散发出迷人的光彩。作为一幅海景写生画,莫奈以敏捷而又准确的色彩小笔触,敏锐地抓住了清晨日出这一瞬间的光色变化,并运用神奇的画笔将这瞬间的印象定格在画布上,使它成为永恒。当这幅笔触显得非常随意、零乱的无题作品在1874年4月15日第一届"独立派"

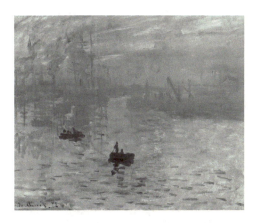

图1-82　日出·印象　莫奈　法国

画展中展出时,它受到诸多的批评与嘲讽,《喧噪》杂志记者勒鲁瓦以这幅画为题写了一篇评论文章,讽刺莫奈的画是"对美与真实的否定,只能给人一种印象",莫奈因此为这幅画取名《日出·印象》,而一个划时代的艺术流派——"印象主义"(印象派)也由此诞生。

作者简介

克劳德·莫奈(1840—1926),法国人,印象主义画派代表画家和创始人之一。莫奈曾在巴黎格莱尔画室学习,因不满学院派教学而离开画室,到枫丹白露森林地区写生。他早期的画风受"巴比松画派"和库尔贝、马奈的影响。1870年到英国避难期间,被透纳的风景画深深吸引,其对色彩研究的创新被激发。回国后不久,在勒阿弗尔港创作了《日出·印象》,"印象派"的名称即源于莫奈的这幅作品。莫奈善于捕捉光、色和空气的微妙变化,这源于他长期对光与色的研究,他曾经将一艘旧船改造成流动画室,用于观察自然景象的变化,捕捉阳光、空气氛围下色调的美。莫奈的作品中忽略对轮廓的明确描绘,主要用光线和

色彩表现瞬间的印象，追求流动变幻的光色之美，这在他晚年创作的《睡莲》组画中表现得尤为突出。莫奈一生坚持印象主义画风，是最典型的印象主义画家。

作品赏析

《日出·印象》是莫奈的代表作，描绘的是塞纳河畔勒阿弗尔港一个多雾的早晨，在由淡紫、微红、蓝灰和橙黄等色组成的色调中，一轮生机勃勃的红日冉冉升起，映带出海水中长长的倒影，薄雾笼罩下的海水、天空和岸边的景物，在轻松的笔调中，交融渗透，浑然一体，港口、建筑、船舶、桅杆等在晨曦中若隐若现。雾气朦胧中，近海缓慢前行的三只小船，也渐渐变得模糊，整个画面给人以亦真亦幻的感觉。画中的色彩变化丰富，冷暖对比强烈却非常谐调，从轻快而跳跃的笔触上可以看出，莫奈作画时用笔迅捷，体现了捕捉色彩瞬间变化的能力。

这幅画真实地描绘了海港清晨日出时的光与色给予画家的视觉印象。这种对绘画语言本身的探索为后世许多画家所接受，推动了以后美术技法的革新与观念的转变，创立了以光源色和环境色为核心的现代写生色彩学，为现代艺术的产生奠定了基础。

知识链接

印象主义画派是19世纪的重要艺术流派之一，兴起于19世纪60—70年代，得名于1874年此派画家的第一次联展。19世纪最后30年里，它成为法国艺术的主流，并影响到整个欧美乃至中国画坛。

受巴比松画派和英国风景画家强调户外写生的启迪，印象派画家不再依据传统的法则和教条，大胆地走出画室，面对自然进行写生创作，精心研究光与色彩之间的关系，他们在室外写生后便很少再对作品进行整理，以保持作品的生动性。印象派画家根据当时对光与色科学研究的成果，了解光的构成、光和色彩的关系，依据自己的观察去再现对象在视觉中造成的光色印象，他们对光与色的研究和表现，在美术史上完成了一次伟大的革命。印象派研究光在物体上造成的丰富色彩效果，可以说是传统艺术与现代艺术的转折点，现代的色彩理论，如色彩三要素、条件色、对比色等广为运用的色彩知识，均源于印象派对色彩的研究成果，所以，印象派的产生具有划时代的伟大意义。印象派的主要代表人物有马奈、莫奈、德加、雷诺阿、毕沙罗、西斯莱等。

正当印象主义绘画方兴未艾之际，在这个团体中就逐渐滋生出一个新的支派，即"新印象主义"。它的代表画家是修拉和西涅克，他们崇尚色彩理论，用原色色点组成画面艺术形象，使画面产生视觉混合的色彩效果，这种画法被称为"点彩派"。

后印象主义是继印象主义之后存于19世纪80—90年代的美术现象，并不含有风格意义，也不是一个画派。他们主张重新重视形的观念和形式的表现力，注意作者的主观个性和感情情绪的表达，通常被称作后印象主义的画家是塞尚、凡·高和高更。在艺术史上，后印象主义被称为西方现代艺术的起源。

卡米耶·毕沙罗（1830—1903）是印象派著名的风景画家，是唯一一个参加了印象派所有8次展览的画家，是印象派稳定的和实际上的精神领袖，可谓最坚定的印象派艺术大师。他曾专程拜访过柯罗，并得到柯罗的指点和教导，并通过自己的感悟，把柯罗的画法完美地融入自己创作中，他的画风厚重朴实，有印象派"米勒"之称。在他去世前一年，远在塔希提岛的高更写道："他是我的老师。"在他去世后3年，"现代绘画之父"塞尚在自己的展出作品目录中恭敬地签上"保罗·塞尚，毕沙罗的学生"。代表作品有《通往卢弗西埃恩之路》（图1-83）、《村落·冬天的印象》、《蒙马特大街》等。

阿尔弗莱德·西斯莱（1839—1899）生在巴黎，在印象派画家里，西斯莱是唯一一个只画风景画的人。1862年，西斯莱进入格莱尔画室习画，并结识了莫奈、巴齐依和雷诺阿等人，他们经常结伴到巴黎近郊的枫丹白露林中进行户外写生。对西斯莱而言，将画架由室内移到户外，不但是一种崭新的尝试，也让他寻获了另一片创作天地。他的画法轻快，更具抒情意味，代表作品有《雷的划船比赛》、《圣马尔丁运河》、《马尔港的洪水》（图1-84）、《秋天》等。

乔治·修拉（1859—1891），法国画家，新印象画派（点彩派）的创始人。他先是在巴黎一所素描学校学习，之后进入巴黎高等美术学校学习两年，并在卢浮宫研究古希腊雕塑和历代大师的绘画。修拉在埋头攻读勃朗和谢弗勒尔的论述色彩的科学资料后，认为印象派的用色方法不够严格，难免出现不透明的灰色，为了充分发挥色调分割的效果，用不同的色点并列地构成画面，单纯追求形式，画法机械呆板，他的继承者有西涅克、克罗斯。代表作品有《大碗岛星期天的下午》、《安涅尔浴场》（图1-85）。

19世纪，俄国风景画家的代表当属希施金和列维坦。伊凡·伊凡诺维奇·希施金（1832—1898）是19世纪俄国巡回展览画派最具代表性的风景画家，也是19世纪后期现实主义风景画的奠基人之一。希施金的风景画多以巨大的、充满生命力的森林为描绘对

图1-83 通往卢弗西埃恩之路 毕沙罗 法国

图1-84 马尔港的洪水 西斯莱 法国

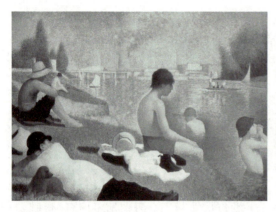

图 1-85　安涅尔浴场　修拉　法国

图 1-86　森林中的早晨　希施金　俄国

图 1-87　《弗拉基米尔之路》　列维坦　俄国

象,大森林的美与神秘,被渲染得淋漓尽致,可谓美不胜收。他被誉为"森林的歌手",克拉姆斯柯依称他是"俄国风景画发展的里程碑",并说"他一个人就是一个画派",代表作品有《森林中的早晨》(图 1-86)、《松树林》等。伊萨克·列维坦(1860—1900)是俄国杰出的现实主义风景画大师,巡回展览画派的成员之一,"情绪风景"画的奠基人。列维坦的名作《弗拉基米尔之路》(图 1-87),描绘的是沙俄时代的流放者、苦役犯去西伯利亚的必经之路。这是一条有名的悲伤之路。在画家的笔下,没有动人的风景,荒芜的田野里只有孤零零的一条黄土小路,通向不可知的未来。它比一般的作品更深刻地表现了画家对多灾多难的俄国的忧虑和同情,成为历史有力的见证。

拓展活动

1. 外国风景画有哪些题材?
2. 讲述"后印象主义"的三位代表和他们的各自的艺术特点。
3. 塞尚为什么被称为"现代艺术之父"?

二、外国静物画

静物,指没有生命的物体。静物画主要描绘与人有关的物品的美感,如花卉、器皿、水果等,着力描绘它们形体的质感、量感、空间感。这些物品的组合所呈现的形象,同样体现一定的时代精神和画家的审美情趣,从静物画中可以看到它们主人的生活、思想感情和审美趣味。

欣赏感悟(一) 蓝色花瓶里的花束

走进作品

《蓝色花瓶里的花束》(图1-88,木板油画,纵66厘米,横50.5厘米,维也纳艺术史博物馆藏)是扬·勃鲁盖尔静物花卉代表作之一,描绘了在一个蓝色花瓶中插有大束五颜六色的鲜花,画面的构图是扬·勃鲁盖尔常用的手法,鲜花与花瓶的描绘用笔细腻,在深色背景的衬托下更加突出,画面光感强烈,精致工整的风格具有尼德兰细密画的画风。

图1-88 蓝色花瓶里的花束
扬·勃鲁盖尔 佛兰德斯

作者简介

扬·勃鲁盖尔(1568—1625)是佛兰德斯最早的静物花卉画家,也是农村风俗画的重要代表人物之一。他是彼得·勃鲁盖尔的次子,小扬·勃鲁盖尔的父亲,人称老扬·勃鲁盖尔,因为擅长静物画被称为"花卉勃鲁盖尔",曾与鲁本斯合作,为其作品补画花卉。1597年加入圣路加公会,1601年间成为会长,1610年成为尼德兰总督阿尔布雷希特大公的宫廷画家,1625年死于霍乱。扬·勃鲁盖尔善画花卉与风景,偶尔也画些风俗画,其描绘方法倾向于修饰,色彩具有装饰性风格。

作品赏析

画面采用对称式构图,花卉用明暗造型法,以精细的笔触一笔笔勾画而成,色彩鲜艳明亮,具有较强的装饰性。花卉层次细腻分明,用色精致艳丽,色彩细滑平整,表现出花卉的质感和立体感,通过物体的明暗对比,产生强烈的光感与空间感。从瓶花的色彩配

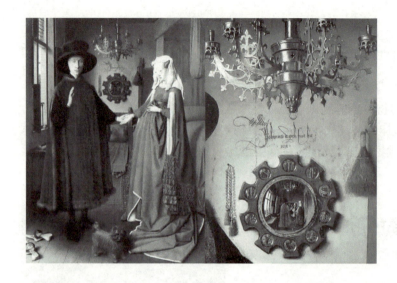

图1-89
阿尔诺芬尼夫妇像
扬·凡·埃克　尼德兰

置和笔触运用,可见画家具有很深的造型能力和对色彩的表现能力。细腻精致的描绘,工整艳丽的色调,充分展现了花卉物性的美,散发出馥郁的芬芳。

知识链接

人类的绘画史经历了漫长的发展过程,静物画成为独立的画科始于17世纪的荷兰。早在古罗马时期就出现过静物画,中世纪时期,基督教美术兴起,某些静物、动物形象只是作为宗教画中的象征物或背景点缀而存在。15世纪,尼德兰画家如凡·埃克兄弟中的扬·凡·埃克,在他的代表作《阿尔诺芬尼夫妇像》(图1-89)中描绘了金属、丝绒、玻璃、小狗等物体与形象,且具有逼真的质感,但这些静物题材在当时只是作为宗教画或肖像画中的道具和背景。直到17世纪,从事静物画创作的画家依然很少,但在独立后的荷兰,因经济发达,市民生活水平提高,具有装饰作用的商品画需求增大,促使不少荷兰画家投入静物画创作,经过他们的努力,静物画真正走向独立,并成为绘画史上的高峰。

欣赏感悟(二)　有馅饼的早餐桌

走进作品

《有馅饼的早餐桌》(图1-90,木板油画,纵54厘米,横82厘米,德国德累斯顿国家美术馆藏)是赫达"早餐画"的代表作之一,银质的餐盘、透明的玻璃杯具、丝质的台布、松软的馅饼等,描绘得极为精细逼真,具有伸手可及的触感,体现了赫达绘画没有虚浮夸张,

格外庄重、真实的风格。

作者简介

威廉·克拉斯·赫达(约1593—1680)是荷兰17世纪最富诗意的静物画家。赫达早年画带风俗画特点的宗教和肖像画,画风受哈尔斯的影响较深,大约从30岁以后,赫达放弃其他题材而专画静物,表现的题材主要集中于精美的金属与玻璃器皿,以及虾蟹、点心、水果等食物,因此,他的静物画被称为"早餐画"。赫达的静物注重器物形态、质感、光线和空间感的表现,画法细腻,不见笔痕,带有巴洛克绘画的装饰成分,但是毫不虚浮夸张,绘画风格真实、庄重、高贵,富有诗意。代表作品有《蟹肉早餐》、《有馅饼的早餐桌》、《甜点心》等。

作品赏析

画中精致的银质餐盘和剔透的玻璃器皿,其本身就因精湛的制作工艺而具备独立的审美价值,从物品即可联想到主人的地位和风度。赫达以极为细腻、不见笔痕的笔触,加上柔和的光线描绘,使物品具有极强的质感、光感和空间感,再现了这些物品的造型美和质地美,具有极强的触摸感,所描绘的静物经过画家精心的选择和摆设,体现出庄重、高贵气息,没有丝毫的浮夸与做作。

知识链接

17世纪欧洲的绘画风格多样,影响最大的是巴洛克艺术。当时画静物的画家很少,但是在荷兰独立之后,市民对生活需求的改变,促使艺术为满足和适应市民的需要而寻

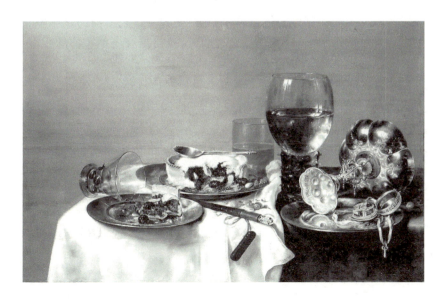

图1-90
有馅饼的早餐桌
赫达 荷兰

图 1-91
静物与火锅
考尔夫　荷兰

图 1-92
静物与牡蛎
贝耶林　荷兰

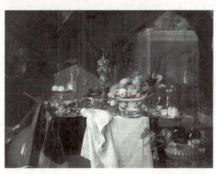

图 1-93
静物
希姆　荷兰

图 1-94
猎物
阿尔斯特
荷兰

求新的道路，小型的作品成为了新宠，出现了专事某一种题材的画家，诸如肖像画家哈尔斯、伦勃朗，风俗画家维米尔，静物画家赫达，风景画家霍贝玛，等等。艺术商品化和专门化导致了"荷兰小画派"（意为荷兰各地方画派林立）的形成，静物画获得了空前的发展，成为重要的绘画样式之一。

17 世纪，荷兰的静物画题材多样，而且描绘细腻、华丽、精美，质感极强。威廉·考尔夫（1619—1693）是最杰出的代表之一，擅长描绘玻璃器皿、银器和中国的瓷器。代表作有《静物与西瓜》、《静物与火锅》（图 1-91）、《静物》等。

亚伯拉罕·凡·贝耶林（约 1620—1690）是静物画的天才画家，喜欢描绘鱼虾和厨房器皿，以暖色调为主，色彩绚丽、丰富。代表作品有《静物与牡蛎》（图 1-92）、《静物》等。

扬·戴维茨·德·希姆（1606—1683）以鱼类、果物、花草为主要题材，他的画风代表了平民艺术的趣味。代表作品有《静物》（图 1-93）等。

威廉·凡·阿尔斯特（1627—1683）以画新鲜的水果和鲜花见长。代表作品有《鲜花与贝壳》、《静物与一碟水果》、《猎物》（图 1-94）等。

欣赏感悟(三)　铜水罐

走进作品

《铜水罐》(图1-95,布面油画,纵28厘米,横23厘米,法国巴黎卢浮宫藏)是夏尔丹最杰出的静物画,描绘的是普通家庭厨房中常用的物品,给人以朴实亲切之感。表面斑驳的水罐,凹凸不平的水桶,斜靠在墙上的水舀,略显粗糙的陶罐,这些人们天天在用却谁都不会在意的物品,静静地放在厨房的一角,夏尔丹以朴实的色调、忠实的造型描绘了这些普通人的生活用品,揭示了它们朴实的美和隽永的诗意。

图1-95　铜水罐　夏尔丹　法国

作者简介

让·巴蒂斯特·西梅翁·夏尔丹(1699—1779)是18世纪法国最伟大的画家之一,是西洋美术史上的静物画巨匠之一,他也是极受狄德罗称赞的画家之一。夏尔丹早年入学院派画家卡泽的画室学习,后为科伊佩尔的助手。1728年,夏尔丹凭借静物画《鳐鱼》(图1-96)的展出,一举成名,被接纳为皇家绘画和雕塑学会的成员。夏尔丹在启蒙运动思想的影响下,画风平易、朴实,具有平和亲切之感,反映了新兴市民阶层的美学理想。

图1-96　鳐鱼　夏尔丹　法国

夏尔丹的静物画描绘的均为市民家庭日常生活用品,他赋予静物画以崭新的生命,把生活中日常的用具引入静物画,使静物画具有了朴实而不朽的性质,有时他的静物画还表达了某种道德寓意,粗陋的用具在夏尔丹的悉心安排下,也能成为富有魅力的艺术形象。夏尔丹描绘日常用具的静物画因其厚实凝重而隐约透露出一种恢宏的气度,这在静物画中实属难得。罗丹说:"所谓的大师就是这样的人,他们用自己的眼睛去看别人见过的东西,在别人司空见惯的东西上发现出美来。"夏尔丹正是这样的大师,他画的实物虽然都是一些常见、平凡的东西,但总能引起热爱生活的人们产生思想情感的共鸣,具有一种鲜活的生命感,物体之间的关系非常微妙,明晰的几何形与和谐的画面,成为莫奈、塞尚、马蒂斯等画家作画的楷模。代表作品有《鳐鱼》、《铜水罐》、《有烟斗和水壶的静物》等。

作品赏析

画中描绘的是极其平凡的厨房器物——一个硕大的铜质给水器和几个取水器具。整个画面笼罩在一片温暖的黄色光晕之中,器物排列疏密有致,笔触虽然粗糙,却准确表现出手工打造的器物的质感和量感,粗糙中见细腻,生动、朴实无华。夏尔丹描绘静物并不是一般的"再现",而是充分融入了他对所描绘事物的真挚感情,显现出很强的"生命感"。他认为,经过推敲的静物构图,不但要使所画的静物可信,还要让它们具有光与色的丰富表现力。这幅作品所体现的美感也正在于此。

知识链接

18世纪上半叶的法国绘画,被称为罗可可式的艳情艺术。尽管这一绘画风格不免显得娇媚浮华,缺少精神内容和深刻性,但是它以法国式的轻快优雅使绘画艺术完全摆脱了宗教题材,在反映现实生活方面向前迈进了一步。

18世纪的法国艺坛并非罗可可艺术一统天下,启蒙运动的兴起对法国的文艺创作产生了深刻的影响。启蒙运动是18世纪上半叶开始的反封建思想文化运动,进步的资产阶级思想家狄德罗、卢梭、伏尔泰等人宣扬"自由、平等、博爱"的思想,要求个性解放,倡导用理性衡量世间的一切,用自然科学和人类文化武装头脑,他们猛烈抨击娇柔造作的罗可可艺术,主张用艺术描绘普通人的生活,以理性反对纯感官的刺激。法国不少画家在启蒙运动的文化思想影响下,掀起了向荷兰的风俗画和静物画学习的新趋势,在这个艺术的新趋势中表现得最杰出的画家有夏尔丹和格勒兹等人。如果说17世纪的荷兰画派是欧洲静物画创作的第一个高峰,那么18世纪法国画家夏尔丹的作品则代表了静物画发展的第二个高峰。夏尔丹几乎是凭借一己之力把静物画提高到一个新的高度,他把静物的题材范围扩大到了以往不被人们注意的形象上——朴实、简单的厨房用具和食物,把极普通的对象变成了富于美感的艺术品,赋予它们以生命,这也使他成为塞尚之前法国美术史上最伟大的静物画家。

欣赏感悟(四)　静物苹果篮子

走进作品

在《静物苹果篮子》(图1-97,布面油画,纵61.9厘米,横78.7厘米,美国芝加哥艺术学院藏)这幅作品中,塞尚对所有物品作了精心安排,倾斜的苹果篮子和酒瓶,随意散落在桌布上的苹果,盛有小糕点的盘子,搭在桌边的白布,以及错落的桌面,组成了一幅特别有意味的画面。所有的物品组成一个统一的整体,具有持久的稳定感,物品的形体塑造和色彩表现,坚实而厚重。所有的物品已不再是自身属性的表现,而是对画面三度空间和内在

结构的塑造,画中的每个笔触都在发挥其自身的作用,然而又同时服从于整体的和谐。

作者简介

保罗·塞尚（1839—1906）,法国著名画家,后印象主义的主要代表,西方"现代绘画之父"。曾经学过法律,1862年到巴黎学习绘画,经好友左拉介绍,与马奈、毕沙罗等印象主义画家结识交往,曾多次参加印象派画展。在一度迷恋印象主义的光和色彩之后,专注于物质具体性、稳定性和内在结构的表现,用几何因素构成的形象,结构厚实严密,虽有沉重、压

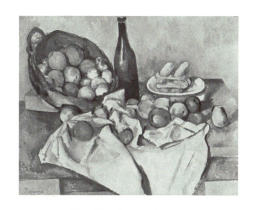

图1-97　静物苹果篮子　塞尚　法国

抑之感,却充满了结构、色彩和美的诗意。他对物体体面结构的研究,为后来的"立体主义"理论奠定了基础。立体主义大师勃拉克说:"塞尚的伟大,在于他古典的约制,在于他不表现个人。"塞尚富于个性的创新精神,及其艺术成就和艺术思想所产生的影响,为20世纪西方绘画开辟了一片新的天地,被推崇为西方现代主义各画派的先驱当之无愧。塞尚的静物画代表作品有《静物苹果篮子》、《静物》等。

作品赏析

《静物苹果篮子》体现了塞尚对艺术表现的探索精神,塞尚有意识地将酒瓶偏出垂直线,改变盘子的透视和外形,错动桌子的边缘,这样,把静物从它原来的环境中转换到绘画形式的环境中,形成有意义的视觉体验。为了将三度立体形式融进整体的画面中,同时又保持单个物体的特征,他把它们当成色块统一起来处理,用小而偏平的笔触来调整物品的轮廓,使之变形、放松,或打破轮廓线,从而在物体之间建立起空间的紧密关系,使得画中的任何细节和局部似乎都不可随意挪动,否则,整个结构便会失去平衡。曾有人评论说:"如果试想从17世纪荷兰的静物画中拿一个东西,立即就好像到了你手里;而如果想从塞尚的静物画里挪动一只桃子,它就会连带把整幅画一起拽下来。"

作为一名伟大的画家,塞尚探索以一种永恒的不变的形式去表现自然。他完全摒弃了线性透视法,物象的内在结构和体量感在绘画中重新占有统治地位,为此,塞尚被称为"印象主义的坚实派"。

知识链接

后印象主义(后印象主义一词由英国艺术评论家、曾任纽约大都会博物馆馆长的福莱提出)是继印象主义之后存在于19世纪80—90年代的美术现象,并不含有风格意义,也不是一个画派,甚至与印象主义十分不同。他们主张重新重视形的观念和形式的表现

力，注意作者的主观个性和感情情绪的表达，通常被称作后印象主义的画家是塞尚、凡·高和高更。这三位画家在生前都不为世人所接受，都是在去世后很久才得到社会的承认，他们三人共同开启了现代艺术的大门。在他们创作思想、艺术观念的影响下，产生了野兽主义、立体主义、表现主义、抽象主义等流派，是他们彻底地改变了西方绘画由客观再现走向主观表现的面貌，并使之走向现代，在艺术史上，后印象主义被称为西方现代艺术的起源。

1905年，以亨利·马蒂斯（1869—1954）为首、弗拉曼克等人为骨干力量的野兽派在巴黎诞生。他们从塞尚的作品和理论中得到启发，艺术形式深受高更和凡·高的影响，用强烈的色彩，奔放粗野的线条，扭曲夸张的形体，来表现对客观世界的主观感受，追求更为主观和强烈的艺术表现，画面不再讲究透视和明暗，采用平面化构图，吸收了东方和非洲艺术的表现手法，有明显的写意倾向。马蒂斯后来回忆说："对我来说，野兽时期是绘画工具的试验，我必须用一种富于表现力而意味深长的方式，将蓝、红、绿并列融汇。"这也正是他们作品的风格所在。

拓展活动

1. 查阅资料，了解"枫丹白露画派"的艺术特色及其影响。
2. 查阅资料，了解印象派画家莫奈的艺术成就。
3. 为什么说塞尚是"现代绘画之父"？
4. 查阅资料，了解野兽主义和立体主义绘画的特点，说一说它们对现代绘画的影响。

第二章 感触人物画的灵魂

第二章 感触人物画的灵魂

人物画是以人物形象为主体的绘画之通称。人物画要求神兼备,即不但人物形象符合人物的形体、结构,而且要表现出人物的性格、气质和精神、神态等。重点描绘人物的脸部,同时还要处理好人物与人物之间、人物与环境之间的关系,以求得整体布局,即章法的统一。中国人物画出现较早。大体分为道释画、仕女画、肖像画、风俗画、历史故事画等。中国人物画以线条表现人物的神情为其主要特点,而有别于西方绘画以注重质感、光影变化的特色。

第一节 中国人物画

欣赏感悟(一) 洛神赋图

走进作品

《洛神赋图》(图2-1,绢本设色,纵27.1厘米,横572.8厘米,故宫博物院藏)为宋摹本。《洛神赋图》为数较多,本图是以曹植的名篇《洛神赋》为依据而创作的一卷连环画。此赋原名《感甄赋》,写他早年与甄氏的一段爱情故事。后来,甄氏做了其兄曹丕的妃子,于是,曹植借洛河中的水神宓妃作为甄氏的化身,抒发蕴积已久的爱慕之意,情意绵绵,感情真挚。100多年后,顾恺之以丰富的想象力和艺术才华对文学作品进行再创作,以手卷形式创造了《洛神赋图》卷,成为中国美术史上绘画和美学完美结合的典范。"仿佛兮,若轻云之蔽月,飘摇兮,若流风之回雪","翩若惊鸿,婉若游龙",《洛神赋图》中这位美丽非凡的仙女正是洛水之神宓妃,她正与曹植在洛水之畔相会。

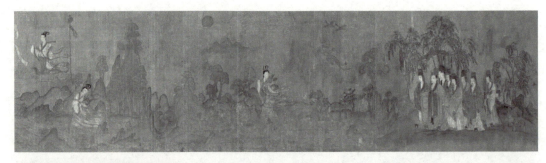

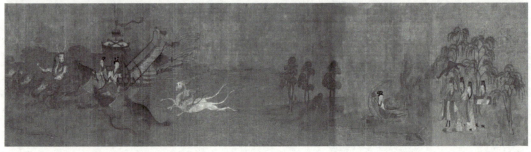

图 2-1　洛神赋图(局部)　顾恺之　晋

作者简介

顾恺之(346—407),字长康,小字虎头,江苏无锡人,出身于士族,博学有才气,曾先后在驻守荆州的将军桓温、殷仲堪幕府里任过微职,晚年任散骑常侍。20多岁为江宁(今江苏南京)瓦棺寺作壁画,居然"光照一寺,施者填咽,俄而得百万钱",从此画名大振。顾恺之与南朝陆探微、张僧繇,被推为"六朝三杰",有才绝、画绝、痴绝的"三绝"之誉。他的画作以《女史箴图》和《洛神赋图》最有名。

作品赏析

此画构图巧妙,笔墨传神,描绘了曹植在洛水之畔与洛水之神宓妃相会的情景。画中洛神时而徜徉于水面,时而遨游于云端,含情脉脉,仪态万千。在洛神周围,有青山、绿水、红日、彩霞、轻云、荷花、秋菊、鸿雁、游龙等,画面气韵生动,人物呼之欲出。顾恺之的人物画,以线条作为造型的手段,以浓色微加点缀来敷染人物容貌,构图完整,线条流畅,使用了十八描中的行云流水描和高古游丝描等。

知识链接

十八描，是中国古代衣服褶纹的各种画法，有高古游丝描、琴弦描、铁线描、行云流水描、曹衣描、马蝗描、钉头鼠尾描、混描、撅头描、折芦描、橄榄描、柳叶描、竹叶描、枣核描、战笔水纹描、简笔描、枯柴描、蚯蚓描。

欣赏感悟（二） 捣练图

走进作品

《捣练图》（图2-2，绢本，工笔重彩，纵37厘米，横147厘米，亦系宋徽宗摹本，现藏美国波士顿美术博物馆）中的妇女正在聚精会神地加工。执绢的妇女身躯稍向后仰，似在微微着力；熨练妇女认真专注的表情、端丽的仪容，恰如其分地表现了温厚从容的心情。在绢下好奇地窥视的女孩，以及畏热而回首的煽火女童都生动引人。

作者简介

张萱（生卒年不详），京兆（长安）人，擅长画仕女、婴儿，有时也画"贵公子、鞍马屏障"。流传的作品，仅《宣和画谱》所载的47卷绘画，其中游春、整妆、鼓琴、按乐、横笛、藏迷、赏雪等，都属对贵族妇女幽静闲散生活的描写。他的作品常被人仿效，他笔下的人物"朱晕耳根，以此为别"。

作品赏析

《捣练图》描绘了唐代妇女捣练、络线、织修、熨烫等劳动场景，富有生活意味。人物间的相互关系生动而自然。从事同一活动的人，由于身份、年龄、分工的不同，动作、表情

图2-2 捣练图（局部） 张萱 唐

各个不一。人物形象逼真,刻画惟妙惟肖,线条流畅,设色艳而不俗。画卷由右往左展开,全卷有12个人物,分三组:第一组是用木杵捣丝;第二组是理丝、缝合;第三组是把白练抽直,用熨斗烫平。三组人物相互呼应,有站有坐,有高有低,构图安排错落有致,人物姿态丰富,神情各异。画家注意刻画某些富情趣的细节,画中富有生活气息,人物造型有唐代人物画的共同特点,即脸型丰满,设色工丽。

知识链接

人物画到了盛唐以后,出现了一种新的画题,即"绮罗人物画","绮罗"的词义解释为有花纹的丝织品,绮罗人物画是仕女画的一种,是仕女画题材的扩展。绮罗人物画表现了穿着丝绸制的华丽服饰的宫廷妇女、传说仙女等,其特点是"衣裳简劲、彩色柔丽、曲眉丰颊,体态丰腴"。绮罗人物的造型特点,不论是绘画或雕塑,最明显的是曲眉丰颊、体态肥胖,这是当时贵族妇女的真实写照,也是当时上层统治阶级审美要求的反映。绮罗人物画家以张萱、周昉为代表。

欣赏感悟(三) 簪花仕女图

走进作品

《簪花仕女图》(图2-3,绢本设色,纵46厘米,横180厘米,现藏于辽宁博物馆)没有花园庭院的背景,而是描绘了簪花仕女五人,执扇女侍一人,点缀在人物中间的有猁儿狗两只,白鹤一只,左边以湖石、辛夷花树结束。仕女发式都梳作高耸云髻、蓬松博髻。鬟髻之间各簪牡丹、芍药、荷花、绣球花等花,花时不同的折枝花一朵。眉间都贴金花子。着袒领服,下配石榴红色或晕缬团花曳地长裙。

图2-3 簪花仕女图 周昉 唐

作者简介

周昉（生卒年不详），字仲朗，又字景玄，长安人，是唐中期继吴道子之后而起的重要人物画家。他的画法"初效张萱，后有小异"，有"周家样"之称，他擅长仕女画、肖像画和佛像画，他还创造了体态端严的"水月观音"。

作品赏析

《簪花仕女图》，取材于宫廷妇女生活。描写几名宫廷妇女赏花游园的情景，他们动作悠缓，神态安闲，体态丰腴，以白鹤、蝴蝶取乐，生活闲适。虽然她们逗犬、拈花、戏鹤、扑蝶，侍女持扇相从，看上去悠闲自得，但是透过外表神情，可以发现她们的精神生活不无寂寞空虚之感。她们那高髻簪花、晕淡眉目、露胸披纱、丰颐厚体的风貌，突出反映了中唐仕女形象的时代特征。此画用笔如琴弦，设色柔丽，是唐代仕女画的又一高峰。此画以仙鹤、小狗、花草等作为背景穿插在平铺的人物之间，人物安排大小分明，主体突出。《簪花仕女图》的人物服饰描绘十分精美，半透明的披纱，带花纹的服饰，白线勾勒边缘的纱袖，浓艳的设色，无不体现了宫廷妇女们高贵的气质。

知识链接

肖像画是指描绘具体人物形象的绘画，中国古代称为写真、写照或传神等。肖像画追求形神兼备，重视对传神的五官的刻画。中国东晋画家顾恺之曾说："传神写照，正在阿堵中。"

肖像画在中国有着悠久的历史，湖南长沙马王堆西汉墓出土的帛画，绘有墓主人的肖像，形态生动，已具有明显的肖像画特征和很高的艺术水平。以后历代画家如顾恺之、阎立本、周文矩、顾闳中等在肖像画创作上均有突出成就。唐代肖像画极为发达，周昉除画仕女外，亦善传神写照，代表作品是《调琴啜茗图》（图2-4）。

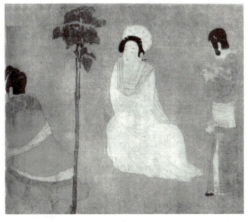

图2-4　调琴啜茗图（局部）　周昉

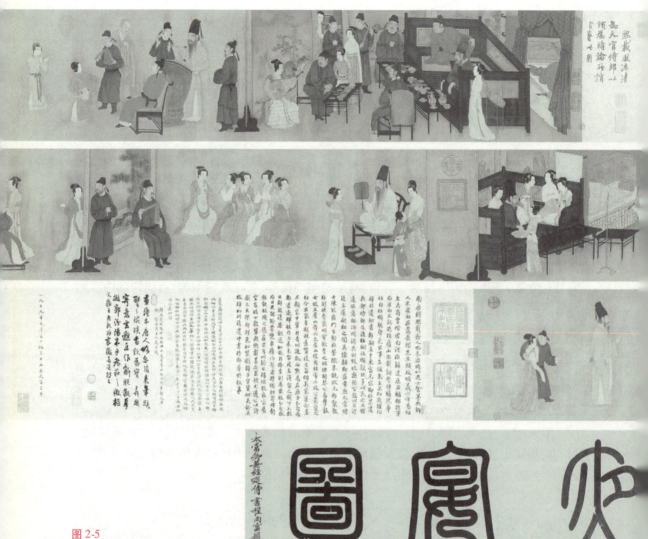

图 2-5
韩熙载夜宴图　顾闳中　五代

欣赏感悟（四）　韩熙载夜宴图

走进作品

《韩熙载夜宴图》（图 2-5，绢本，工笔重彩，纵 28.7 厘米，横 335.5 厘米，宋摹本，北京

故宫博物院藏)描绘了南唐中书侍郎韩熙载请宾客夜宴的情景,画卷由听琴、观舞、休闲、赏乐和调笑五个部分组成。画中的每个人物作者都精心刻画。第一段描写夜宴,教坊司李嘉明的妹妹弹琵琶,在座除主人外,还有客人三位。这些人物,根据不同的身份、不同的年龄、不同的性格,都表现出不同的神情。第二段描绘了韩熙载亲自为舞伎击鼓的场景,气氛热烈。其中有一个和尚拱手伸着手指,似乎是刚刚鼓完掌,眼神正在注视韩熙载击鼓的动作,露出一丝尴尬的神态,完全符合这个特定人物的特定神情。第三段画客人散后,主人与诸女妓调笑言情,一女仆送水给主人洗手,通过主人的表情反映了深层的现实意义。

作者简介

顾闳中(生卒年不详),江南人,南唐中主李璟时任翰林待诏。他绘制的《韩熙载夜宴图》,构图严谨精妙,人物造型秀逸生动,线条遒劲流畅,色彩明丽典雅,在技巧和风格上比较完整地体现了五代人物画的风貌。

作品赏析

全画工整精细,线条细润而圆劲,人物衣服纹饰的刻画严谨又简练,设色既浓丽又稳重,在用笔、着色等方面达到了很高水平。人物多用明丽的色彩,室内陈设、桌椅床帐多用凝重的色彩,两者相互衬托。

在艺术处理上,采取了传统的构图方式,打破时间概念,把不同时间中进行的活动组织在同一画面上。在场景之间,画家非常巧妙地运用屏风、几案、管弦乐品、床榻等器物,使之既有相互关联性,彼此又有分离感;既独立成画,又是一幅画卷。如图中的屏风,起到分割画面段落的作用,又使全卷各段落整体连接起来。构图和人物聚散有致,场面有动有静。韩熙载在画面中反复出现,在众多人物中有超然气度,但脸上无一丝笑意,在欢乐的反衬下,更深刻地揭示了他内心的抑郁和苦闷。

知识链接

章法,又称经营位置或布局,现代称构图。南齐谢赫论画《六法》称章法为"经营位置",东晋顾恺之称章法为"置陈布势",指处理空白、疏密、虚实之间的关系。所谓空白,即无画处,虚处。密与实是相对而言的,所谓"虚实相生,无画处皆成妙境"即是疏密有致,打破构图中的平均布置。巧妙安排疏密、聚散,可使画面得到空灵变化的意境。谚云:"密不透风,疏可走马。"

图2-6 秋庭婴戏图（局部）
苏汉臣 北宋

欣赏感悟（五） 秋庭婴戏图

走进作品

《秋庭婴戏图》（图2-6，绢本，工笔重彩，纵197.5厘米，横108.7厘米）描绘了庭院中，姐弟两人围着小圆凳，聚精会神地玩推枣磨的游戏。男婴用手拨弄枣磨，姐姐在一旁悉心照护，唯恐弟弟把枣磨弄翻，姐弟俩亲密无间。不远处的圆凳上、草地上，还散置着转盘、小佛塔等精致的玩具。庭院布景简洁，山石耸秀，芙蓉盛开，野菊竞艳，也充分点出了秋天的节令。

作者简介

苏汉臣（1094—1172），汴梁（今河南开封）人，宋代画家。北宋宣和间的画院待诏，南宋初年为承信郎。苏汉臣为刘宗古弟子，深受其影响，画仕女，亦有不作"施朱敷粉"者。所绘人物、仕女及佛道宗教画，用笔工整细劲，着色鲜润。尤擅描绘婴儿嬉戏之景和货郎担，情态生动。传世作品有《秋庭戏婴图》、《五瑞图》、《击乐图》、《婴戏图》等。

作品赏析

《秋庭婴戏图》为宋代风俗画。在构图中采用大量环境要素作为背景，小孩身后高耸的假山石，造型坚实挺拔，周围则簇拥着盛开的芙蓉花与雏菊，打破了假山石坚挺的线条，也点明了美丽清秋的时令特征。构图上讲究开合与聚散、主宾与动静、整与乱等关系的处理。《秋庭婴戏图》用笔圆润流畅，富有变化，笔的提按、徐疾、轻重结合，色彩鲜明典雅。通过色彩与笔墨的配合达到浓艳、厚重、深沉的艺术效果。

知识链接

宋代的风俗画是两宋绘画值得关注的一个分支。风俗画即表现城市经济的发展和城乡生活的作品，苏汉臣是宋代风俗画家的代表人物之一，他创作了众多婴童画，透过这

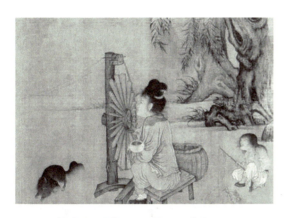
图2-7 纺车图（局部） 王居正 北宋

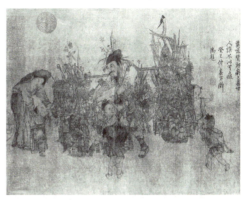
图2-8 货郎图（局部） 李嵩 宋

些婴童图画我们看到了宋代整体的社会世俗。北宋风俗画突破了唐以前以宗教和上层贵族生活为主要内容的框架，开始在艺术作品中着眼于平民百姓的现世生活，这一时期的代表作品有《纺车图》（图2-7）、《货郎图》（图2-8）等。

欣赏感悟（六） 王蜀宫妓图

走进作品

《王蜀宫妓图》（图2-9，纵14.7厘米，横63.8厘米，又名《四美图》，现藏北京故宫博物院）中，四个歌舞宫女正在整妆待君王召唤侍奉。她们头戴金莲花冠，身着云霞彩饰的道衣，面施胭脂，头戴莲花冠，各持壶、盘等器物，准备出屋侍宴。四个宫女体貌丰润又秀丽，情态端庄而又娇媚。

作者简介

唐寅（1470—1523），中国明代画家，文学家。寅时出世，故名唐寅，又因属虎，故又名唐伯虎，字子畏，号六如居士，吴县（今江苏苏州）人，江南四大才子之一。出身于商人家庭，年少时就有才名，弘治十一年其29岁时，中应天府（今江苏南京）解元，后入京会试，以考场舞弊案被牵连下狱，罢为吏。由于仕途不得志，遂绝意进取，筑室于桃花坞，以诗文书画终其一生，性格豪放不羁，诗文书画，才气横溢，擅山水、人物、花鸟。

作品赏析

《王蜀宫妓图》描写了五代前蜀后主王衍的宫中的四个宫女准备出屋侍宴的情景。

蜀后主王衍曾自制"甘州曲"歌形容着道衣的宫妓妩媚之态:"画罗裙,能结束,称腰身。柳眉桃脸不胜春,薄媚足精神。可惜许,沦落在风尘。"唐寅创作此画,揭示了前蜀后主王衍荒淫腐败的生活,寓有鲜明的讽喻之意。《王蜀宫妓图》的画法继承五代和宋人工笔重彩的传统,人物面貌秀丽,体态端庄,造型优美。

知识链接

江南四才子又称"吴门四才子",是指明代时生活在江苏苏州的四位才华横溢且性情洒脱的文化人。一般认为是指唐伯虎、祝枝山、文徵明、徐祯卿,又说是祝枝山、文徵明、唐伯虎、周文宾。

拓展活动

1. 简述工笔画和写意画的主要区别。
2. 中国工笔人物画中,怎样处理形与意的关系更为恰当?

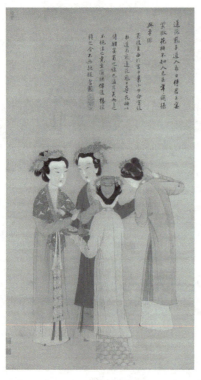

图 2-9　王蜀宫妓图　唐寅　明

第二节　外国人物画

欣赏感悟(一)　春

走进作品

《春》(图 2-10,高 203 厘米,宽 314 厘米,藏于佛罗伦萨乌菲兹美术馆)描绘了这样一幅场景:站在正中间上方的是蒙住眼睛的丘比特;中间的维纳斯不仅代表了爱的女神,也代表了大自然中的繁衍力量,她和右侧正在撒玫瑰花的花神都怀孕了;最右侧的西风之神正捉住山林女神克洛丽丝,向她吹气,西风之神忧郁的蓝色面容,与克洛丽斯带着惊讶的脸庞形成对比;左边的墨丘利正要转身,似乎说明了季节正要转入夏天,维纳斯心不在焉地举起右手,为一旁的美惠三女神祝福。

第二章 感触人物画的灵魂

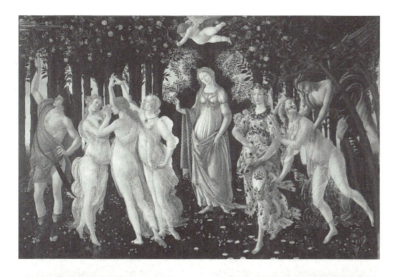

图 2-10
春 波提切利 佛罗伦萨

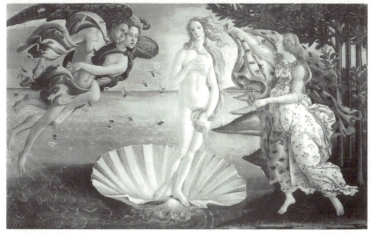

图 2-11
维纳斯的诞生
波提切利 佛罗伦萨

作者简介

波提切利（1445—1510），诞生在佛罗伦萨，是最得美第奇家族赏识的画家。他性情暴躁，易于激动，一生为内心冲突所痛苦。蜿蜒连绵、流转迅疾的线条格外适合他的气质，正如著名美术史家沃尔夫林所言："他在线条的节奏中找到了自己的理想。"波提切利描绘过许多以异教为主题的作品，以及圣母、圣子像。他笔下的圣母有着窄窄的面庞、疲倦的眼神，他们的美含着痛苦。他笔下所有的女性形体都呈现着"未成年人的秀骨清像"。他最著名的作品有蛋彩画《春》《维纳斯的诞生》（图 2-11）等。

作品赏析

《春》创作于1482年，创作媒材为画板、蛋彩。文艺复兴时代，这是第一幅以异教神话为题材的作品。在当时的时代，艺术家主要创作男性的题材，而此画是最早以宏伟的气势歌颂优雅美丽女性的作品，后来也成为世界名画之一。画中的人物个个都具有古典的美，体态轻盈，自在舒展地漂浮在草地上。以维纳斯来说，过去的形象很少穿这么飘逸透明。作品充满了哥特式的画风，优雅而轻盈。

知识链接

维纳斯是古代罗马神话中的爱与美的女神，也是象征丰饶多产的女神。古希腊神话中称其为阿佛洛狄忒。传说她在大海的泡沫中诞生，在三位时光女神和三位美惠女神的陪伴下，来到奥林匹斯山，众神被其美丽容貌所吸引，纷纷向她求爱。宙斯在遭其拒绝后，遂把她嫁给了丑陋而瘸腿的火神赫斐斯塔司，但她爱上了战神阿瑞斯，并生下小爱神厄洛斯。后曾帮助特洛伊王子帕里斯拐走斯巴达国王墨涅拉俄的妻子、全希腊最美的女人海伦，引起希腊人远征特洛伊的十年战争。

欣赏感悟（二） 蒙娜丽莎

走进作品

《蒙娜丽莎》（图2-12，高77厘米，宽53厘米）创作于1503—1506年，创作媒材为木板、油画。画中女主角蒙娜丽莎姿态优雅、肌肤细腻。女主人身后风景背景依稀朦胧，人物脸部在光线下显得很有质感。人物丰富的内心感情和美丽的外形达到巧妙的结合，她的眼角与嘴角透露出含蓄的微笑，她的微笑具有一种神秘莫测的千古奇韵，被不少美术史家称为"神秘的微笑"。

作者简介

达·芬奇（1452—1519）是意大利文艺复兴时期的巨匠，是一位身兼画家、雕刻家、建筑家、科学家和发明家等身份的天才。在佛罗伦萨、

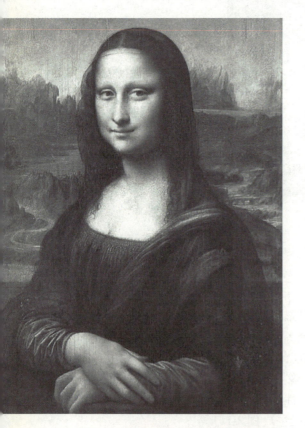

图2-12　蒙娜丽莎　达·芬奇　意大利

米兰和罗马等地工作享有盛名后,晚年受法国国王聘用,在法国的安波斯终其余生。代表作有《最后的晚餐》、《蒙娜丽莎》、《岩间圣母》等。

作品赏析

　　《蒙娜丽莎》是一幅享有盛誉的肖像画杰作。它代表达·芬奇的最高艺术成就,成功地塑造了资本主义上升时期一位城市有产阶级的妇女形象。最初这只是一件普通的订单,是佛罗伦萨商人弗兰西斯科·吉奥孔达为他的第二位妻子,当时只有24岁的蒙娜丽莎定制的。这幅画技巧娴熟,在构图上,达·芬奇以正面的胸像构图,透视点略微上升,使构图呈金字塔形,蒙娜丽莎就显得更加端庄、稳重。另外,蒙娜丽莎的一双手,柔嫩、精确、丰满,展示了她的温柔以及身份和阶级地位,显示出达·芬奇的精湛画技和他观察的敏锐。这幅作品中,达·芬奇运用了"如同烟雾般,无需线条或界限"的晕涂法刻画了画中女子细腻、娇嫩、柔和的皮肤。弗洛伊德认为,这幅惊世之作表达出了画家对母爱的渴望。蒙娜丽莎之所以能成为被世人大力赞扬的女性,主要是因为她具有伟大母亲的最高形象——慈爱、温暖。

知识链接

　　16世纪意大利文艺复兴时期绘画艺术臻于成熟,其代表画家有列奥纳多·达·芬奇、米开朗基罗和拉斐尔,被誉为"艺术三杰"(文艺复兴后三杰)。达·芬奇的代表作有

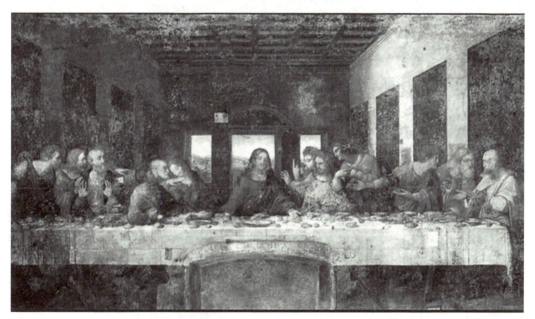

图2-13　最后的晚餐　达·芬奇　意大利

《最后的晚餐》(图2-13)、《蒙娜丽莎》,米开朗基罗的代表作有《最后的审判》(图2-14)、《创世纪》,拉斐尔的代表作有《西斯廷圣母》、《雅典学院》(图2-15)。

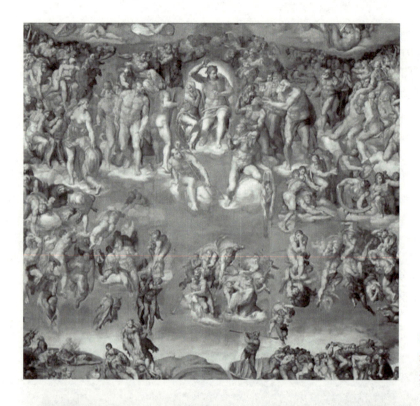

图2-14
最后的审判
米开朗基罗 意大利

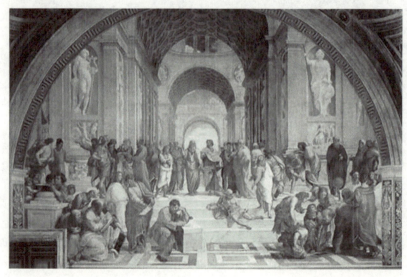

图2-15
雅典学院
拉斐尔 意大利

欣赏感悟(三) 泉

走进作品

《泉》(图 2-16,油画,高 163 厘米,宽 80 厘米,完成于 1856 年,现藏于卢佛尔博物馆)这幅作品中一位裸体的女子正面朝向观众,双手将一只陶罐斜捧过肩,清水从陶罐里穿过她的手指徐徐下落,成为一股清泉。透明清澈的泉水和优美的女子身体交相呼应,泉水透过她的手指,形成一种更为长久的延绵。她的肌肉、曲线、酒窝、柔韧的皮肤都透露着最完美气息。

作者简介

安格尔(1780—1867)出生在蒙托邦,父亲是装饰雕塑家、皇家美术院院士,他自幼受到家庭良好的艺术教育,他一生追求和表现理想美,十分迷恋描绘女人体,是 19 世纪新古典主义的代表。安格尔善于将古典艺术的造型美融化在自然之中。他从古典美中得到一种简练而单纯的风格,始终以温克尔曼的"静穆的伟大,崇高的单纯"作为自己的原则。他的绘画吸收了 15 世纪意大利绘画、古希腊陶器装饰绘画等遗风,画法工致,重视线条造型,尤其擅长肖像画。几乎每一幅画都力求做到构图严谨、色彩单纯、形象典雅,他的代表作有《泉》、《大宫女》、《瓦平松的浴女》、《土耳其浴室》等。

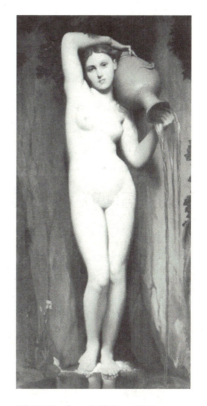

图 2-16 泉 安格尔 法国

作品赏析

《泉》中的少女造型在整体上遵循古希腊雕刻的原则,安格尔把古典美与现实美完美地结合起来。这幅画在不平衡中找到了力的平衡,抓住了人体内部力的微妙关系,左倾斜的双肩和向右倾斜的胯部、向上的用力和向下倾倒的水罐、前趋的右膝和后绷的左腿都体现了力而打破了平衡。在她身体的这种曲线运动中,展示出一种类似水波的曲线,这种身体的曲线与从水罐里流出来的直线形水柱形成鲜明对比。

知识链接

古典主义是 17 世纪至 19 世纪流行于欧洲各国的一种文化思潮和美术倾向。它发源

于17世纪的法国,它的美学原则是用古代的艺术理想与规范来表现现实的道德观念,以典型的历史事件表现当代的思想主题,也就是借古喻今。古典主义绘画以此精神为内涵,提倡典雅崇高的题材、庄重单纯的形式,强调理性而轻视情感,强调素描与严谨的外表,贬低色彩与笔触的表现,追求构图的均衡与完整,努力使作品产生一种古代的静穆而严峻的美。在技巧上,古典主义绘画强调精确的素描技术和柔妙的明暗色调,并注重使形象造型呈现出雕塑般的简练和概括,追求一种宏大的构图方式和庄重的风格、气魄。

新古典主义不同于17世纪盛行的古典主义,它排挤了抽象的、脱离现实的绝对美的概念和贫乏的、缺乏血肉的艺术形象。它以古代美为典范,从现实生活中汲取营养,它尊重自然,追求真实,偏爱古代景物,表现出对古代文明的向往和怀旧感。新古典主义一方面强调要求复兴古代趣味特别是古希腊罗马时代那种庄严、肃穆、优美和典雅的艺术形式;另一方面它又极力反对贵族社会倡导的巴洛克和罗可可艺术风格。

欣赏感悟(四) 煎饼磨坊舞会

走进作品

《煎饼磨坊舞会》(图2-17,创作于1876年,高131厘米,宽173厘米,创作媒材为画布、油彩,收藏于巴黎的奥赛美术馆)中的煎饼磨坊是巴黎蒙马特区的一家露天舞厅,建在两座磨坊附近,煎饼是当时舞厅出售的特质点心。平时这里就有各式各样的客人,到了假期便在园子里举办露天舞会,非常热闹。画中的人们正在华尔兹舞曲中翩翩起舞。

作者简介

雷诺阿(1841—1919)是法国印象派画家。出生于利摩市,曾从事陶瓷的绘图工作。他使用分割笔触,捕捉户外光影流转的印象,留下了数量众多的风景和肖像画。在后期形成了以丰富色彩赞美人生的画风,其代表作有《浴女》等。

作品赏析

这幅画构图饱满,内容丰富,一簇簇交谈、跳舞、聚会欢愉的人群,热闹喧哗。阳光从树叶的缝隙中漫射下来,洒在人们身上,仿佛在闪烁。画面整体布局完美,色调和谐。乔治·里维埃在他的著作中曾写道:"这是记录巴黎人生活情景最精确、真实的写照。而以这么大的画幅来创作生活情景的画作,则是一项大胆创新的尝试,必然会结出成功的硕果。"

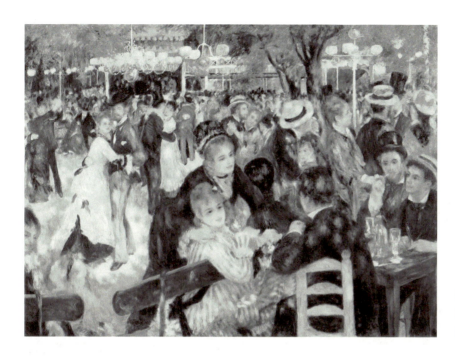

图 2-17
煎饼磨坊舞会
雷诺阿 法国

知识链接

印象派是西方绘画史上划时代的艺术流派。因莫奈画了一幅《日出·印象》，当时有美术记者在报道中嘲笑他们的作品如画名"印象"一样，作画只凭印象，因此称这派人为印象派。莫奈被誉为"印象主义之父"。印象派奉光线为导师，他们认为物体的色彩随光线的变化而变色、变形。19世纪七八十年代，印象派达到了鼎盛时期，19世纪后半叶到20世纪初，法国涌现出一大批印象派艺术大师，他们创作出大量至今人们耳熟能详的经典巨制。

欣赏感悟（五） 大碗岛星期天的下午

走进作品

《大碗岛星期天的下午》（图2-18，高207厘米，宽308厘米，藏于美国芝加哥美术馆）描绘了人们在塞纳河阿尼埃的大碗岛上休息度假的情景。阳光下的河滨树林间，人们在休憩、散步、垂钓，河面上隐约可见有人在划船，午后的阳光拉下人们长长的身影，画面宁静而和谐。

作者简介

修拉（1859—1891）是新印象主义的创始者，他出身于巴黎的一个富裕家庭，就读于

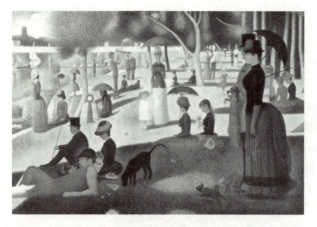

图2-18 大碗岛星期天的下午 修拉 法国

国立美术学校,加上他受到化学家希夫罗等人的光学理论的引导,从事科学研究,因而创造了在画面上合理安排细密点的"点彩画法",成为20世纪最重要的画派之一。他的作品经常使用几何构图,以点彩手法所呈现的极富诗意的作品,受到极高的评价。

作品赏析

《大碗岛星期天的下午》完成于1885年,描绘了盛夏烈日下人们在大碗岛游玩的情景。修拉花了整整两年时间来绘制这幅作品,在这幅画里,画家使用了垂直线和水平线的几何分割关系和色彩分割关系,注重艺术形象静态的特性和体积感,建立了画面的造型秩序。画中人物都是按远近透视法安排的,领着孩子的妇女在画面的几何中心点。画面上有大块对比强烈的明暗部分,每一部分都是由上千个并列的互补色小笔触色点组成,整个画面在色彩的量感中取得了均衡与统一。

知识链接

新印象派又称为点彩派或分割派,依据印象派理论,太阳光的颜色由分光镜分析出七色,印象派只是用这七种混合的原色作画,并注意色彩在不同的光线照射下发生的不同变化。而新印象主义不用混合色,是通过科学方法将自然中存在的色彩分剖为构成色,用微小的笔触画在画面上,形成小色斑块,靠观赏者眼睛的自然混合产生中间色,并通过色光的混合,增加光量,提高光的反射率和透明度,使颜色的调和达到和谐、鲜明的效果。因而,可以说新印象派把光和色彩运用得更为精确和机械。

拓展活动

选一幅自己最喜欢的人物画写一篇对人物画的心理体会,从人物动态、表情、服饰等方面进行分析与审美体验。

第三章 体验雕塑的神工

雕塑是造型艺术的一种,又称雕刻,是雕、刻、塑三种创制方法的总称,指用各种可塑材料(如石膏、树脂、黏土等)或可雕、可刻的硬质材料(如木材、石头、金属、玉块、象牙、玛瑙、铝、玻璃钢、砂岩、铜等),创造出具有一定空间的可视、可触的艺术形象,借以反映社会生活,表达艺术家的审美感受、审美情感、审美理想的艺术。

第一节 中国雕塑

中国雕塑是指具有中国特色且原产于中国的雕塑艺术品,是中国文化的重要组成部分。中国雕塑艺术的主要内容分别是陵墓雕塑(包括地上的纪念性石刻与墓室随葬俑)、宗教雕塑、民俗性及其他内容的雕塑。

一、陶俑

陶俑在古代雕塑艺术品中占有重要的位置,早在原始社会,人们就开始将泥捏的人体、动物等放入炉中与陶器一起烧制。到了战国时期,随着殉人制度的衰落,陶俑替代了殉人陪葬,秦始皇陵出土的七千兵马俑气势壮观,令人叹为观止。山东陶乐舞杂技俑、四川陶说唱俑、唐三彩等形象真实生动,栩栩如生。

欣赏感悟（一）　秦始皇兵马俑

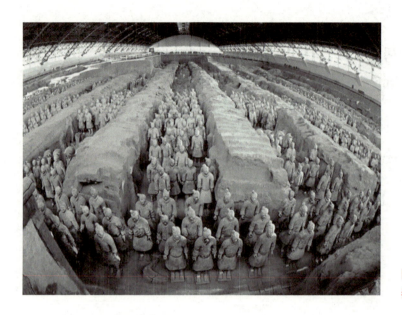

图 3-1
秦始皇兵马俑一号坑　秦

走进作品

秦始皇兵马俑（图 3-1）是世界考古史上最伟大的发现之一，被誉为"世界第八大奇迹"，"到中国不看秦始皇兵马俑，就不算真到中国"，这是当今来中国旅游的外国游客和国际友人发出的肺腑之言。的确，兵马俑太伟大、太壮观、太神奇了！当你站在秦始皇兵马俑军阵前，心灵就会感到巨大的震撼，犹如山呼海啸，雷鸣电闪，千军万马排山倒海而来，其气势之雄伟逼人，其塑造之技艺高超，令人叹为观止！

作品赏析

工匠们用写实的艺术手法把它们表现得十分逼真，使整个群体更显得活跃、真实，富有生气。无论是千百个形神兼备的官兵形象，还是那一匹匹栩栩如生的战马塑造，都不是机械的模仿，而是着力显现它们"内在的生气、动力、情感灵魂、风骨和精神"。这千百个充满生气、神态各异的陶俑构成了整体静态的军阵地，达到了一种意想不到的艺术效果。"静极则生动，愈静则愈动"，唯有这种静态的军阵才能使人们感到军阵巨大威慑力的高深莫测，这样恢宏的阵列、宏伟的构图，空前绝后，无与伦比。秦始皇兵马俑陪葬坑，是世界最大的地下古代军事"博物馆"。

第三章　体验雕塑的神工

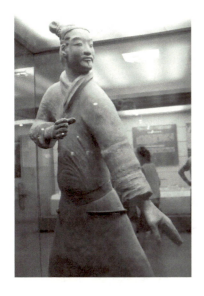

图 3-2
立射俑

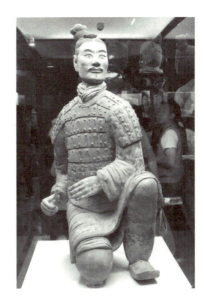

图 3-3
跪射俑

知识链接

1974 年 3 月，陵东西杨村村民杨志发老先生在抗旱打井时，于陵墓以东三里的下和村和五垃村之间，发现规模宏大的秦始皇陵兵马俑坑。经考古工作者的发掘，揭开了埋葬于地下的 2000 多年前的秦俑宝藏。1987 年，被列入世界文化遗产的保护名录，先后有 200 多位国家元首参观访问，成为中国古代辉煌文明的一张金字名片。

立射俑（图 3-2）在秦俑中是一个较为特殊的兵种，出土于二号坑东部，所持武器为弓弩，与跪射俑一起组成弩兵军阵。立射俑位于阵表，身着轻装战袍，束发挽髻，腰系革带，脚蹬方口翘尖履，装束轻便灵活。此姿态正如《吴越春秋》上记载的"射之道，左足纵，右足横，左手若扶枝，右手若抱儿，此正持弩之道也"。立射俑的手势，与文献记载符合，说明秦始皇时代射击的技艺已发展到很高的水平，各种动作已形成一套规范的模式，并为后世所承袭。

跪射俑（图 3-3）与立射俑一样，出土于二号坑东部，所持武器为弓弩，与立射俑一起组成弩兵军阵。立射俑位于阵表，而跪射俑位于阵心。跪射俑身穿战袍，外披铠甲，头顶左侧绾一发髻，脚登方口齐头翘尖履，左腿蹲曲，右膝着地，上体微向左侧转，双手在身体右侧一上一下作握弓状，表现出一个持弓的单兵操练动作。在跪射俑的雕塑艺术中，有一点非常可贵，那就是他们的鞋底，疏密有致的针脚被工匠细致地刻画出来，反映出极其严格的写实精神，让后世的观看者从秦代武士身上感受到一股十分浓郁的生活气息。

欣赏感悟（二） 击鼓说唱俑

走进作品

击鼓说唱俑（图3-4）出土于四川成都天回山东汉崖墓，以泥质灰陶制成，俑身上原有彩绘，现已脱落。陶俑蹲坐在地面上，右腿扬起，左臂下挟有一圆形扁鼓，右手执鼓槌作敲击状。俑人嘴部张开，开怀大笑，仿佛正进行到说唱表演中的精彩之处。人物面部的幽默表情被刻画得极为生动传神，使观者产生极大的共鸣。

作品赏析

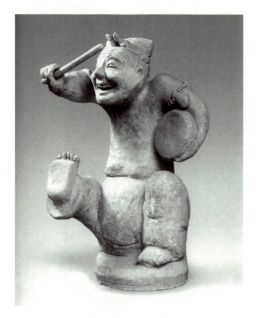

图3-4 击鼓说唱俑 汉

说唱俑高66.5厘米，灰陶，捏塑。头上戴着一顶尖顶小软帽，远远看去，颇似一个高耸的发髻；上身赤裸，作者将其上身塑得特别长，并在胸与腹之间塑出一道深槽；下身穿一条浅裆长裤，为了突出滑稽的效果，裤子塑得特别低，仅仅兜住了肥腴臀部的下半部，长裤虽然短裆，但其裤管并不窄小，为了突出质感，作者在裤子上用线刻方法表现出十数道横向的褶子。该件陶俑以灰陶作胎，手塑成型，左臂挟鼓，右手举槌作击鼓状，正忘情地进行说唱表演。其手舞足蹈的形态，眉飞色舞的表情，将一位汉代"说唱艺术家"的现场感觉展现得淋漓尽致，也反映了东汉时期高超的陶塑艺术水平。四川的东汉墓先后出土多件形象类似的击鼓说唱俑，这表明当时蜀地说唱表演颇为流行。汉代说唱者往往以身材矮胖、相貌滑稽的侏儒充任表演者，同其他舞乐百戏节目同场献艺。

知识链接

西汉早期俑像性质和秦代兵马俑相似，沿袭秦的风格，造型比较呆板，主要是用整齐的阵列向人们展示为死者送葬的森严军阵，但在规格上要比秦俑小得多。与秦代兵马俑相比，汉代俑像则主要塑造的是社会各阶层的人物，且形象更生动活泼。除此之外也有彩绘女侍俑，模制烧成陶后敷涂色彩，轮廓线条流畅优美，艺术造型超出军阵陶俑，富有生活情趣。渐至东汉，这种侍仆舞乐俑成为主流，兵马俑不再出现。造型对象转为舞女、侍仆、农夫和市井人物等，造型艺术也由呆板变为生动。

欣赏感悟(三) 唐三彩骆驼载乐俑

走进作品

唐三彩骆驼载乐俑(图 3-5)造型新颖浪漫,驼背部架一平台,铺方格纹长毯,上有乐舞俑 8 个,男乐俑 7 个,女舞俑 1 个。乐俑环坐平台四周,分别执笛、箜篌、琵琶、笙、箫、拍板、排箫 7 种乐器,在全神贯注地演奏,女舞俑亭亭玉立于 7 个乐俑中间,轻拂长袖,边歌边舞。舞乐者均穿着汉族衣冠,釉色鲜明亮丽,协调自然,堪称唐三彩中的极品。

作品赏析

唐代艺术家用浪漫的手法将舞台设置在驼背上,可谓匠心独具。该件载乐骆驼俑表现了一个以驼代步、歌唱而来的巡回乐团,有主唱、有伴奏,骆驼背上放置一平台。一般人坐在高高的骆驼背上都有点心惊肉跳,而该 7 个人却围着圈

图 3-5 唐三彩骆驼载乐俑 唐

坐在平台边沿上演奏,个个神态坦然,全神贯注,沉浸在美妙的音乐中,达到了忘我的境界。尤其是那位唱歌的女子,梳着唐朝妇女典型的发髻,身穿高束腰的长裙,线条流畅,头向上扬,右臂动作优美,神态优雅、自信,骆驼在走,她却站在乐队中间婉转歌唱。整件作品中人物形象生动鲜活,骆驼显得沉稳有加,踏着乐步徐徐行进。

知识链接

三彩釉陶在古代是冥器,用于殉葬,始于南北朝而盛于唐朝,以黄、褐、绿为基本釉色,后来人们习惯地把这类陶器称为"唐三彩"。它以造型生动逼真、色泽艳丽和富有生活气息而著称,它吸取了中国国画、雕塑等工艺美术的特点,采用堆贴、刻画等形式的装饰图案,线条粗犷有力。唐三彩不仅在唐代国内风行一时,而且畅销海外,在印度、日本、朝鲜、伊朗、伊拉克、埃及、意大利等十多个国家都发现有唐三彩。

拓展活动

古代陶俑主要用途是什么?唐三彩有哪些特点?

二、陵墓雕刻

陵墓雕刻是中国古代雕塑艺术的重要组成部分,是中国古代厚葬流行的产物,并集中体现了特定历史时代的社会理想、审美形式和高超的艺术水平。中国古代陵墓雕刻艺术以寓意象征的手法表达特定的主题,雕刻技巧独特,整体造型稳定而强劲,形成了中国古代雕刻艺术独特的民族风格。

陵墓的地上雕刻从汉至唐十分兴盛,虽然宋至明清帝王将相的墓前仍有设置,但其艺术性已不能与之同日而语。现存的西汉霍去病墓、南朝帝王和贵族陵墓,以及唐乾陵和"昭陵六骏"雕刻是最具典型意义的作品。这些雕刻与秦俑在形象塑造上与以写实为主的手法截然不同,采用寓意与象征手法,极富幻想和浪漫主义的色彩。

欣赏感悟(一)　马踏匈奴

走进作品

《马踏匈奴》(图3-6)是霍去病墓的石刻群雕作品的主体,同时也是这些雕塑所讴歌的主题。这些作品以其简洁的造型、粗犷的风格、宏大的气势,不仅寄托了对英雄的歌颂和哀思,也反映了正处于上升时期的汉朝统治阶级那生机勃勃的精神面貌。霍去病墓的石刻群雕,是中国古代雕塑艺术发展史上的一座里程碑,对后世陵墓雕刻的艺术风格产生了极其深远的影响。

作品赏析

这件雕塑中,作者运用了寓意的手法,用一匹气宇轩昂、傲然屹立的战马来象征这位年轻的将军,群雕中没有出现霍去病的形象,却更加强了象征性和纪念意义。马的腿粗而坚实,犹如四根巨大的石柱,与马身浑然一体,构成永久性的柱石建筑感。它高大、雄健,以胜利者的姿态伫立着,有一种神圣不可侵犯的气势;而另一个象征匈奴的手持弓箭的武士则仰面朝天,被无情地

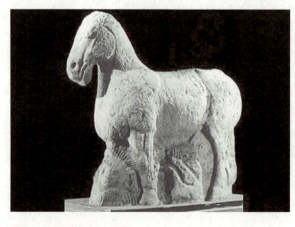

图3-6　马踏匈奴　西汉

踏在脚下,显得那样渺小、丑陋,蜷缩着身体进行垂死挣扎。整个作品风格庄重雄劲,深沉浑厚,寓意深刻,耐人寻味,既是古代战场的缩影,也是霍去病赫赫战功的象征。雕塑的外轮廓准确有力,形象生动传神,刀法朴实明快,具有丰富的表现力和高度的艺术概括力,是我国陵墓雕刻作品的典范之作。

知识链接

西汉时期的中国雕塑艺术成就,突出表现在大型纪念性石刻和园林的装饰性雕刻上,其中汉朝骠骑将军霍去病墓石刻就是留存至今的一组非常具有代表性的大型石雕作品。现存霍去病墓石刻共有16件,均以花岗岩雕成,以动物形象为主,烘托出霍去病生前战斗生涯的艰苦。霍去病墓石刻群雕在中国雕塑史上有着十分重要的地位,不仅因为它年代久远,是整个陵墓总体设计不可分割的一部分,更重要的在于它打破了汉代以前旧的雕刻模式,建立了更加成熟的中国式纪念碑雕刻风格,具有划时代的意义。

欣赏感悟(二)　六骏·飒露紫

走进作品

昭陵六骏之一的飒露紫原为唐皇李世民的爱骑。一次太宗身陷重围,飒露紫又为流矢射中,危急关头随身大将丘行恭将自己的坐骑让予主公,一面徒步冲杀一面手牵受伤的飒露紫,保护太宗突围而出,回到营地后,丘行恭刚为飒露紫拔出胸前箭矢,这匹曾伴随主人征战八方的名骏便轰然倒下。李世民为了表彰丘行恭拼死护驾的战功,特命将拔箭的情形刻于石屏上。

作者简介

阎立德(约596—656),雍州万年(今陕西西安)人,唐代建筑家、工艺美术家、画家。对工艺、绘画造诣颇深,曾主持设计帝后所用服饰。绘画以人物、树石、禽兽见长,与弟阎立本同为著名画家。

阎立本(约601—673),雍州万年(今陕西西安)人,唐代画家兼工程学家。阎立本的绘画艺术,先承家学,后师张僧繇、郑法士。据传他在荆州见到张僧繇壁画,在画下留宿十余日,坐卧观赏,舍不得离去。后人说他师法张僧繇,人物、车马、台阁都达到很高水平。

作品赏析

在这件石雕作品(图3-7)中,作者捕捉了这一瞬间情形:中箭后的飒露紫垂首偎人,双目低垂,意态甚恭,臀部稍微后坐,四肢略显无力,剧烈的疼痛使其全身战栗;旁伴的丘

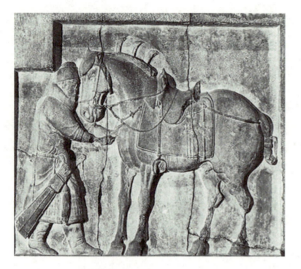

图 3-7 六骏·飒露紫 唐

行恭,卷须,相貌英俊威武,身穿战袍,头戴兜鍪,腰佩刀及箭囊,作出俯首为马拔箭的姿势,他右手拔箭,左手抚摸着御马,疼爱之情溢于言表,这种救护之情,真乃人马难分,情感深挚。一人一马紧紧依偎,战将与神驹情感交融的瞬间牢牢定格,再现了当时的情景,突出了如泣如诉的"忠诚与勇敢"这一永恒不变的时代主题。

飒露紫是六骏之中唯一旁伴人像的,也是故事最传奇、艺术价值最高、保存最完整的。太宗给飒露紫的赞语是"紫燕超跃,骨腾神骏,气詟三川,威凌八阵"。

知识链接

中外著名的唐"昭陵六骏"是李世民在唐朝建立前先后骑过的战马,分别名为"拳毛䯄""什伐赤""白蹄乌""特勒骠""青骓""飒露紫"。为纪念这六匹战马,李世民令工艺家阎立德和画家阎立本(阎立德弟弟),用浮雕描绘六匹战马列置于陵前。作品通过刻画唐太宗在开国战争中受伤、牺牲的六匹战马来表彰他的丰功伟绩。"昭陵六骏"造型优美,每块石刻宽约2米,高约1.7米,采用高浮雕手法,雕刻线条流畅,刀工精细、圆润;以简洁的线条、准确的造型,生动传神地表现出战马的体态、性格和战阵中身冒箭矢、驰骋疆场的情景,每幅画面都告诉人们一段惊心动魄的历史故事,是珍贵的古代石刻艺术珍品。

欣赏感悟(三) 西王母画像砖

走进作品

江口崖墓画像砖的题材多样,内容丰富,繁简相间,技法齐备,造型古朴生动。从内容上来看,大体可分为神化宗教类、祥瑞类和生活类。在神化宗教类画像中,代表作有伏羲女娲画像砖和西王母画像砖。

作品赏析

西王母画像砖(图3-8),画像分上下两格,砖边饰方格纹,上部正中,西王母双手笼袖于胸前,端坐龙虎座上,头戴玉胜,伸出头部两侧。西王母右侧有嘴衔食的三足鸟,这是为西王母觅食的使者;左侧有九尾狐,这是祥瑞的象征。西王母两侧各一人,可能是侍者,下部右侧一神兽正抚琴,左侧一神兽侧面吹笙,正中一仙人翩翩起舞,其下一九尾狐伏卧于地,狐后半身省去。

知识链接

画像砖起源于战国时期,盛行于两汉,多在墓室中构成壁画,有的则用在宫室建筑上。画像砖主要用木模压印然后经火烧制成,也有的是在砖上刻出纹饰。画面的表现形式有浅浮雕、阴刻线条和凸刻线条。有的上面还有红、绿、白等颜色。

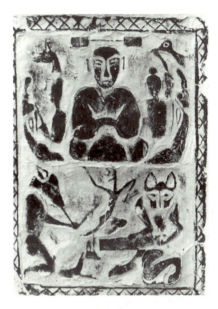

图3-8 西王母画像砖

多数画像砖为一砖一个画面,也有一砖为上下两个画面的。画面内容非常丰富,有表现劳动生产的,如播种、收割、舂米、酿造、盐井、桑园放牧等,有描绘社会风俗的,如宴乐、杂技、舞蹈等,有神话故事如西王母、月宫等,还有表现统治阶级车马出行的。因此,它们不仅是美术作品,也是记录当时社会生产、生活的实物资料。

拓展活动

昭陵六骏石雕采用的是哪种雕塑手法?关于昭陵六骏,你还知道其他五骏的哪些故事?

三、佛教造像

在佛教诞生约三四百年后,中华祖先经西域将佛教引进中土,至今已经有两千载。中国的佛教文化,经过与中国传统文化相融合,已经深深烙上了中华民族的印记,佛像造型及所持器物的形象和意义等也越来越中国化。

中国历史悠久,各个朝代文化不同,雕刻艺术也随之千姿百态。佛教造像的分布和规模在我国极其广泛,极其宏大。其中最具代表性的是云冈、龙门、麦积山和敦煌,其中敦煌石窟是我国石窟造像精品中的精品。

欣赏感悟(一)　昙曜五窟

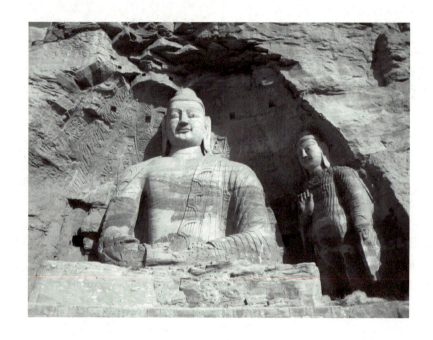

图 3-9
昙曜五窟(第 20 窟)
北魏

走进作品

云冈石窟第 16 至 20 窟,亦称为昙曜五窟,当时著名的高僧昙曜就选择了钟灵毓秀的武州山,开凿了雄伟壮观的昙曜五窟,揭开了云冈石窟开凿的序幕。第 16 至 20 窟平面为马蹄形,穹隆顶,外壁满雕千佛。主要造像为三世佛(过去、现在、未来),佛像高大,面相丰圆,高鼻深目,双肩齐挺,显示出一种劲健、浑厚、质朴的造像作风。其雕刻技艺继承并发展了汉代的优秀传统,吸收并融合了古印度犍陀罗、秣菟罗艺术的精华,创造出独特的艺术风格。

作品赏析

第 20 窟的露天大佛(图 3-9),常常被作为云冈石窟的标志,主像高达 13.7 米,是云冈石窟最具代表性的作品之一。佛像面容丰满端庄,双肩宽厚平直,身披右袒袈裟,呈结跏趺坐状,手示呈大日如来"定印"状,定印,又称禅定印,是表示禅思,使内心安定的意思。据说释迦佛在菩提树下禅思入定,修习成道时,就是采用这种姿势。露天大佛是文成皇帝的象征,他恢复佛法,开凿云冈石窟,大佛的嘴角微笑神态,表现出佛教徒对他的敬意。大佛的衣纹成阶梯状排列,线条简洁,显示出一种粗重厚实的质感,反映了犍陀罗造像和中亚牧区服装的特点。

知识链接

云冈石窟古称武州山（武周山）石窟，是由北魏皇室主持开凿的皇家寺院，位于大同市西郊16千米的武州山南麓，这里是内蒙古到山西的交通要道，即盛乐到平城的必经之路，创建于公元450年，北魏文成帝令沙门统昙曜开凿5个大石窟（第16至20窟），后人称为昙曜五窟。昙曜五窟开凿于公元460—465年，是云冈石窟的第一期工程。据说是要显示北魏皇帝权力的无限，而5个石窟的中央都雕刻了巨大的如来佛像，象征了北魏五朝的五代皇帝。

欣赏感悟（二） 奉先寺石窟

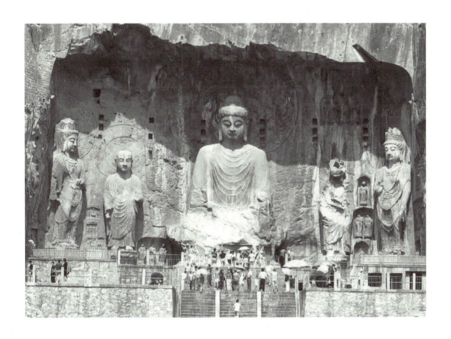

图3-10
奉先寺石窟 唐

走进作品

奉先寺石窟（图3-10），原名大卢舍那像龛，有说是唐代咸亨三年（672）开始雕凿，至唐代上元二年（675）完成，是龙门石窟中规模最大、艺术最精美、最具有代表性的大龛。奉先寺南北宽约34米，东西深约36米，置于9米宽的三道台阶之上，龛雕一佛、二弟子、二胁侍菩萨、二天王及力士等十一尊大像。奉先寺佛龛形态各异、刻画传神的造像显示了盛唐雕塑艺术的高度成就，成为石雕艺术史上的奇观。

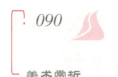

作品赏析

　　石窟正中卢舍那佛坐像为龙门石窟最大佛像，身高 17.14 米，头高 4 米，耳朵长 1.9 米，造型丰满，仪表堂皇，衣纹流畅，具有高度的艺术感染力，是一件精美绝伦的艺术杰作。据佛经说，卢舍那意即光明遍照。这尊佛像，丰颐秀目，嘴角微翘，呈微笑状，头部稍低，略作俯视态，宛若一位睿智而慈祥的中年妇女，令人敬而不惧。有人评论说，这尊佛像集高尚的情操、丰富的感情、开阔的胸怀和典雅的外貌于一体，因此，其具有巨大的艺术魅力。卢舍那佛像两边还有二弟子迦叶和阿难，形态温顺虔诚，二菩萨和善开朗。天王手托宝塔，显得魁梧刚劲。而力士像就更动人了，只见他右手叉腰，左手合十，威武雄壮。两旁侍立的弟子迦叶严谨老成，阿难虔诚顺服，菩萨端丽矜持，天王蹙眉怒目，力士威武雄健。相传武则天为造这座佛龛曾"助脂粉钱二万贯"，并亲率群臣参加卢舍那佛的"开光"仪式。

知识链接

　　龙门石窟位于中国中部河南省洛阳市南郊 12.5 千米处，龙门峡谷东西两崖的峭壁间。因为这里东、西两山对峙，伊水从中流过，看上去宛若门厥，所以又被称为"伊厥"，唐代以后，多称其为"龙门"。龙门石窟开凿于北魏孝文帝年间，之后历经东魏、西魏、北齐、隋、唐、五代、宋等朝代，连续大规模营造达 400 余年之久，南北长达 1 千米，今存有窟龛 2345 个，造像 10 万余尊，碑刻题记 2800 余品。

　　龙门石窟是北魏、唐代皇家贵族发愿造像最集中的地方，是皇家意志和行为的体现，具有浓厚的国家宗教色彩。北魏时期人们崇尚以瘦为美，所以，佛雕造像也追求秀骨清像式的艺术风格。而唐代人们以胖为美，所以唐代的佛像脸部浑圆，双肩宽厚，胸部隆起，衣纹的雕刻使用圆刀法，自然流畅。

　　唐代龙门石窟以规模宏伟、气势磅礴的大卢舍那像龛群雕最为著名。这座依据《华严经》雕凿的摩崖式佛龛，以雍容大度、气宇非凡的卢舍那佛为中心，用一周极富情态质感的美术群体形象，将佛国世界那种充满了祥和色彩的理想意境表达得淋漓尽致。这组雕像体现了大唐帝国强大的物质力量和精神力量，显示了唐代雕刻艺术的最高成就。

欣赏感悟（三）　敦煌莫高窟

走进作品

　　隋唐是莫高窟发展的全盛时期，现存洞窟有 300 多个。彩塑为敦煌艺术的主体，有佛像、菩萨像、弟子像以及天王、金刚、力士、神等，造型浓丽丰满，风格更加中原化。彩塑形式丰富多彩，有圆塑、浮塑、影塑、善业塑等，最高 34.5 米，最小仅 2 厘米左右（善业泥

第三章 体验雕塑的神工

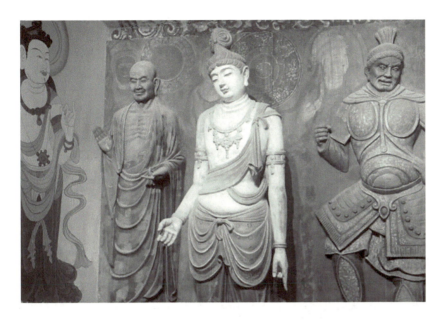

图3-11
敦煌莫高窟
(第159窟菩萨)

木石像),题材之丰富和手艺之高超,堪称佛教彩塑博物馆。

作品赏析

敦煌莫高窟第159窟菩萨作品(图3-11)脸庞、肢体的肌肉圆润,施以粉彩,肤色白净,表情随和温存,像生活中的真人。上身赤裸,斜结璎珞,右手抬起,左手下垂,头微向右倾,上身有些左倾,胯部又向右突,动作协调,既保持平衡,又显露出女性化的优美身段。另外一位菩萨全身着衣,内外几层表现清楚,把身体结构显露得清晰可辨。衣褶线条流利,色彩艳丽绚烂,配置协调,身材修长,比例恰当,使人觉得这是两尊有生命力的"活像"。

知识链接

莫高窟俗称千佛洞,被誉为20世纪最有价值的文化发现。它位于甘肃省敦煌市东南25千米处的鸣沙山东麓断崖上,前临宕泉河,面向东,南北长1680米,高50米。洞窟分布高低错落、鳞次栉比,上下最多有五层,以精美的壁画和塑像闻名于世。

它始建于十六国时期,历经十六国、北朝、隋、唐、五代、西夏、元等历代的兴建,形成巨大的规模。现有洞窟492个,壁画4.5万平方米,泥质彩塑2415尊,是世界上现存规模最大、内容最丰富的佛教艺术圣地。据唐《李克让重修莫高窟佛龛碑》的记载,前秦建元二年(366),僧人乐僔路经此山,忽见金光闪耀,如现万佛,于是便在岩壁上开凿了第一个洞窟,此后法良禅师等又继续在此建洞修禅。北魏、西魏和北周时,统治者崇信佛教,石窟建造

得到王公贵族们的支持,发展较快。隋唐时期,随着丝绸之路的繁荣,莫高窟更是兴盛,在武则天时有洞窟千余个。安史之乱后,敦煌先后由吐蕃和归义军占领,但造像活动未受太大影响。北宋、西夏和元代,莫高窟渐趋衰落,仅以重修前朝窟室为主,新建极少。元朝以后,随着丝绸之路的废弃,莫高窟也停止了兴建并逐渐湮没于世人的视野中。

敦煌石窟开凿在砾岩上,土质较松软,并不适合制作石雕,所以莫高窟的造像除四座大佛为石胎泥塑外,其余均为木骨泥塑。塑像都为佛教的神佛人物,排列有单身像和群像等多种组合,群像一般以佛居中,两侧侍立弟子、菩萨等,少则3身,多则达11身。彩塑形式有圆塑、浮塑影塑、善业塑等。这些塑像精巧逼真,想象力丰富,造诣极高,而且与壁画相融映衬,相得益彰。

拓展活动

结合历史知识,分析北魏和唐代佛教造像的特点。

第二节　外国雕塑

外国雕塑至今已有几千年的历史,史前雕塑的时间漫长,其演变反映了史前人类文化逐渐丰富的过程,在这一时期没有明显的地域性分别,它标志着整个人类文明的最初探索阶段,而并不单一代表某一民族。古典雕塑时期是各民族自身文化的形成时期,它反映出不同时代和不同地域所产生的文化的差异。此时的雕塑逐渐从人类的共性中独立出区域文化的个性,并且形成不同的传统。这一时期在西方主要是指从古希腊古罗马文化形成到19世纪末现代雕塑出现为止。现代雕塑时期雕塑艺术的形式呈现出多元化局面,民族性和区域性特征已不再明显,这一时期的雕塑以艺术家张扬自身个性为特征,艺术的地域性和民族性差异逐渐被消解。

一、古代雕塑

外国古代雕塑艺术,包括自旧石器时代晚期至欧洲文艺复兴时期的雕塑艺术,在这段时期中出现了以埃及雕塑、印度雕塑、希腊雕刻、罗马雕刻、中世纪雕刻和文艺复兴时期雕刻为代表的外国著名雕刻艺术。

欣赏感悟（一） 狮身人面像

图 3-14　狮身人面像

走进作品

狮身人面像（图 3-14）坐落在开罗西南的吉萨大金字塔近旁，是埃及著名古迹，与金字塔同为古埃及文明最有代表性的遗迹。雕像坐西向东，蹲伏在哈夫拉的陵墓旁。由于它状如古希腊神话中的人面怪物斯芬克斯，西方人因此以"斯芬克斯"称呼它。

作品赏析

位于哈夫拉法老王金字塔前的狮身人面像高 20 米，长 57 米，脸长 5 米，耳朵就有 2 米长。除了前伸达 15 米的狮爪是用大石块镶砌外，整座像是在一块含有贝壳之类杂质的巨石上雕成，面部是古埃及第四王朝法老哈夫拉的脸型。原来的狮身人面像头戴皇冠，额套圣蛇浮雕，颏留长须，脖围项圈，经过几千年来的风吹雨打和沙土掩埋，皇冠、项圈已不见踪影，鼻崩目残，但这无损其威严的气派，反而愈显神秘莫测。它浑圆的头部和简洁概括的躯体与后方金字塔群形成动态对比，显得十分庄严肃穆。

知识链接

在古埃及的文化里,最引人入胜的部分就是艺术。古埃及人留下的丰富艺术作品有雕刻、浮雕和绘画等,这些艺术作品主要保存在陵墓和神庙里,带有浓厚的宗教意识,反映了古埃及人对来世的信仰。艺术作品可分为古王国、中王国和新王国几个历史发展阶段。

古埃及的艺术正是为了永恒的来世,为了死者的生命继续存在而创作,有着严格的程序和造型法则。在雕刻艺术方面,古埃及人遵循"正面律"法则,人物雕像的头部和躯干都必须保持垂直,其面部、双肩和胸部必须是正面展示,3000年间始终保持着它的主要特征。

欣赏感悟(二) 阿育王狮子柱头

走进作品

印度孔雀王朝的第三代皇帝阿育王修建了大量的建筑物以铭记战功和宣扬佛法,其中包括大量的独石纪念碑式圆柱,这些圆柱顶部柱头都是用单独完整的岩石雕刻而成,明显是将波斯、希腊雕刻法与本国传统结合的产物。其中最为著名的就是《阿育王狮子柱头》(图3-15)。这件柱头雕刻作为无忧王时代的纪念柱,上面镌有诰文,证明原来是被竖在波罗奈斯城外的鹿野苑的,现建筑已无存,柱子已断裂。

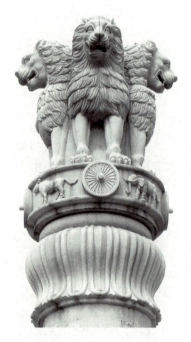

图3-15 阿育王狮子柱头

作品赏析

柱头的最上端雕刻着四只背对背面向四方的雄狮。雄狮威武雄壮,强劲有力,轮廓鲜明,均衡对称,头颈和胸部的鬣毛如火焰般排列,眼睛呈三角形,流露出受古代波斯文化影响的痕迹;四只雄狮的下面是线盘与饰带,呈圆周排列的饰带上雕刻着高突的浮雕动物像。有一只大象、一匹奔马、一头瘤牛、一只老虎,四种动物之间均以象征佛法的宝轮相分隔,再下面是钟形的倒垂莲花雕饰,饰纹整饬而又华丽。雕刻这一雕像采用的是浅褐色的楚那尔砂石,表面高度磨光,像镜面一样光滑、圆润,如玉石般透明,增强了整个作品既粗犷又细腻、既雄浑又柔和的审美效果。这尊雕塑显示了古代印度艺术家们高超的雕塑技巧,同时也体现了古代印度广为吸收外来艺术语言丰富民族文化的特点。阿育王石柱柱头

是印度艺术史上的里程碑,为后世的印度艺术的发展奠定了坚实的基础。

知识链接

印度是文明古国之一,印度文化、希腊文化和中国文化并列为古代世界三大文化体系。印度的艺术是其文化的重要组成部分,已有大约5000年左右的历史,它内容广泛,形式丰富,独具特色,又自成体系,对亚洲其他各国的艺术均产生过巨大的影响。持续的外族入侵、复杂的人种和宗教的更迭,使印度的艺术也体现出错综复杂的意识形态,经历了一个风格演变的过程。在伊斯兰教入侵以前,古印度的主要宗教是佛教和印度教,印度美术也被分为佛教美术和伊斯兰教美术。

欣赏感悟(三) 掷铁饼者

走进作品

《掷铁饼者》(图3-16)高约152厘米,取材于希腊的现实生活中的体育竞技活动,刻画的是一名强健的男子在掷铁饼过程中最具有表现力的瞬间。雕塑选择的是铁饼摆回到最高点、即将抛出的一刹那,有着强烈的"引而不发"的吸引力。虽然是一件静止的雕塑,但艺术家把握住了从一种状态转换到另一种状态的关键环节,达到了使观众心理上获得"运动感"的效果,成为后世艺术创作的典范。

作者简介

米隆(前480—前440),希腊雕刻家,希腊古典时期名家之一。他擅长作青铜像,作品突破了古风时期雕刻的拘谨形式,把希腊雕刻艺术推向新的高峰。他善于把握人体的准确结构及其在运动中的变化关系,并达到精神和肉体的平衡和谐,被认为是希腊艺术黄金时期——古典时期的开创者。

作品赏析

掷铁饼者雕像被公认为体育运动和健美体魄的象征,这是雕刻家从实际生活中观察得来的真实形象,有可能是表彰一位运动健将或竞技得奖者。雕刻家集中注意表现出在精神

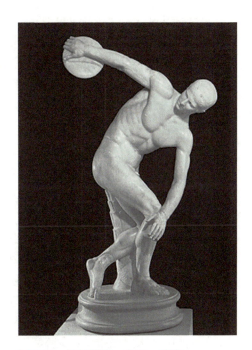

图3-16 掷铁饼者 米隆 希腊

上与肉体上都是坚强有力的、美的人物。雕刻家敏锐地抓住了掷铁饼者最用力的一瞬间的动作,这是一个典型的瞬间。尽管在形体上是紧张的,但整个雕像给人以沉着平稳的感觉。这尊雕像被认为是"空间中凝固的永恒",直到今天仍然是代表体育运动的最佳标志。

　　这位年轻的运动员有弹性似的弯着腰,同时用脚安稳地站在地上,把拿着铁饼的手伸向后方,而只要一瞬间,他那像弹簧似的形体就会立即伸直,而铁饼将从他手中飞向远方。这座雕像的构图,把复杂矛盾的动作归结成为数不多的鲜明生动的富有说服力的姿态,这些姿态给予人以一种集中、全神贯注的感觉,尤见作者匠心的是,他出色地概括了掷铁饼这一运动的整个连续过程,表现了一种和谐理想的动态美。掷铁饼者张开的双臂像拉满的弓,使人产生一种发射的联想,张开的双肩和扁担似的手臂很对称,这里可以看出古典时期的雕刻喜欢用正面律。同时掷铁饼者两只手臂的线条和他拖在后边的左大腿的线条联合形成了一个半圆形,其轮廓如同一只拉开的弓,腿和手臂联成一个图案,身体各部分的结构也体现出一种肯定和稳固性。紧贴地面的右腿如同一个轴心,使曲折的身体保持稳定。他的大腿和躯干在上边形成了两个彼此相等的对角线。铁饼和人头的两个圆形左右呼应,雕刻家在一个固定的姿态的空间上表现着时间性,整个艺术形象健美而动人。

知识链接

　　公元前449年到公元前334年是希腊雕塑艺术的全盛时期,艺术史上称为"古典时期",大量优秀的雕塑作品出自这个时期,《掷铁饼者》就是现存流传最广的艺术杰作之一,也是古希腊著名雕塑家米隆的代表作。这个作品是古希腊雕塑艺术的里程碑,显示出希腊雕刻艺术已经完全成熟。雕塑赞美了人体的美和运动所饱含的生命力,表现了作者高超的艺术技巧。虽然青铜原作已经失传,但我们仍能从复制品中感受到那生命力爆发的强烈震撼。

欣赏感悟(四)　命运三女神

走进作品

　　《命运三女神》(图3-17)是帕特农神庙的东面人字形山墙上全部雕像中的一组雕像残片,这是希腊古典时期著名的雕刻,题材来自希腊神话,三位女神分别是克罗索、克拉西斯和阿特罗波斯。她们的任务是仿制人间的命运之线,同时按次序剪断生命之线。她们是宙斯的御前顾问西米斯的女儿。人们从三女神的姿态神情中看到的不是神,而是人间姐妹之间亲密动人之情,从坐躺姿态中隐现出各人的个性气质。

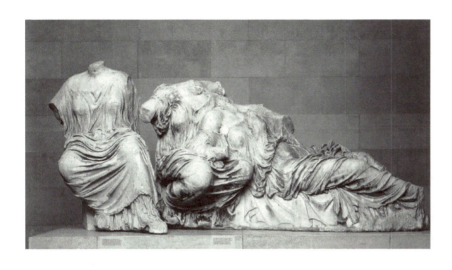

图 3-17
命运三女神
菲狄亚斯　希腊

作者简介

菲狄亚斯（约前 480—前 430），是古希腊的雕刻家、画家和建筑师，被公认为最伟大的古典雕刻家，其著名作品为世界七大奇迹之一的宙斯巨像和巴特农神殿的雅典娜巨像。

作品赏析

现存的这三个女神的雕像，头部和四肢都已失去，但那健美的身躯，恬静而潇洒的姿态，仍呈现出极其优美的形象。尤其是三女神的衣服的处理，希腊式薄衫穿在三神的身上，纤细而又繁复的湿衣褶，随着人体的结构而起伏，女性人体的优美轮廓生动地展现出来，使得这些雕像不像是由冰冷的大理石雕凿而成，而是有血有肉活生生的人。雕刻采用不同的曲线变化造型。坐立女神松软的连衣裙由于肉体的起伏而形成横竖疏密的变化，躺卧的女神袒露出圆浑柔软的肌肤，身体的动势显出优美的体型和波浪式的衣纹曲线，疏密节奏的流动既平稳又柔和。雕刻家运用高超的雕刻语言，真实而细腻地刻画了透过女神衣褶隐现出来的丰满、柔美的肉体，从整体看疏密变化有致。尽管形体残缺，但每一个部分都蕴含着生命不息的精神，着力表现形象的内在生命力。三女神的塑造生动而富于变化，具有高贵肃穆的内在之美，体现了菲狄亚斯的艺术风格，是古典建筑雕刻中最完美的典范。

知识链接

古希腊时期，人们修建了大量的神庙，为神歌功颂德，所有这些神庙中以帕特农神庙最为出色。帕特农神庙的装饰雕刻是菲狄亚斯在其艺术的鼎盛时期主持创作的，神庙的装饰浮雕规模很大，虽然不是都出自菲狄亚斯一人之手，但他是这些雕刻的总设计师，因

此从这些雕塑中可以明显看到菲狄亚斯的艺术风格。1687年,帕提农神庙在战争中被毁坏,大量雕塑被焚毁或搬走,后来又遭到英国人的掠夺,使得其中许多珍贵的艺术品流落到了英国,《命运三女神》就是其中保存较好的著名作品之一。

欣赏感悟(五)　米罗岛维纳斯

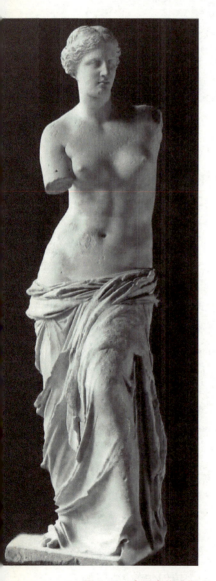

图3-18　米罗岛维纳斯
希腊

走进作品

一百多年来,她一直是世界上最负盛名的雕像,她的艺术魅力永恒无限:端庄的身材,丰艳的肌肤,典雅的面庞,娟美的笑容,微微扭转的站姿,这一切构成十分和谐而优美的体态。雕刻家罗丹在卢浮宫见到这尊雕像时,惊讶地称其为"神奇中的神奇"。整个形象给人以矜持而智慧的亲切感,雕刻家确实创造了一个人化了的神。

作品赏析

《米罗岛维纳斯》(图3-18)融合了希腊古典雕刻中的优美与崇高两种风格,其阔大而简洁的手法,使人想起菲狄亚斯在巴特农神庙所创造的庄严、崇高的雕刻。她上身赤裸,起伏变化的玉肌似丘如谷,臀部富有肉感的曲线,真实得似有体温。它那端庄优美的身姿和容貌,又使人联想到普拉克西特列斯所创造的优美而抒情的人体美。她的体形符合希腊人关于美的理想与规范,身长比例接近利西普斯所追求的人体美标准,即头与身之比为8:1,由于8为3加5之和,这就可以分割成1:3:5,这就是"黄金分割律",这个比数成为后代艺术家创造人体美的准则。

这时期曾创造出许多维纳斯雕像,《米罗岛维纳斯》只是其中最著名的一尊,具有代表性的维纳斯雕像现存还很多。

知识链接

1820年春天,希腊米罗岛上的农民波托尼斯在耕作时发现一座维纳斯雕像,出土时的维纳斯右臂下垂,手扶衣襟,左上臂伸过头,握着一只苹果。当时法国驻米洛领事路易斯·布勒斯特得知此事后,赶往伊奥尔科斯住处,表示要以高价收买此塑像,并获得了伊奥尔科斯的应允。但由于手头没有足够的现金,只好派居维尔连夜赶往君士坦丁堡报告法国大使。大使听完汇

报后立即命令秘书带了一笔巨款随居维尔连夜前往米洛洽购女神像,却不知农民波托尼斯此时已将神像卖给了一位希腊商人,而且已经装船外运,居维尔当即决定以武力截夺。英国得知这一消息之后,也派舰艇赶来争夺,双方展开了一场激烈的战斗,混战中雕塑的双臂不幸被砸断,从此,维纳斯就成了一个断臂女神。

欣赏感悟(六) 大卫

走进作品

在这件作品中,米开朗基罗没有沿用前人表现大卫战胜敌人后将敌人头颅踩在脚下的场景,而是选择了大卫迎接战斗时的状态。他充满自信地站立着,英姿飒爽,左手抓住投石带,右手下垂,头向左侧转动着,面容英俊,炯炯有神的双眼凝视着远方,仿佛正在向地平线的远处搜索着敌人,随时准备投入一场新的战斗。

作者简介

米开朗基罗(1475—1564),意大利著名雕塑家、建筑师、画家和诗人。设计了著名的圣彼得大教堂,他与列奥纳多·达·芬奇和拉斐尔并称"文艺复兴三杰",他的以人物"健美"著称的风格影响了几乎三个世纪的艺术家。代表作品雕像《大卫》(图 3-19)是美术史中最为人们熟悉的不朽杰作,也是最鲜明展示盛期文艺复兴意大利美术特点的作品。

作品赏析

《大卫》这件作品塑造了一个肌肉发达、体格匀称的青年壮士形象,他神态勇敢坚强,身体、脸部的肌肉紧张而饱满,体现着外在的和内在的全部理想化的男性美。这位英雄怒目直视着前方,表情中充满了全神贯注的紧张情绪和坚强的意志,身体中积蓄的伟大力量似乎随时可以爆发出来。与前人表现战斗结束后情景的习惯不同,米开朗基罗在这里塑造的是人物产生激情之前的瞬间,使作品在艺术上显得更加具有感染力。他的姿态似乎有些像是在休息,但躯体姿态表现出某种紧张的情绪,使人有强烈的"静中有动"的感觉。雕像是用整块石料雕刻而成,为使雕像在基座上显得更加雄伟壮观,艺术家有意放大了人物的头部和两个胳膊,使得大卫在观众的视角中显得愈加挺拔有力,充满了巨人感。

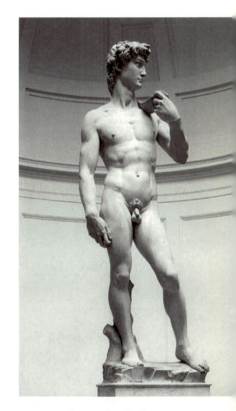

图 3-19 大卫 米开朗基罗 意大利

知识链接

米开朗基罗生活在意大利社会动荡的年代,颠沛流离的生活使他对所生活的时代产生了怀疑。痛苦失望之余,他在艺术创作中倾注着自己的思想,同时也在寻找着自己的理想,并创造了一系列如巨人般体格雄伟、坚强勇猛的英雄形象,《大卫》就是这种思想最杰出的代表。他还雕刻了《哀悼基督》、《摩西》和《奴隶》等著名雕像,并绘制了世界上最大的壁画《创世纪》。

拓展活动

大卫是《圣经》中的英雄,你知道他哪些故事?

二、近现代雕塑

这里所谓的西方近现代雕塑艺术即文艺复兴以后的西方近现代传统雕塑艺术与现代派雕塑艺术。

欣赏感悟(一) 阿波罗和达芙妮

走进作品

《阿波罗和达芙妮》(图 3-20)取材于希腊神话,情节来自奥维德的《变形记》中的故事,描绘的是太阳神阿波罗向河神女儿达芙妮求爱的故事。爱神丘比特为了向阿波罗复仇,将一支使人陷入爱情漩涡的金箭射向了他,使阿波罗疯狂地爱上了达芙妮;同时,又将一支使人拒绝爱情的铅箭射向达芙妮,使姑娘对阿波罗冷若冰霜。当达芙妮回身看到阿波罗在追她时,急忙向父亲呼救。河神听到了女儿的声音,在阿波罗即将追上她时,将她变成了一棵月桂树。

作者简介

贝尼尼(1598—1680),意大利的雕刻家兼建筑师,是 17 世纪最伟大的艺术大师。他是那一列杰出的、具有多方面才能的艺术家中的最后一人,正是由于这些人的努力,意大利才在长达 3 个世纪的时间里一直成为西方世界之光。

作品赏析

雕像表现了阿波罗的手触到达芙妮身体时的一瞬间的情景,雕刻家采用绘画的造型

手法塑造了一个具有戏剧性效果的群雕,这是雕坛的空前创举。这组雕像表现了两个处于激烈运动中的人体,人物都处在乘风追奔的运动之中,给人以向上升华、轻盈、充满生命力的优美感觉。达芙妮的整个身体仍具有凌空欲飞的姿态,手臂与身体形成了优美的S形,她侧着头,目光由惊恐变为麻木,具有使人怜悯的感觉。阿波罗眼睁睁地看到达芙妮变成了月桂树,神情由惊讶转为悲伤,却无力挽回。他的一只手仍然放在达芙妮的身体上,另一只手则向斜下方伸展,同达芙妮的手臂形成一条直线,使整个雕像有一种动荡的感觉,充满了表现力。

雕刻家以纯熟的技巧,使冰冷坚硬的云石变成柔软的肌体和鲜活的生命,表现出各种不同的质感对象。他的伟大之处还在于不用任何支撑物,使开放的运动人体自由地展现在空间中,这是米开朗基罗也不曾涉足的创造。

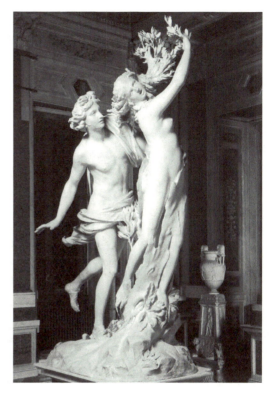

图 3-20　阿波罗和达芙妮　贝尼尼　意大利

知识链接

17世纪,意大利文艺复兴由盛转衰,出现了巴洛克艺术派别,从而把面向生活转为面向宫廷,装饰点缀教堂,呈现出细腻而华丽的风格。贝尼尼即是著名的代表,贝尼尼的雕塑技巧娴熟,雕凿大理石如同刻蜡一样自如,所以雕像如同绘画一样极富表现效果。从贝尼尼的作品来看,巴洛克艺术的特点体现为在教堂中把建筑、雕塑、绘画结合成一个整体,注重作品的形式感,特别是在雕塑中注重绘画的成分,善于运用细腻手法和夸张的构图,表现人物瞬间激烈的行动与精神状态,使作品具有较强的戏剧感。如果以一个词来概括巴洛克艺术,则"唯美"是大家公认的。

欣赏感悟(二)　马赛曲

走进作品

浮雕《马赛曲》(图3-21)分为两个部分:上部是一位象征自由、正义、胜利的自由女

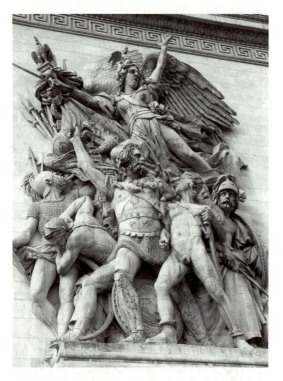

图 3-21　马赛曲　吕德　法国

神,她右手持剑,左手高举,在号召人民向她指引的方向冲去;下半部是一群志愿军战士,在女神的热情号召下蜂拥前进,其中心人物是一个有着大胡子的战士,他带领自己年轻的儿子一起参加战斗。所有这些人物被组成一个整体,显示出一种剑拔弩张的声势。

作者简介

吕德(1784—1855),法国浪漫主义雕塑家。在雕塑上,他与19世纪法国最杰出的雕刻家乌顿、罗丹等人齐名。其代表作即巴黎人民妇孺皆知的那块装饰在巴黎凯旋门上的群像浮雕《马赛曲》。在浪漫派雕刻史上,这尊浮雕被认为是不朽的。

作品赏析

在这件不朽的作品中,雕塑家特别突出地表现了具有革命爱国主义精神的法国人民的特征。雕刻家在这座高浮雕的处理手法上也是巧妙的,他运用了联想和照应的处理手法,通过一面向前迈进,一面伸手向后召唤的自由女神与蓄髯男子的动势,使人们自然地感觉到跟随在他们身后的汹涌澎湃的进军人流,而不是把这种革命热潮局限在少数人身上。由于雕刻家运用照应的手法把人群分为上下两层,女神向前飞跃的形象加强了人群的动势,下面人群中勇敢坚定的英雄形象则回应着女神的热情呼唤,使人感到他们的真实性。艺术家在这里广泛运用了浪漫主义的象征手法,显示了人民气势磅礴的反抗力量。为了保卫祖国,这股战斗的洪流将从墙上冲出,给人以巨大的感染力。

知识链接

《马赛曲》是1792年奥国军队武装干涉法国革命时,马赛人民威武雄壮地开赴巴黎战斗时所唱的爱国歌曲。法兰西共和国建立以后,《马赛曲》立即被决定用作法国国歌。弗朗索瓦·吕德借用这一曲名作为浮雕的题名,无疑是要在这座雄伟的凯旋门建筑物上宣传革命,宣传法兰西人民的爱国主义思想,让这一尊浮雕成为象征人民民主思想的纪念碑。

欣赏感悟（三） 地狱之门

走进作品

罗丹将《地狱之门》（图3-22）整个作为一个大构图，并且只表现了一个地狱的主题："你们来到这里，放弃一切希望！"这件雕塑，整个看去，铺天盖地而来，187个人体交织在一起，在大门的每个角落都拥挤着落入地狱的人们。整个大门平面上起伏交错着高浮雕和浅浮雕，它们在光线照射下，形成了错综变幻的暗影，使整个大门显得阴森沉郁，充满让人无法平静的恐怖情绪。

作者简介

罗丹（1840—1917），法国雕塑艺术家。他在很大程度上以纹理和造型表现作品，他被认为是19世纪和20世纪初最伟大的现实主义雕塑艺术家。

作品赏析

《地狱之门》的门楣上方是三个模样相同且低垂着头颅的男性人体，被称为"三个影子"，他们的视线将观者的目光引入"地狱"。门楣下面的横幅是地狱的入口，即将被打入地狱的罪人们在做着最后的痛苦挣扎，横幅的中央是一个比周围人体的尺寸要大的男性，他手托着腮陷入沉思，被称为"思想者"。横幅之下，大门的中缝将构图自然地分为两

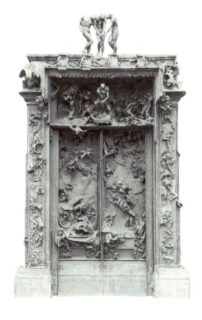

图3-22
地狱之门
罗丹　法国

图3-23
思想者
罗丹　法国

个部分，但两个部分在内容上是有整体性的，描绘的是数不清的罪恶灵魂正在落入地狱，他们痛苦而绝望地挣扎着。作品没有任何矫饰，雕塑本身没有做过细的加工，都保持了粗糙的捏塑和雕凿的痕迹。

《思想者》（图2-23）中的人物是大型装饰雕塑《地狱之门》门楣上的一个形象，思想者弯着腰，屈着膝，右手托着下颌，那深沉的目光以及嘴唇咬着拳头的姿态，表现出一种极度痛苦的心情；他渴望沉入"绝对"的冥想，努力把那强壮的身体抽缩、弯压成一团；他的肌肉非常紧张，不但在全神贯注地思考，而且沉浸在苦恼之中。这种苦闷的内心情感，通过对面部表情和四肢肌肉起伏的艺术处理，被生动地表现出来，例如那突出的前额和眉弓，使双目凹陷，隐没在暗影之中，增强了苦闷沉思的表情，有如那紧紧收屈的小腿肌腱和痉挛般弯曲的脚趾，有力地传达了这种痛苦的情感，这种表面沉静而隐藏于内的力量更加令人深思。

知识链接

1880年，法国政府委托罗丹为即将动工的法国工艺美术馆的青铜大门做装饰雕刻。罗丹在构思这件作品时首先想到的是吉贝尔蒂为佛罗伦萨洗礼堂所作的青铜浮雕大门"天堂之门"，他决定以但丁《神曲·地狱篇》为主题，创作一件人间地狱的雕塑——《地狱之门》。罗丹40岁起开始创作《地狱之门》，直到1917年去世为止，他都认为自己没有很好地完成这件作品。在接受任务后的27年的时间中，罗丹将主要精力投入到这件作品的创作中，他每天工作十六七个小时，有时更长。法国政府拨给他一笔款项，为他提供一座大工作室，罗丹自己又另外租了两间工作室，他轮流在三个工作室里工作，以便同时进行数个创作。

拓展活动

请你分析一下罗丹雕塑艺术的特点。

第四章 传承民间工艺美术

中华民族历史悠久，中国文化源远流长。几千年的文化积淀深厚而宽广，服务于广大生产者的"下层"文化，衬托和滋养着各种所谓"高雅"文化，生生不息。其中民间美术以其视觉特点构成了民族文化的重要部分，技艺之精湛，品类之繁多，表现得非常丰富。民间美术是劳动人民独特的艺术创造，也是劳动人民智慧和美学趣味的重要体现。

第一节 年 画

 年画是中国美术中一种传统绘画形式，因主要在农历新年（春节）时张贴，以迎祥祉，故称年画。许多年画艺人都是生活在乡镇的农民，他们把美好的愿望、丰富多彩的生活面貌以及艺术的欣赏趣味反映于年画作品之中，对广大人民群众起着潜移默化的审美教育作用。年画的起源和古代的桃符有关。桃符发展到后来，渐渐分化成春联及门画，其中门画就是年画的前身，历经唐代，至宋代形成了普遍流行的年画风俗。

 民间年画的制作大体可以分为三类。第一类是手绘年画，多由民间画工完成。第二类是木板年画，即由民间画师起稿后，经刻工雕版，用水色印刷。一般套印多用原色，为三套至五套色不等。在近五百年的历史上，它发展成民间年画的主流。这一类的年画以天津的杨柳青、山东的杨家埠、河南的朱仙镇、苏州的桃花坞、四川的绵竹等地的年画为著名。第三类是半印半画午画，即印出墨线版后，套印和手绘结合，或完全由手工着色，这类年画在年画的总体中所占比重比较大。

欣赏感悟（一） 神荼、郁垒

图 4-1
神荼、郁垒 北京门神

走进作品

神荼、郁垒（图 4-1）是北京门神。他们是顶盔贯甲、腰系配件、手执金瓜长锤、威武庄重的武士。一边是白脸的神，相貌和善，在护心镜上有"神荼"（"荼"念"舒"音）二字；一边是红脸或者黑脸的神，相貌威武，护心镜上有"郁垒"（"垒"念"绿"音）二字。

作品赏析

神荼和郁垒是最早的门神。这两位神仙最早出现在《山海经》中：在沧海之中，有一座大山，叫度朔。山上有一颗大桃树，延绵了三千里。桃树的东北方向，有一座门，叫鬼门。有两个神仙把守着鬼门，一个叫神荼，一个叫郁垒，若鬼做了伤天害理的坏事，他们就立刻用芦苇编的绳索将其捆起来喂虎。所以，黄帝就叫人在门旁立了一个大桃人，在门上画上神荼、郁垒与虎的像，并且把苇索挂在门上，让他们抵御鬼祟。《山海经》是中国最古老的一部关于自然地理和神话传说的著作，可见关于门神的信仰是很早的事。

图 4-2　秦琼、尉迟恭　天津杨柳青门神

知识链接

在诸种年画中,最早形成的、最重要的种类是门神画。因为在古代人看来,家中最重要的是门。早期的人类,面对的是遍布狼虫虎豹恐怖的自然界,门外是危险的、陌生的,门内才是安全熟悉的家。人们最关心的事情是辟邪和祈福。因此门神的作用,最初以辟邪为主,到了明清以后,则以祈福为主。

门神有好多种,不同的地方门神也有区别,如天津门神多为秦琼、尉迟恭(图4-2)。尉迟恭与秦琼都是唐朝初年的名将,在民间传说中是行侠好义的英雄。关于尉迟恭与秦琼作为门神的故事,最早见于吴承恩的《西游记》,书里说,唐太宗答应救泾河老龙王的命,但是没有救成,龙王被魏徵斩首。老龙王夜晚到宫中向唐太宗索命,唐太宗从此身染重病,无药可医。太宗无奈,问计于大臣。秦琼出班奏曰:臣平时杀人如剖瓜,何惧魍魉?愿意同尉迟恭一道门外站岗守护。唐太宗听从了这个建议,果然当夜没有鬼魅侵扰。唐

图 4-3　赵公明、燃灯道人　苏州桃花坞门神

太宗非常高兴,但又觉得让他们每夜守护太辛苦,于是叫人把他们的像画下来,贴在门上,邪祟从此没有再来过。

又如关公、关胜门神。关公和关胜分别为古典小说《三国演义》和《水浒传》中的武将。本是两个时代的人,因都姓关,又都是用大刀的武将,故拼成一对,俗称"大刀门神"。

再如苏州桃花坞赵公明、燃灯道人(图4-3)门神,取材于明代神魔小说《封神演义》,画中左边为赵公明,骑黑虎,挥铁鞭,并举起金蛟剪、定海球,欲置对方于死地;右边为燃灯道人,跨梅花鹿,执乾坤尺,誓决雌雄。在周武王伐纣的故事中,燃灯道人系助周武王的,但赵公明则助殷纣王。本是两个对头,在民间却附会为一对门神,据说是二人斗法能镇邪。

此外还有河南朱仙镇的镇宅钟馗门神(图4-4)。钟馗是一个秉性正直、疾恶如仇、斩妖除怪的门神,画中钟馗持剑端坐,身着绿袍,威严肃立。

之前介绍的是武门神,随着社会的发展出现了"文门神"题材。多画财神进宝、封官晋爵、天官赐福之类,如五路财神、五子门神、山东杨家埠福禄寿三星门神(图4-5)。

第四章　传承民间工艺美术

图4-4　镇宅钟馗门神　河南朱仙镇门神

图4-5　福禄寿三星门神　山东杨家埠门神

欣赏感悟(二) 十美图

图 4-6 十美图 天津杨柳青年画

走进作品

画面描绘的是初春时节 12 位美丽的女子放飞风筝的场面。人物表情有别,姿态各异。画中女子柳叶眉、丹凤眼、瓜子脸、殷桃小口;服饰鲜艳浓重,颜色搭配得当,在淡色建筑、树木和天空背景衬托下,整幅画面的色彩艳而不俗,极为引人注目。

作品赏析

《十美图》(图 4-6)是一幅天津杨柳青木板年画,俊秀婀娜的女子清闲欢快地放飞着风筝玩耍。舒缓高翔的风筝,扑面而来的初春的轻风,一片舒心祥和的景象。这正是终年劳作的人们热望和祈盼的心境,也是这幅年画寓意深刻之处,从中我们也领略到年画的社会功能。

知识链接

杨柳青木板年画因在天津市西南的杨柳青镇生产而得名。杨柳青年画创始于明崇祯年间,盛行于清代雍正及乾隆初年,最早开业的画铺有戴廉增和齐健隆两家,后有惠隆、美丽、宪章等字号。杨柳青年画取材极为广泛,诸如历史故事、神话传奇、戏曲人物、

世俗风情以及山水花鸟等,都可入其创作范围。其制作程序大致是:创稿、分版、刻板、套印、彩绘、装裱。后期制作采用手工彩绘的方法,将版画的刀法与绘画的笔触巧妙地融为一起,使两种艺术相得益彰。

年画还有表现过年民俗活动的题材。如《同乐新年》(图4-7),这幅连环画形式的年画,由8福画组成,表现了清代北方新年时的各种民俗活动;《庆赏元宵》(图4-8)是表现人们在庆祝传统的元宵佳节时的场景;《老鼠嫁女》(图4-9)、四川绵竹的《三猴烫猪》(图4-10)年画则是分享一个个有趣的故事。

图4-7　同乐新年　山东杨家埠年画

图4-8　庆赏元宵　天津杨柳青年画

图4-9　老鼠嫁女　陕西神木年画

图4-10　三猴烫猪
四川绵竹年画

欣赏感悟（三） 姑苏阊门图

走进作品

《姑苏阊门图》（图4-11）以苏州阊门为中心展开，场面宏大，描绘精细，运河街市远近环绕，栋宇楼阁分布其中。远处的报恩寺塔（现北寺塔）作为苏州城的标志凭街耸立，隐约可见；塔下桃花坞一条街直抵阊门，沿街亭台绰约，绿树成荫；自阊门瓮城出城来，便是沿河两岸分布的街市区，这里游人如织，熙熙攘攘，车骑轿舆往来不断，沿街店号星罗棋布。画面的描绘不仅将楼阁门廊表现得精细入微，连店面铺号也一一清晰可辨，如"宝源号"、"顾二坊"、"川广生熟药材"、"兑换银钱"、"三鲜鸡汁大面"、"花素烟袋"等；运河上来往的船只也可分出游船、货船、客船、官船等。舳舻相接，帆樯林立，气派非凡。河岸上还绘有多个沿街卖艺的江湖艺人及围观的人群等，平添几分生活气息。

作品赏析

《姑苏阊门图》是清代前期印制的大幅木板画作品，系苏州桃花坞早期作品代表作之一。

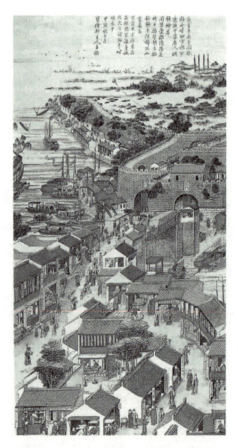

图4-11 姑苏阊门图 苏州桃花坞年画

画面纵长108.6厘米、横阔56厘米。画面无绘者及刻印者落款，亦无题名，上半部有题画诗一首。宋元之际，政治文化中心南移，极大地刺激了南方经济的增长。苏州原系发达甚早的江南历史名城，在此基础之上更成为人文荟萃、商业发达之地。明清两代，江南地区都曾有过长期的稳定，苏州亦更趋繁荣，成为江南诸地重要的商业与手工业中心。而阊门又是苏州重要的门户，亦是反映市井繁华的窗口。

整个画面层次分明，结构完整，分布合理，并明显地吸收欧洲铜版画的表现技巧和透视原理，更有助于表现多层次的城市景观和街市建筑的体面关系。西洋画法在明代中期就随天主教传教活动而传入我国，首先被民间版画艺术吸收，形成阴阳排线、光影描绘及透视间架等一些新技巧，被称为"仿泰西笔法"而流行一时。《姑苏阊门图》正是"仿泰西笔法"的实例。市井风俗画在中国美术史上占有重要地位，而以场面之宏大，描绘之精细而论，《姑苏阊门图》是有代表性的。

知识链接

桃花坞木刻年画因产地在苏州城北桃花坞得名,是江南一带主要的民间木板年画。盛于清雍正、乾隆年间,后因石板印刷术的兴起而逐渐衰落。曾畅销大江南北,远及日本、越南。内容有神像、戏文、吉祥喜庆、民间故事、风俗世事等。印刷主要采用彩色套版兼用着色,颜料以植物染料为主。表现形式有传统的主轴式、册页式,也有连环画式和月份牌式。在艺术风格上主要受传统木板插图的影响,清代中期曾一度受欧洲铜版画影响,吸取了西洋画的构图和透视、明暗等表现方法,画风细致。后期传统风格增强,显得简朴粗犷,并出现了装饰意趣的变形。

桃花坞木板年画品种很多,大致可分为门画、农事画、儿童画、美女画、山水风景画、历史故事画和神州传说画等,这些题材直接或间接地表达了人民禳凶祈吉的美好心愿。代表作品有《一团和气》(图4-12)、《琵琶有情》(图4-13)、《端阳喜庆》(图4-14)。

图 4-12　一团和气　苏州桃花坞年画

图 4-13
琵琶有情
苏州桃花
坞年画

图 4-14
端阳喜庆
苏州桃花
坞年画

拓展活动

1. 谈谈你喜欢的一幅年画。
2. 年画一般都有哪些表现题材？
3. 不同地域的年画有哪些特点？

第二节 剪 纸

剪纸，又叫刻纸，是一种以纸为加工对象，以剪刀（或刻刀）为工具进行创作的艺术。剪纸在民间广为流传，根据出土的实物和历史记载来看，至少有将近一千五百年的历史。20世纪50年代在新疆吐鲁番高昌故址南北朝时期的墓葬中出土的"对马团花"和"对猴团花"等剪纸是目前所能见到的最早的剪纸。作为传统的民间装饰艺术，剪纸在四时八节的民俗活动中占了相当大的比重。后来又广泛地用于生活的各个方面，形成了不同地方的风格流派和造型特点。

剪纸艺术的造型具有平面化的特点，如剪纸中的人物形象多是侧面的，但眼睛的形状是正面的。艺人们善于通过抓住物象的轮廓、结构、动态及神态，用线和花纹来装饰形象，常通过省略、添加、延长、缩短、条理化等方式来塑造形象，同时采用易于剪裁的锯齿纹、月牙纹等特有的纹饰进行连接，形成富有特色的装饰语言。

剪纸作为民俗文化的载体，生动地表现了劳动人民的生活风貌，表达了他们的情感、精神和思想。所反映的题材内容可以分为表现现实生活场景的民风民俗类（如划龙舟、闹社火、赶集、放牛等），以表现神话传说、历史故事为主题的戏曲传说类（如八仙过海、穆桂英挂帅等），寓意吉祥美好的动物花草类（如龙凤呈祥、蝶恋花、麒麟送子等）。民间剪纸是表意性的，讲究构图的整体性、造型手法的适行特点，形象概括简练，虚实对比鲜明，线条规整流畅，色彩对比强烈。由于各地风俗习惯不同，剪纸风格也异彩纷呈，大体北方粗犷豪放，造型简练，南方构图复杂，精巧秀美，内容十分丰富。

欣赏感悟（一） 剪花娘子

走进作品

《剪花娘子》（图4-15）为陕西旬邑县的一位剪纸艺人——库淑兰的作品。图中这个女子形象雍容华贵、仪态万方。她既是库淑兰心中偶像的，又是一个完美的艺术构图。这个艺术构图标志着当地人朴素的审美观，即认为"大脸盘，高鼻梁，肤色白皙，眼睛大，眼黑多，口型小"的人是美人。

第四章　传承民间工艺美术

作者简介

库淑兰，陕西旬邑县赤道乡富村人，中国民间剪纸艺术杰出的代表人物之一，中国民间工艺美术大师，被誉为"剪花娘子"。她被联合国教科文组织授予"民间工艺美术大师"称号。

作品赏析

剪花娘子的姿态是双手相对，盘腿坐在台面上。库淑兰以对叠剪的方式简洁地表现出弯刀形的眉、眼珠居中的眼、桃儿形的鼻、月牙形的嘴，并于眉心置一点红，衬上一双饱满且加有腮红的圆脸，再配以锯齿状的刘海及成排的多层圆点、小花所组成的发饰，构成了极为亮丽的人物头型。剪花娘子服饰的底色以红、深蓝、黑为主色调，颈肩部以各种色彩的狗牙子纹层层排列而下，如同古时新娘衣上的霞帔。手臂以锯齿纹、钱串子纹、鏊牙子纹作表现。身体的其他部分用花草图案进行装饰。

库淑兰作品纯真古朴，将原始民俗题材和个人生命体验相交织，流露着绚丽的自我幻想，在对丰衣足食、风调雨顺的向往中，构筑了一个和谐的女性的心灵幻境。女性的身体在她的作品中被夸张变形，如同丰饶的母体，孕育着万物生长；面容被单纯化，具有面具符号特征；花卉与人物、动物的图案热情交织。当代艺术家成长于同质化的城市环境，他们从个人生活、文化经典、历史记忆、童话传奇中采集灵感，沉浸在更加私密、复杂与非理性的女性意识深处：青春的纯贞伴随莫名的孤独，敏感忧郁交融着对唯美的憧憬，与库淑兰完满无邪的精神世界在共鸣和差异中产生张力。库淑兰善于将各种形象拼贴组合起来烘托主要人物形象，整体感、节律感很强，使人透过这些浪漫的、乐观的、虚构的画面，便可看到作者纯真善良的心灵和惊人的艺术心智。

知识链接

陕西是民间剪纸较盛行的一个省，其中以陕北的定边、靖边、吴堡、榆林、宜川、米脂、延安，关中的凤翔、富平、三原、朝邑，陕南的汉中附近等地较为丰富。窗花，是陕

图4-15　剪花娘子　陕西剪纸　库淑兰

美术赏析

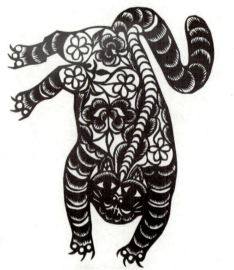

图4-16　下山虎　陕西安塞剪纸

图4-17　春鹿　陕西富县剪纸

西剪纸最多的一种形式,此外,婚娶时的装饰,枕头顶子、鞋花和刺绣花样等也是以剪纸为底样,门上装饰着大团花,窗上装饰"烟格子"。这一带的剪纸淳厚、粗壮,线条有力,剪纹简单(图4-16),个别地方如定边、靖边等的剪纸也有较细致的,线条多直线,流利奔放。关中地区的剪纸一般较细致而多曲线,如凤翔、岐山一带的剪纸有点细似针尖,风格别致;朝邑一带的剪纸以戏文为多,造型近似皮影;三原一带以花卉为多,结构比较简单,色彩对比强烈;富平一带的形式多样且剪纹流利,明暗适调(图4-17);陕南的剪纸一般比较大,图案多为曲线的植物纹,也有类似地毯的花纹。

欣赏感悟(二)　富贵平安

走进作品

《富贵平安》(图4-18)是河北蔚县剪纸作品。面画左边以一个高颈花瓶作为底托,花瓶身上有古代钱币的图案,瓶中插着枝繁叶茂的牡丹花,右边以一个矮胖的花瓶作底托,花瓶身上"囍"字和钱币图案结合在一起,花瓶上面放着两个硕大的裂开的石榴。

作品赏析

逢年过节讲究吉利,说话都要讨两句口彩。这种自我圆满的心理在民间剪纸中即为谐意、寓意的手法。人们看到画面,就可以读出一句吉利话来。初看这幅剪纸,是一组优

雅的清供，花飞蝶舞，幽香四溢。"瓶"谐音为"平"，喻为平安，牡丹为富贵花，合为"富贵平安"。蝶扑花又有相恋相戏之意，花篮寓意为"蓝房"，拖出一个裂开的石榴，可解读为"蓝房生百子"。

知识链接

河北蔚县剪纸源于明代，是一种风格独特、在国内外享有盛誉的民间艺术。蔚县剪纸的制作工艺在全国众多剪纸中独树一帜，这种剪纸不是"剪"，而是"刻"，是以薄薄的宣纸为原料，拿小巧锐利的雕刀刻制，再点染明快绚丽的色彩而成，所以这种剪纸非常有看头。

蔚县剪纸吸收了河北武强木版水印窗花以及河北雕刻刺绣花样等民间传统艺术形式的特色，构图朴实饱满，造型生动，优美逼真，色彩对比强烈，带有浓郁的乡土气息。蔚县剪纸以"阴刻"和"色彩点染"为主，素有"三分工七分染"之说。窗花题材以戏曲人物为主，也兼制花草、虫草、走兽等一些吉祥谐音的物象，其构图饱满，造型生动，风格粗细适中，于整洁华美之中寓有灵活绵密的特点。

图 4-18　富贵平安　河北蔚县剪纸

欣赏感悟（三）　娃骑青牛瘟灾顶散

走进作品

《娃骑青牛瘟灾顶散》（图 4-19）描绘了一个放牛娃手舞足蹈地骑在牛背上的情景。图中动物形象采用造型夸张的细密锯齿纹，人物形象则用简练粗犷的线条表现，造型稚拙粗犷而不呆板，夸张变形而不失真，粗犷中见清秀，稚拙中藏精巧，简约而不单调，质朴而灵秀。

图 4-19
娃骑青牛瘟灾顶散
山东高密剪纸

作品赏析

牛驱瘟除病的说法,来自于"老子骑青牛,紫气东来",到河南函谷关一带散丹降瘟,并写就《道德经》的传说。至今民间仍有此习俗,有的还剪一抱葫芦的人形骑于牛背,也在有牛身上书写"瘟灾瘟难,黄牛顶散"的。民间形容由衷佩服的事物或者事件时常说"真牛黄!"想必老子散发的仙丹中,不会缺少一味牛黄吧。

知识链接

山东高密剪纸流传十分久远。高密地处胶东半岛,属龙山文化。早在5000多年以前,就有氏族部落在这里繁衍生息。这正是氏族社会图腾艺术繁盛的时期,图腾艺术中的物象开始以图案的形式显示意的寄寓,具象手法开始转向意象手法,从而出现了简练夸张的锯齿纹、月牙纹、水波纹、弧形线、弦线、圆点等表现手法。高密剪纸最早作为胶东剪纸的一个派系,已经初步具备了细腻的风格,内容也极为丰富。从农舍的门窗、棚顶到箱柜、衣橱,都有剪纸装饰,生活气息十分浓厚。在制作中一般不打草稿,用锯齿纹和挺拔光滑的粗细线条来创作具有黑、白、灰色度的画面,简约而不单调,粗犷而显质朴,富有中国画工写结合的韵味和情调。

套色剪纸(图4-20)是在事先剪刻好的单色剪纸主稿(一般为阳刻)上再套上各色纸

块衬托,有类似于套色版画的色彩效果。套色剪纸主稿通常用黑色,也可根据具体表观对象选择颜色。广东佛山的"铜衬料"是以金箔纸刻成主稿,然后以各色彩纸套色而成,亦可进行全面套色,即凡接空处皆套色,套得花团锦簇,不留余地,也可局部套色,画龙点睛,留有足够的空间地带。套色剪纸关键在于用色,用色既要衬托主体,使作品具有丰富的层次感,又要注意装饰用色规律,不必盲目求真,面面俱到。

拓展活动

你是否也想剪剪看?

(1)裁一张边长为20厘米左右的方纸,按线所示折成八分之一。

图4-20　套色剪纸　山东高密剪纸

(2)在上面画上要剪的图形。

(3)在没有图像的地方用订书机固定一下,用针线缝也可以,剪掉多余的一角。

(4)按画面的线开剪。

(5)画面镂空的部分,先用尖刀的一尖轻轻扎透,然后用剪刀慢剪。

(6)都剪好后,按原来折叠的倒序轻轻打开,一张"连年有鱼"的喜庆花就这样在你手中诞生啦(图4-21)!

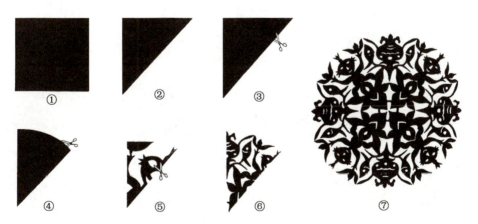

图4-21　"连年有鱼"喜庆花剪纸步骤及完成稿

第三节 染 织

染织是纤维纺织品染与织的合称,染即染色,织即织造,其中包括在染织物上印花和织花。民间染织,便是专指流传在民间的各种印花布、色织布和织锦等。以丝为原料所制成的织造品的种类就有几十种,如锦、缎、绸、绢、绫、纱等,或花或素,或厚重或轻薄。我国不但是最早发现和利用蚕丝的国家,而且也是发明丝织的国家。早在新石器时代后期,我们的祖先就发明了用麻丝来制作平纹组合的布。商周时期,多彩织花的锦和把绘画刺缀在丝织品上的绣高速发展,各种丝绸染织也很发达,为后来中国成为丝绸大国打下了基础。

欣赏感悟(一) 舞人动物纹锦

走进作品

舞人动物纹锦是战国时期楚国的一件手工织品,纹样横向布置,由按纬向排列的七组不同的三角形图案组成,歌舞人物和龙、凤鸟及其他动物图案穿插在三角形的几何形状中间。

图4-22 舞人动物纹锦 战国

作品赏析

舞人动物纹锦(图4-22)于湖北江陵马山1号墓出土,幅宽50.5厘米,花纹经向长5.5厘米,纬向宽49.1厘米。这是一件三色锦,是经纬起花的平纹重经织物。纹样横向布置,以歌舞人物和龙、凤鸟及其他动物为主题。在构图和色彩上,充分运用了分区配色和阶梯连续相结合的方法,使纹样丰富多彩,溢彩流光,显示出楚国高超的织作水平。这种横贯通幅的提花纹样和织锦左侧一组图案的错综现象,反映出当时的楚国已经有成熟的提花织机和织造技术。

知识链接

蜀锦　成都蜀锦自汉代就已经相当繁荣。史载西汉初年,成都地区的丝织工匠在织帛技艺的基础上发明了织锦。锦,就是用多种彩色丝织成的多彩提花织物。汉代时,成都已有专门的锦官,并建有锦官城,成都也因此而名为锦城,濯锦的河流也被称作锦江。到了唐代,蜀锦业更加兴旺发达,果州(今四川南充)、保宁府(今四川阆中)等地所产的生丝源源不断地涌向成都,用这些地区的生丝制作的蜀锦质纹细腻,层次丰富,色泽瑰丽多彩,花纹精致古雅,尤以团花纹锦、如意纹天华锦等最为珍贵(图4-23、图4-24)。唐玄宗身穿的五彩丝织背心,被视为"异物",安乐公主出嫁时的一条单丝壁罗龙裙"飘似云烟,灿如朝霞"。

云锦　云锦是南京传统提花丝织物的总称,其历史可追溯到宋朝在南京设立的官营织造——锦署,南京云锦以其华贵、多彩灿烂、变换如云霞而得名。云锦在明清时代非常流行,专为宫廷织造,主要用作"御用供品",供宫廷服饰和赏赐用。直至晚清以后才流传至民间。因现代只有南京一地生产,故通常称为"南京云锦"。云锦的传统工艺主要有"妆花"、"织金"和"金宝地"等。妆花锦用色变化丰富,一种织物上的花纹配色多达十余种,最多可达二三十种,图案的布局严谨庄重,简练概括。织金锦的花纹图案全部用金线、银线或金银线并用织成。金宝地锦的花纹图案全部用金丝织满地,再在金地上织出五彩缤纷、金彩辉映的花纹。总的来说,云锦的花纹图案布局严谨庄重,概括性强,用色浓艳,

图4-23
红地四合如意纹天华锦
蜀锦　明

图4-24
联珠团花纹锦　蜀锦
唐

对比性也强,又常以片金勾边,白色相间并以色晕过渡,图案具有浓厚朴质的传统风格,色彩华丽,别具一格。图案的题材很广泛,既有大朵缠枝花卉,又有各种动物(如龙凤、仙鹤、狮子等)和植物(如宝相花、莲花、佛手、石榴、梅、兰、竹、菊等),还有表示吉祥的"八宝"、"暗八仙"、"吉祥"、"寿"字、"卍"字、瑞草以及各种姿态的变换云势(如七巧云、如意云、和合云、叶云、行云、卧云、大小钩云等),栩栩如生,如见真情实景,在纹样中所用的手法更是精妙绝伦,能充分体现宾主呼应,呼之欲出,而且花纹层次分明,花清地白、锦空匀齐。在配色方面,则运用了色晕与调和的技法,使纹样色彩美丽动人。云锦主要用于制作蒙古族、藏族、满族等少数民族的服装和服饰材料以及高级服装,在古代则主要运用于缝制龙袍,装饰宫殿和庙宇以及神袍、祭垫、帷幕等。

宋锦 宋锦属于织锦类工艺品,工艺复杂,品种繁多。主要分匣锦、大锦及小锦三类。大锦是宋锦中具有代表意义的一种,它质地厚重,图案精美,多使用金银线编织。作品美观大气,适合于制作各类书画装饰品。小锦质地柔软而坚固,一般使用天然蚕丝制作而成。用小锦来制作服饰,高贵典雅,尽显身份,在近代非常盛行。而匣锦则更多用于制作一些仿古的作品,如仿古的屏风、名人的书画等。宋锦起源于宋代,发源地在中国苏州,故又称为"苏州宋锦"。宋锦历史悠久,可追溯至隋唐,它是在隋唐织锦的基础上发展起来的。宋高宗为了满足当时宫廷服饰制作及书画装裱的需要,大力推广宋锦,并专门在苏州设立了宋锦织造署。宋锦的制作工艺较为复杂,织造上一般采用"三枚斜纹组织",两经三纬,经线用底经和面经,底经为熟丝,作地纹;面经用本色生丝,作纬线的结接经。宋锦图案一般以几何纹为骨架,内填以花卉、瑞草,或八宝、八仙、八吉祥。在色彩应用方面,多用调和色,一般很少用对比色(图4-25—图4-28)。

图 4-25 橘黄地绿四季花卉纹 宋锦 明

图 4-26 粉红地狮球纹 宋锦

第四章　传承民间工艺美术

图 4-27 湖色地方格朵花纹宋锦　清

图 4-28 白地龟背折枝牡丹纹　宋锦　清

图 4-29 壮族织锦花鸟花树纹被面

图 4-30 壮族双喜锦

壮锦　壮锦约起源于宋代。以棉、麻线作地经、地纬平纹交织,用粗而无黏的真丝作彩纬织入起花,在织物正反面形成对称花纹,并将地组织完全覆盖,增加织物厚度。其色彩对比强烈,纹样多为菱形几何图案,结构严谨而富于变化,具有浓艳粗犷的艺术风格。用于制做衣裙、巾被、背包、台布等。主要产地分布于广西靖西、忻城、宾阳等县(图4-29、图4-30)。

欣赏感悟（二） 双狮戏球·鹤鹿同春

走进作品

"双狮戏球·鹤鹿同春"（图4-31）是清代一幅被面的图案。画面以狮子滚绣球为主花型，传达出吉庆祥和的气氛。配饰为鹿鹤同春，谐音"六合同春"。古时称天、地与四方为六合，象征天地万物长春，人间福禄长久。

作品赏析

此被面图案动物造型优美，在形象刻画上，突破了自然形象的束缚，大胆夸张，用蓝印花布纹样点线的造型手法表现动物特征。画面既有严密朴实的组织结构，又有宁静祥和的生活气息。

"双狮戏球·鹤鹿同春"布料为蓝印花布，是采用将两块术板雕出同形镂空花纹，再将布帛紧夹其中入染的夹缬工艺。这种工艺早在南北朝末期就有应用，到了唐代则已广为流行，到了宋代，朝廷指定复色夹缬为宫室专用，二度禁令民间流通，夹缬被迫趋向单色，进入元明后，工艺相对简单的油纸镂花印染风行中原，夹缬终于湮灭于典籍，一般认为已经绝迹，但它并没有完全根绝，而是又回到民间并顽强地生存下来。

图4-31 双狮戏球·鹤鹿同春 清

知识链接

夹缬作为我国最古老的一种印染艺术，始于秦汉时期，盛行于唐宋，隋炀帝曾令工匠们印染五彩夹缬花罗裙赏赐给宫女和百官妻女。唐朝时期，夹缬色彩斑斓，极为盛行，官兵的军服用"夹缬"来做标识，唐代诗人们也留下"成都新夹缬，梁汉碎胭脂"、"醉缬抛红网，单罗挂绿蒙"的诗句，夹缬艺术到了唐代非常盛行，敦煌莫高窟彩塑菩萨身上穿的多是夹缬织物，《唐语林》引《因语录》云："玄宗时柳婕妤有才学，上甚重之。婕妤妹适赵氏，性巧慧，因使工镂板为杂花之象而为夹缬。因婕妤生日献王皇后一匹，上见而赏之，因敕宫中依样制之。当时甚秘，后渐出，遍于天下。"此语虽不足全信，但也说明早期夹缬工艺是扎根于民间并传到宫廷的。

第四章 传承民间工艺美术

图 4-32　花树鸳鸯纹夹缬褥面局部图　唐

图 4-33　百子图夹缬

图 4-34　贵州蜡染

夹缬是用雕成对称的花版将织物夹在中间进行染色，属于我们今天所称防染印花中的一种。夹缬虽在辽宋时期十分兴盛，但到明清越来越少见，近代基本绝迹。直到20世纪80年代，人们才意外地在浙江南部温州地区找到了民间流存的夹缬作品。经过传统艺术学者们和爱好者们的大量工作，浙南夹缬的工艺、分布及传承情况基本被弄清。2005年，浙南夹缬被列入浙江省非物质文化遗产保护名录。图4-33的百子图夹缬为浙南民间用于被面上的图案。

蜡染　古称蜡缬，与绞缬（扎染）、夹缬（镂空印花）并称为中国古代三大印花技艺。中国的染织工艺早在西周时期（公元前11世纪—公元前771年）已得到较大的发展。根据《礼记》等文献记载，丝、染色当时都设有专官主管，楚国还设有主持生产靛青的"蓝尹"工官，足见当时的丝织、染色工艺已颇具规模。蜡染古时候称为蜡缬，是用蜡把

花纹点绘在麻、丝、棉、毛等织物上,然后放入染料缸中浸染,有蜡的地方染不上颜色,除去蜡即现出美丽的花纹。这是我国古老的防染工艺,历史已很悠久。

蜡染在布依、苗、瑶、仡佬等族中仍甚流行,他们的衣裙、被毯、包单等多喜用蜡染作装饰。主要方法是用蜡刀蘸蜡液,在白布上描绘几何图案或花、鸟、虫、鱼等纹样,然后浸入靛缸(以蓝色为主),用水煮脱蜡即现花纹。结构严谨,线条流畅,装饰趣味很强,具有鲜明的民族风格。到南北朝时期,在我国西南少数民族聚居的地区,蜡缬工艺已流传甚广,并且在技艺上也已达到了相当精致的境界(图4-34)。

第四节 漆 艺

漆是人类掌握的少数几种天然涂料之一。用漆涂在各种器物的表面上所制成的日常器具及工艺品、美术品等,一般称为"漆器"。在竹木器物表面涂漆使之美观而坚固耐用的工艺,成为髹漆。我国是最早使用漆的国家,漆器是我国传统的手工工艺,其外表美观,轻巧牢固,耐腐蚀,防水浸,工艺精湛,集工艺性与实用性为一体,是我国劳动人民智慧的结晶。中国古代漆器的高峰出现在战国至三国时期,而汉是其中的鼎盛期,许多国宝级文物均出现在这一时期。漆器在唐宋继续发展,至明清时已出现一批著名的漆器工匠。在长期实践的基础上,第一部论述漆器工艺的专著《髹漆录》也于明末问世。

欣赏感悟(一) 鸳鸯形漆盒

走进作品

鸳鸯形漆盒(图4-35),木胎,通体成鸳鸯形状,头较长,无冠,短尾,体宽。颈有圆柱榫,连头插入器身,因此头可以转动。背附长方形盖,可开合。盖上浮雕龙纹。全身髹黑漆,以朱、金两色描绘鸳鸯的外部器官和羽毛,两翅由圆点组成齿纹。鸳鸯腹部绘图画两幅,腹部左侧朱绘撞钟击磬图像,右侧绘击鼓舞蹈图像。

作品赏析

鸳鸯形漆盒于1978年在湖北随州曾侯

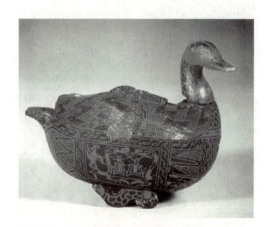

图4-35 鸳鸯形漆盒 日用器 战国

乙墓出土，该器造型生动，姿态逼真，是典型的楚文化工艺佳品。据了解，我们现在用曾侯乙编钟进行演奏，就是受此盒撞钟击磬图的启发而用木棒撞击下层大钟的。战国时期的漆器已成为当时生活用具重要的组成部分，并在一定程度上取代了青铜器和陶器制品。

知识链接

漆器的制作过程分成型和装饰两部分。成型，就是制胎，可分为木胎成型、夹纻成型、皮胎成型、竹胎成型等。木胎成型即用木料作器成型；夹纻胎则先用木料、泥土做成模具，然后逐层用漆灰裱上麻布，干燥后除去模具，表面磨光、髹漆、彩绘。装饰，指在成型的器物上加以绘饰。战国时期的漆器绘饰，有彩绘、镶嵌、针刻、金银铜扣、金银

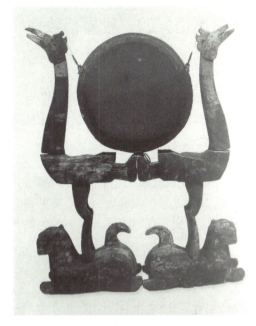

图4-36　漆绘虎座凤鸟架悬鼓　乐器　战国

彩绘等，手法灵活，千姿百态。彩绘，即用毛笔描漆绘画，多是采用线条画和平涂画相结合的方法，描绘现实生活中的歌舞、狩猎、访友、迎送等场面，或者是驰骋想象，表现神话传说中的神怪龙蛇等形象（图4-36）。镶嵌，即在器物表面镶嵌云母片、蚌壳等。针刻，是在髹好漆面上用针或其他尖利工具刻出细如发丝的花纹线条。金银铜扣，是把金、银、铜制的扣器套在器物的口沿或底圈，起装饰兼加固的作用。金银彩绘，指描金描银等，有时还有贴金（图4-37）。

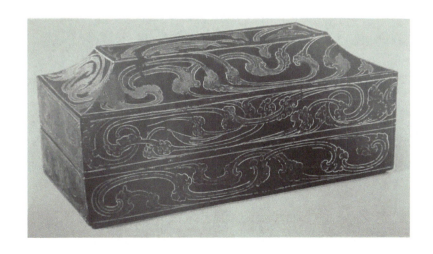

图4-37
粉彩双层长方形漆奁盒　西汉

欣赏感悟（二） 剔犀梳妆盒

走进作品

剔犀梳妆盒（图 4-38）为南宋晚期时的作品，盒为圆形，红漆，盖面剔雕一枝桂花，下刻锦文；盒沿雕刻回纹；盒底黑漆，朱漆篆书"墨林秘玩"印。

作品赏析

剔犀梳妆盒藏于北京故宫博物院，口径 8.7 厘米，高 3 厘米。剔犀工艺是宋代开始出现的，其特点是在器物表面逐层施两种以上颜色的厚漆，然后在漆面上用刀剔刻花纹图案，刀口处便呈现出不同于漆面颜色的花纹。

知识链接

宋代的制漆业十分发达，制成品以日常生活用具如盘、碗、盒、奁为主。宋代漆器主要产地有定州、襄阳、江宁（今江苏南京）、杭州、温州等，其中以温州漆器最为驰名。出土的宋代漆器中，漆奁较多。奁为古代女子盛放梳篦、脂粉的梳妆盒。多制成组合式漆盒，由子母漆盒构成，即大盒套小盒，为了能盛放特定形状的铜镜，构思奇巧，制作精美。漆奁的外观有的是莲花形，有的是葵瓣形。由于所放器物大小不一，形态各异，因而在设计制作上要求很高。图 4-39 的"菱花形漆奁"木胎黑漆，外观呈菱形，结构为盒中套盒式的多层组合，为南宋漆器中的精品。

拓展活动

1. 中国民间美术的特点有哪些？
2. 你的家乡有哪些民间美术？请详细讲讲。

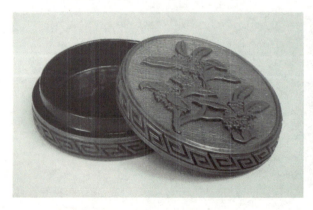

图 4-38 剔犀梳妆盒 南宋

图 4-39 菱花形漆奁 南宋

第五章 探寻无限的建筑空间

当我们看一座建筑或置身于一幢建筑之中时,我们在感受建筑本身的高矮宽窄、明暗大小等带给我们不同的心理感受的同时,往往不可避免地看到和感受到建筑之内和之外的一切,读到许多由时间线索穿梭的人物和故事,也就是我们通过建筑读出了一个立体的文化史。

第一节 中国建筑

中国是个土地辽阔、多民族、具有悠久历史文化的国家,中国建筑有7000年以上有实物可考的历史,3000年前已形成以木构架为结构、以院落式为基本布局的独特建构方式,成为世界建筑艺术史上重要的组成部分。中国建筑学泰斗梁思成先生曾说:"中华民族的文化是最古老、最长寿的。我们的建筑同样也是最古老、最长寿的体系。"

中国木构架建筑在原始社会末期已经萌芽,从奴隶社会到封建社会初期,各族劳动人民通过不断努力,累积了丰富的经验,使中国建筑逐步成为一个独特的建筑体系。在漫长的封建社会里,从个体建筑、建筑组群到城市规划,劳动人民创造了很多优秀的作品。这些作品反映了中国建筑在技术上和艺术上的成就,是中国文明也是人类建筑宝库中的一份珍贵的遗产。

欣赏感悟（一） 北京故宫

图5-1 北京故宫

图5-2 北京故宫高高的红墙

走进作品

北京故宫（图5-1），又称紫禁城，是明清两代的皇宫，为中国现存最大、最完整的古建筑群，也是中国唯一保存至今的国家级皇宫。

故宫占地72万多平方米，东西宽753米，南北长961米。全部建筑由大小数十座院落组成，总建筑面积16万平方米，共有宫室9000多间。这些宫室沿着一条南北向中轴线布置，并向两旁展开，南北取直，左右对称。这条中轴线不仅贯穿了紫禁城，而且南达永定门，北到鼓楼、钟楼，贯穿了整个城市，气魄宏伟，规划严整，极为壮观。

故宫周围有高约10米、长约3.5千米的紫红色宫墙（图5-2）。四面宫墙都建有高大的城门，南为午门，即故宫正门，北为神武门，东为东华门，西为西华门。城墙四隅各矗立着一座风格独特、造型绮丽的角楼。宫墙外围环绕着一条宽52米的护城河，使北京故宫成为一座壁垒森严的城堡。

作品赏析

紫禁城是封建帝王执政和生活之地，具有多方面的功能。第一是办理政务，第二是生活起居，第三是供皇帝及家族进行宗教、祭祀活动与作为读书习武的场所。进入太和门以后即进入前朝部分。故宫三大殿组成了前朝的中心，无论在整体规划与使用功能上都处于整座宫城最重要的位置，是北京中轴线上的主要建筑，也是紫禁城中最高大的建筑。后寝部分有处于中轴线上的乾清、交泰、坤宁三座宫，它们是皇帝、皇后生活起居和处理日常公务及举行内朝小

第五章　探寻无限的建筑空间

礼仪的场所。三宫的两边有供太后、太妃居住的西六宫；有供皇妃居住的东六宫和供皇太子居住的东西六所；有供宗教与祭祀用的一些殿堂；供皇帝休息、游乐的御花园以及大量的服务性建筑也散布在后寝区里。所有这些前朝、后寝两部分的各种建筑都按照它们不同的功能和性质分别组成一个又一个院落，前后左右并列在一起，相互之间既有分隔，又有甬道相连，组成规模庞大的皇宫建筑群。

图 5-3　故宫太和殿

正阳门是这一空间序列的起点，重檐歇山三滴水之楼阁，灰筒瓦绿琉璃剪边顶，气质素朴庄重。天安门到端门之间，是尺度大大缩小了的方形院落，经历了天安门前广场上的开朗后，来到这里顿感到收敛和束缚。端门和午门之间，有长长的石板御道，两边矮小的廊庑，似乎在重复着前面的旋律，而从这平缓单调的小建筑中间穿过，宫城的正门午门耸立在面前，突兀、高大，环抱出一片广场，令人惊愕。午门保持着对汉阙的记忆，是中轴线上的第二个高潮。过了午门，对面便是太和门，迈过太和门，眼前顿时开阔，一个空旷的方形大广场，面积达 2.5 万平方米，太和殿如同磐石般巍然稳坐其上，气宇轩昂，赫然雄视。至此，中轴线的节奏达到了顶峰，所有最

图 5-4　故宫御花园

高等级的建筑语言都浓墨重彩地汇聚在太和殿（图 5-3），以全力表现主体建筑的庄重与华丽。中和殿，皇帝临朝歇脚的地方，是建筑群的一个缓冲。保和殿以仅次于太和殿的等级，掀起高潮过后的第一个余波，为从大明门开始就不断渲染的戏剧性空间画上了句号。

前朝三大殿，太和殿是高潮段的最高峰，造型庄重稳定，是"礼"的体现，强调君臣尊卑的秩序。总体又有着平和、宁静的气氛，寓含着"乐"的精神，强调社会的统一协同。整体的壮阔和隆重，彰显出帝国的气概。御花园（图 5-4）是皇宫内的花园，也位于中轴线上，这个园林的出现为大气磅礴的紫禁城增加了一些活泼的元素。

知识链接

中国传统建筑是中国传统礼制的一种表现与象征,历代统治者为了建立森严的等级观念,运用各种制度对建筑的形制加以规范与要求,等级制在建筑上通过房屋的宽度、深度,屋顶的形式(庑殿、歇山、悬山、硬山分别表示房屋由高级到低级的不同等级)、装饰的不同样式等表现出来,这一点在紫禁城中表现得尤为突出。

庑殿顶:屋面四坡五脊,前后两坡相交形成横向正脊,左右两坡与前后坡相交,形成自正脊两端斜向延伸到四个屋角的四条垂脊。屋檐向上微翘,四面坡略有凹形弧度,又名四阿顶。唐代以前,正脊短小,四面坡深,明代以后正脊加长。

硬山顶:屋面以中间横向正脊为界分前后两面坡,左右两面山墙或与屋面平齐,或高出屋面,高出的山墙称风火山墙,其主要作用是防止火灾发生时,火势顺房蔓延,然而从外形看也颇具风格。

悬山顶:屋面两坡五脊,一条正脊,四条垂脊。

歇山顶:屋面是悬山顶与庑殿顶的组合,上三分之二为悬山顶,下三分之一是庑殿顶,因而形成四坡九脊的造型。九脊分别是一条正脊,上部四条垂脊,四角与垂脊间有四条戗脊。

欣赏感悟(二) 苏州拙政园

走进作品

苏州拙政园(图5-5)始建于明正德初年(16世纪初),距今已有500多年历史,是江南古典园林的代表作品,位于古城苏州东北隅,是苏州现存最大的古典园林,占地78亩

图5-5
苏州拙政园

(约合5.2万平方米),被誉为"中国园林之母"。1961年被国务院列为全国第一批重点文物保护单位,与同时公布的北京颐和园、承德避暑山庄、苏州留园一起被誉为中国四大名园。1991年被国家计委、旅游局、建设部列为国家级特殊游览参观点。1997年被联合国教科文组织批准列入世界遗产名录。园内住宅是典型的苏州民居,现布置为园林博物馆展厅。

作品赏析

拙政园以水为中心,山水萦绕,厅榭精美,花木繁茂,充满诗情画意,具有浓郁的江南水乡特色。花园分为东、中、西三部分,园南为住宅区,体现了典型的江南民居多进格局(图5-6)。园南还建有苏州园林博物馆,这是国内唯一的园林专题博物馆。

东园:东园的面积约31亩,其布局大致以明朝王心一所设计的"归园田居"为主,以平冈远山、松林草坪、竹坞曲水为主,配以山池亭榭,保持疏朗明快的风格。入园口设在南端,经门廊、前院,过兰雪堂,即进入园内。

西园:西园面积约为12.5亩,其水面迂回,布局紧凑,依山傍水建以亭阁。该园以池水为中心,有曲折水面和中区大池相接。

中园:中园为全园精华之所在,虽历经变迁,与早期拙政园有较大变化和差异,但园林以水为主,池中堆山,环池布置堂、榭、亭、轩,基本上延续了明代的格局。从清代咸丰年间《拙政园图》、同治年间《拙政园图》和光绪年间《八旗奉直会馆图》中可以看到,山水之南的海棠春坞、听雨轩、玲珑馆、枇杷园、香洲(图5-7)、小沧浪、听松风处、小飞虹(图5-8)、玉兰堂等庭院景观与诸景现状毫无二致。因而拙政园中部风貌的形成,应在晚清咸丰至光绪年间。

图5-6 拙政园平面图

图5-7 拙政园香洲

图 5-8
拙政园小飞虹

史籍上记载,王献臣曾委托书画家文徵明做最早的设计,并存文氏之《拙政园图》、《拙政园记》和《拙政园咏》传世,比较完整地勾画出园林的面貌和风格。根据文徵明在《王氏拙政园记》中的描述,一开始建造此园时,他就发觉这块地不太适合多盖建筑,因地质松软,积水弥漫,而且湿气很重。因此文徵明以水为主体,辅以植栽,因地制宜设计出了各个景点,并将诗画中的隐喻套进视觉层次中。园中至今仍留有许多文徵明的对联与诗,其中以"梧竹幽居亭"中的"爽借清风明借月,动观流水静观山"最能带出此园的意境。此外,园中所栽种的紫藤相传是文徵明亲手种植。由此可看出文徵明相当喜爱植物,有学者分析在 31 个景点中,超过一半的景点都与植物和植物本身的意蕴有关。

400 多年来,拙政园屡换园主,曾一分为三,园名各异,或为私园,或为官府,或散为民居,直到 20 世纪 50 年代,才完璧合一,恢复初名"拙政园"。现存之园林已不尽当年之风采。

知识链接

拙政园的不同历史阶段,园林布局有着一定区别,特别是造园初期的拙政园与今日的现状有很多不同之处。正是在不断的发展变化更替中,拙政园逐步形成了独具个性的特点。其主要特点如下:

(1) 因地制宜,以水见长。

拙政园利用园地多积水的优势,疏浚为池,望若湖泊,形成晃漾渺弥的个性和特色。拙政园总体布局特点是东疏西密,曲水环绕,水面面积约占全园面积的三分之一,特别是中部,水的面积几乎占全园的五分之三。

（2）疏朗典雅，天然野趣。

早期拙政园，林木葱郁，水色迷茫，景色自然。园林中的建筑十分稀疏，仅"堂一、楼一、为亭六"而已，建筑数量很少，大大低于今日园林中的建筑密度。竹篱、茅亭、草堂与自然山水融为一体，简朴素雅，一派自然风光。池中有两座岛屿，山顶池畔仅点缀几座亭榭小筑，景区显得疏朗、雅致、天然。

（3）庭院错落，曲折变化。

拙政园的园林建筑早期多为单体，到晚清时期发生了很大变化。首先表现在厅堂亭榭、游廊画舫等园林建筑明显增加。其次是建筑趋向群体组合，庭院空间变幻曲折。如小沧浪，从文徵明《拙政园图》中可以看出，仅为水边小亭一座。而现在由小飞虹、得真亭、志清意远、小沧浪、听松风处等轩亭廊桥依水围合而成，独具特色。

（4）园林景观，花木为胜。

拙政园向以"林木绝胜"著称，数百年来一脉相承，沿袭不衰。早期王氏拙政园三十一景中，三分之二景观取自植物题材。每至春日，山茶如火，玉兰如雪。夏日荷花盛开，清香四溢。秋日之木芙蓉，如锦帐重叠。冬日老梅偃仰屈曲，独傲冰霜。至今，拙政园仍然保持了以植物景观取胜的传统，荷花、山茶、杜鹃为其著名的三大特色花卉。

欣赏感悟（三）　徽州民居

走进作品

徽州古称新安，范围是以黄山为中心的安徽南部地区，总面积为 9807 平方千米，区内是"八山半水半分田，一分道路和庄园"。自从北宋徽宗以帝号改新安为徽州后，这个名字一直沿用至今。古徽州下设黟县、歙县、休宁、祁门、绩溪、婺源（今属江西）六县。徽州民居（图5-9），指徽州地区的具有徽州传统风格的民居，也称徽派民居，是实用性与艺术性的完美统一。从美学的角度来分析，它不仅具有群体的律动美、单体的构成美，还充分体现了时空模糊美的美学特征。如果说苏州园林以"造景寄情"独具匠心，北京四合院以"移景寓情"颇见方寸中，那么徽州民居的借景抒情、融于自然的格局，则允分体现出返璞归真、寄托山水的美学追求。

徽州人在几百年的风风雨雨中，面对动荡不安的历史风云变幻，面对战乱的硝烟烽火，面对自然与人

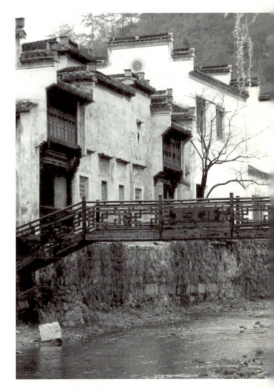

图5-9　徽州民居

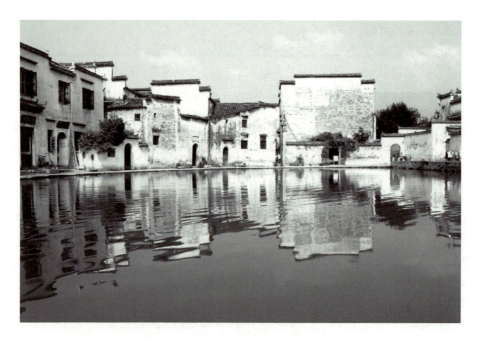

图 5-10
徽州宏村

为的破坏(破坏最甚是太平天国后期和"文革"两个时期),用生命与鲜血,为后世保留了宝贵的民居艺术宝库。改革开放以来,保护历史文化遗产已成为从中央到地方各级政府部门的一项神圣职责。西递、宏村(图5-10)古村落,被申报为世界文化遗产保护单位,歙县、婺源、黟县等地的古村落被保护并开发成旅游胜地。

作品赏析

徽州民居的艺术风格以淡雅、朴实、秀丽著称。在外观色调上以灰、白、黑为主,不用重彩浓色,并且尽可能保持材料的自然质感。屋顶采用坡屋面,墙顶以小青瓦铺成鱼鳞状,朴素大方。墙面均粉白灰,沿滴水头处墙面用浓淡墨线绘出两条粗细砖纹墨线,同时在墙体转角处绘收头花纹,远望徽州村落青瓦白墙的房屋,在山水之间及绿树丛中显得特别古朴文雅。马头墙和屋顶相互穿插、交相辉映,赋予村落浓郁的乡土特色。在功能上,由于徽州民居内部均是木结构组合而成,加上房屋间距小,这就不得不考虑防火问题,马头墙在防止火灾蔓延上起着很重要的作用(图5-11)。

民居平面虽方整但不呆板,虽紧凑但不局促,虽格局统一但仍多变化,天井起了相当关键的作用。天井小而狭长,呈长方形。它是平面里最积极、最活跃的构成因素。天井的主要作用是:它使封闭的空间具有采光、通风等功能;它是一个起联系、导向作用的枢纽空间;它是由大门进入宅内的过渡;它是通向建筑两侧小巷、杂院、庭院的地带。天井上缘由屋顶四向的屋檐和墙壁组合构成,然而,天井虽由屋檐框定,但它不是连续的封闭的围合,天井四周屋檐标高不一,也使天井的空间丰富了很多。由于徽州地区少雪多雨,

第五章　探寻无限的建筑空间

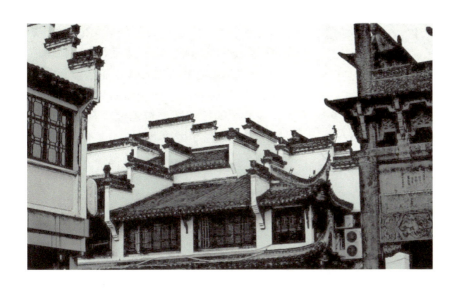

图 5-11
徽州民居马头墙

屋顶出檐较长,使天井变小,光线变暗。每当降雨时节,四周的坡屋顶雨水皆顺檐流入天井,形成"四水归堂"之势,以符合徽商"肥水不外流"、"老天降福"、"财源滚滚来"等心愿。天井一般设有排水通道,开敞的井口底下地面潮湿,以青麻石铺地。天井使民居在炎热的夏天增加了几分清凉,同时它在防火方面也有很重要的功能。天井延伸了堂屋的空间。堂屋在住宅中占最重要的位置,它供全家聚集活动,祭祀、迎宾、红白喜事都在这里举行。天井使半开敞的堂屋扩大了活动的视角范围,使室内外空间互相渗透,丰富了内外空间的层次,形成了天、地、人三者合一的思想。

知识链接

徽州民居是朴素简洁的,但一般都比较讲究装饰,配置各种精美的雕刻,形成一种清丽高雅的艺术格调。在装饰手法上,徽州的砖雕、木雕、石雕在建筑中得到绝妙的发展,到处可见这种精美的佳作。特别是对主入口的门楼、门墙、门罩做了重点装饰,飞檐叠瓦、斗缄重重。既打破了水平墙面的单调感,又增加了大门的气势。门口大部分用青砖雕(图 5-12),雕工非常讲究,形象别致醒目,比例尺度适当。雕文大多为戏文故事、民间传说,也有花鸟虫鱼以及各种几何图案等。住宅室内大多为木雕(图 5-13),这种雕刻的重

图 5-12　徽州砖雕门楼

图 5-13　徽州木雕

点部位是院内的、面向天井的栏杆、靠凳、屏风、挂落、檐口、梁等。由于木质细韧,比较易于加工,线条更流畅、丰满,华丽而细腻。在石雕方面,用于民居厅堂的台阶石雕水平一般,而许多民居的柱础则比较考究。石雕艺术水平特别高的常见于民居群中的一些牌坊、祠堂和亭台等。这些精美的雕刻,造型生动,题材丰富,极具艺术感染力,体现了徽州民居既庄重素雅又活泼多姿的风格。

拓展训练

1. 北京故宫的整体布局是怎样的?
2. 拙政园的造园特点有哪些?
3. 为什么说拙政园是以植物为题材的园林?
4. 简述徽州民居与北京四合院的异同。

第二节　外国建筑

西方建筑的历史以一系列新的建筑问题解决方案的方法为特点。从文明始初到古希腊文化,这段时期的建筑方法也从最原始的单面斜坡屋顶配以简支桁架发展到了以竖柱或圆柱支撑水平梁或过梁。希腊建筑将众多结构性和装饰性元素形式化为三种经典样式:爱奥尼式、多立克式和科林斯式。此后的建筑在或多或少的程度上都受到这三种样式的影响。罗马人充分利用了拱、拱顶和穹顶并扩大了承重石墙的使用范围。中世纪后期,尖拱、肋和扶垛体系逐渐出现,到此时,所有砖石建筑的问题才得以解决。因此,在工业革命前,建筑领域除了装饰发展变化外少有创新。直到19世纪铸铁和钢结构建筑物出现后,才迎来新建筑时代的黎明,更高、更宽阔、更轻的建筑成为可能。随着20世纪科技的发展,新建筑方法如悬臂得到广泛的应用。21世纪之交,电脑进一步增强了建筑师的才能,助其创造出新的建筑形式。

第五章 探寻无限的建筑空间

欣赏感悟(一) 埃及金字塔

走进作品

埃及是世界上历史最悠久的文明古国之一。金字塔(图5-14)是古埃及文明的代表,是埃及国家的象征,是埃及人民的骄傲。金字塔是一种方底尖顶的石砌建筑物,是古代埃及埋葬国王、王后或王室其他成员的陵墓。

埃及的金字塔数量众多,分布广泛,最集中的区域当属开罗西南、尼罗河以西的古城孟菲斯一带,其最著名的莫过于埃及首都开罗西南约10千米的吉萨高地上的3座金字塔,它们被称为吉萨

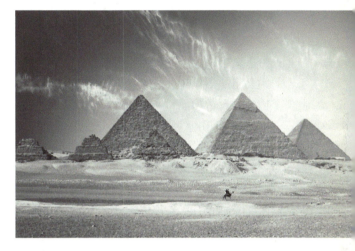

图5-14 沙漠中的金字塔

金字塔,其中以古埃及第四王朝法老胡夫的金字塔为最大,在1889年巴黎埃菲尔铁塔落成前的4000多年的漫长岁月中,胡夫大金字塔一直是世界上最高的建筑物。

迄今为止,埃及共发现大大小小的金字塔约110座,其中大多数建于古埃及第三到第六王朝时期,在公元前2700年至公元前2500年之间。

作品赏析

金字塔规模宏伟,结构精密,从外部看,它呈现出高大的角锥体外形,每个侧面是三角形,而底座则为四方结构。以胡夫金字塔为例,胡夫金字塔高146.5米,四边各长230.37米,中心采用黄色石灰石块,塔身由230万块石块砌成,平均每块约重2.5吨。石块全部经过细工磨平,石块之间没有使用灰泥之类的粘连物,完全靠石块本身的重量紧紧压在一起。历经2700多年,胡夫金字塔依然十分牢固,其外形并没有发生明显的倾斜,棱角的线条仍然清晰可见。值得一提的是,最初在金字塔的周边还配套建有相当规模的建筑群,如神

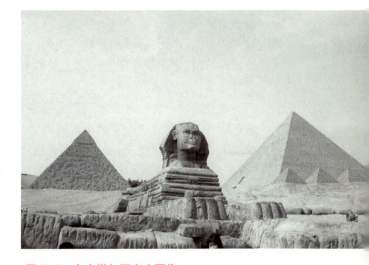

图5-15 金字塔与狮身人面像

庙、宫殿等,因年代久远,如今只剩下高耸的金字塔与狮身人面像了(图5-15)。

金字塔的内部结构十分复杂,以胡夫金字塔为例,最初的入口位于塔身北面离地面约18米的地方,但这一入口一直未启用,并处于封闭状态,于是后来在原入口的左下方距地面约13米处,开辟了另一入口进入塔内。入口处以4块巨大的石板构成人字形拱门,以均匀分散金字塔顶部100多米高的石块所形成的巨大压力,这类结构技术的运用表现出古埃及人高超的工程建造技术。通过拱门,一条长约100米的下坡甬道从入口处往下,穿过金字塔内部的石造物,深入塔底,通向未完工而废弃的地下墓室。地下墓室为石制结构,呈长方形,高约3米,在金字塔正中间地下约30米深处。在下降的甬道中,距入口处约20米的地方,另外开辟出了一条向上的甬道,在这条甬道的不远处又分成两条岔道,一条向西,水平通向一间人字形天花板的墓室,即所谓的"王后墓室"(高约6米,距地面约15米),另一条通往向上的走廊(长8.4米,宽1.8米,高3.1米),走廊的尽头就是胡夫的墓室(高5.8米,宽5.2米,距地面约40米),整个墓室全部用花岗岩衬里做成屋顶。墓室上方有5个隔间,层叠在一起,用大块的花岗岩石板隔开,每层的高度仅1米,最上面一层的顶部呈三角形,古埃及人通过这种独一无二的结构来缓解墓室顶板所承受的来自石块的压力。

知识链接

据古希腊历史学家希罗多德的估算,修建胡夫金字塔一共用了30年时间,每年用工10万人。金字塔一方面体现了古埃及人民的智慧与创造力,另一方面也成为法老专制统治的见证。

(1)类型鉴赏——古代法老的超级陵墓。

陵墓是古代帝王死后的葬身之所,各种类型的陵墓建筑展示出当时的社会经济状况。由于金字塔产生于古埃及的强盛时期,因此修建得庄严肃穆,显示出宏伟的气势,整体上给人以紧张、严肃、静穆的感觉。规模巨大的金字塔配上周围的神殿建筑,形成了庞大的陵墓建筑群,它象征着法老的无上权威和御控寰宇的霸气,而这巨大的规模也表达了法老对于永恒的追求。

(2)文化鉴赏——法老灵魂的登天通道。

金字塔在古埃及文化中有着丰富的内涵。古埃及人十分崇拜猎户座,他们认为那是死去的法老在天堂的居所,而金字塔则是法老的肉体在人间的居所。他们相信,当法老死后,他的灵魂将会借助金字塔到达猎户座,因此金字塔内设计了众多复杂的甬道,这些甬道便是法老灵魂最重要的登天通道。同时,由于古代埃及太阳神的标志是太阳光芒,金字塔规整鲜明的角锥体形象便象征着刺向青天的太阳光芒,使得金字塔的外形中又蕴含了对太阳神的崇拜。

(3)结构鉴赏——坚实绝妙的建筑奇迹。

从建筑结构看,金字塔采用大块的石料建造,其单一的四面体斜线、宽大的平面、方形的台基和锐角的顶尖,给人以平稳踏实、坚不可摧且高不可攀的感觉,呈现出一种平

稳、宽厚、踏实的美感，足以让人赞叹；从建筑体量看，金字塔呈现出的高大体量，给人以无比的雄壮感、神圣感和永恒感；就建筑的形式来说，金字塔采用四方锥体的主体建筑形式，以中轴对称为形式法则，方形的底座、角锥体的外形给人以稳定感，塔身四面为等腰三角形，线条结构高度简化，给人以光洁、平衡的美感。

（4）环境鉴赏——梦幻迷离的沙漠奇葩。

金字塔的周边是一望无际的撒哈拉沙漠，金字塔屹立在千里沙漠中，灰白色石块与黄色沙漠组合在一起，黄白相间，显示出和谐的壮美；金字塔高耸在几乎终年无雨的万里晴空之下，直刺云天，显示出壮阔的力度。可以想象沙漠中的奇特景观与金字塔高大、雄伟的外在形象结合，形成了一幅独具特色的沙漠奇观：灰白色的金字塔静静矗立在漫漫的大沙漠中，土红色的驼队慢悠悠地随着驼铃的节拍而到来，将凄凉荒芜的景色点缀得优美而富有生命力，构成一幅美妙的图画，成为大沙漠中不可缺少的一道风景线（图5-16）。

图5-16　埃及金字塔

欣赏感悟（二）　包豪斯校舍

走进作品

1925年，格罗皮乌斯设计了著名的包豪斯校舍建筑。校舍是一个综合性建筑群，其中包括教学空间——教室、工作室、工场、办公室、28个房间的宿舍、食堂、剧院（礼堂）、体育馆等，并且还包括一个屋顶花园，图5-17为校舍的工场部分，全部使用玻璃幕墙结构（图5-18）。设计者采用了非常单纯的形式和现代化的材料及加工方法，以高度强调功能的原则来从事设计，没有任何装饰，每个功能部分之间以天桥联系，体现了现代主义设计在当时的最高成就。

作者简介

格罗皮乌斯（1883—1969）出生于柏林，青

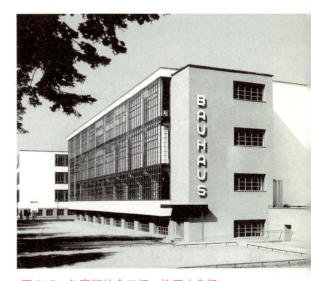

图5-17　包豪斯校舍工场　格罗皮乌斯

图 5-18 包豪斯的玻璃幕墙建筑结构

年时期在柏林和慕尼黑高等学校学习建筑,第一次世界大战刚结束,格罗皮乌斯担任包豪斯校长后,按照自己的观点实行了一套新的教学方法。第二次世界大战前,由于受到纳粹的迫害,格罗皮乌斯离开了包豪斯,在柏林从事建筑设计和研究工作,特别注意居住建筑、城市建设和建筑工业化问题。他区别于同代人的是,以极其认真的态度致力于美术和工业化社会之间的调和。格罗皮乌斯力图探索艺术与技术的新统一,并要求设计师"向死的机械产品注入灵魂"。从20世纪30年代起,格罗皮乌斯已经成为世界上著名的建筑师之一、公认的新建筑运动的奠基者和领导人之一,在推动现代建筑发展方面起了非常积极的作用,是现代建筑史上一位十分重要的革新家。

作品赏析

包豪斯校舍本身在建筑史上具有重要地位,是现代建筑的杰作。它在功能处理上有分有合,关系明确,方便而实用;在构图上采用了灵活的不规则布局,建筑体形纵横错落,变化丰富;立面造型充分体现了新材料和新结构的特点,法古斯工厂的工业建筑风格被应用到了民用建筑之上,完全打破了古典主义的建筑设计传统,获得了简洁和清新的效果。建筑高低错落,采用的是非对称结构。建筑立面的字体采用了无衬线体,在当时的欧洲是很先进的字体设计(图 5-19)。

图 5-19 包豪斯建筑立面的字体

图 5-20 包豪斯建筑内部

这个建筑本身在结构上是一个试验品,总体结构是加固钢筋混凝土,地板部分是以预制板铺设在架空的钢筋网上的。建筑内部的设计,包括室内设计、家居设计、用品设计等,也都体现出建筑本身同样的设计原则(图5-20)。整个建筑成为20世纪20年代的现代主义设计最佳杰作。

知识链接

包豪斯是德国魏玛市"公立包豪斯学校"的简称,后改称"设计学院"。它的成立标志着现代设计的诞生,对世界现代设计的发展产生了深远的影响,包豪斯也是世界上第一所完全为发展现代设计教育而建立的学院。

包豪斯的创始人格罗皮乌斯关注的并不只局限于建筑,他的视野面向所有美术的各个领域。文艺复兴时期的艺术家,无论达·芬奇或米开朗基罗,都是全能的造型艺术家,集画家、雕刻家甚至是设计师于一身,而不同于现代社会中分工具体化了的美术家,包豪斯对建筑师们的要求,也就是希望他们是这样的"全能造型艺术家"。包豪斯的理想,就是要把美术家从游离于社会的状态中拯救出来。因此,在包豪斯的教学中谋求所有造型艺术间的交流,它把建筑、设计、手工艺、绘画、雕刻等一切都纳入了包豪斯的教育之中,包豪斯是一所综合性的设计学院,其设计课程包括新产品设计、平面设计、展览设计、舞台设计、家具设计、室内设计和建筑设计等,甚至连话剧、音乐等专业都在包豪斯中设置。

包豪斯提倡客观地对待现实世界,在创作中强调以认识活动为主,并且猛烈批判复古主义。它认为现代建筑犹如现代生活,包罗万象,应该把各种不同的技艺吸收进来,成为一门综合性艺术。它强调建筑师、艺术家、画家必须面向工艺。为此,学院教育必须把车间操作同设计理论教学结合起来。学生只有通过手眼并用、劳作训练和智力训练并进,才能获得高超的设计才干。

包豪斯对于现代工业设计的贡献是巨大的,特别是它的设计教育有着深远的影响,其教学方式成了世界许多学校艺术教育的基础,它培养出的杰出建筑师和设计师把现代建筑与设计推向了新的高度(图5-21)。包豪斯的影响不在于它的实际成就,而在于它的精神。包豪斯的思想在一段时间内被奉为现代主义的经典。

图5-21　包豪斯设计

欣赏感悟（三） 蓬皮杜国家艺术文化中心

走进作品

蓬皮杜国家艺术文化中心简称蓬皮杜中心（图5-22），是巴黎最有特色的文化设施，坐落于法国首都巴黎第四区。1971—1977年，皮阿诺与罗杰斯合作，成功地设计了蓬皮杜中心。他们还设计了宽敞的馆前广场，使公众除了参观展览之外，还有一个可以尽情活动的户外空间。这个项目的完成，使"高科技"风格得到国际的公认和好评，是后现代主义运动期间的一个很特殊的异化表现。1968年，法国当时的总统蓬皮杜为了纪念戴高乐将军，倡议兴建一座法国艺术与文化中心。当1977年中心落成时，蓬皮杜已经逝世了，现任总统就把这个文化中心以他的名字命名，故名蓬皮杜艺术文化中心。

图5-22　蓬皮杜国家艺术文化中心　皮阿诺、罗杰斯

作者简介

罗杰斯于1933年生于英国，在伦敦建筑联盟学校学习建筑设计，60年代后期开始在大学担任教学工作，长期对于建筑结构，特别是现代化工业技术结构的认识，使他自然感到科学技术的重要性。1968—1969年，他为自己设计了住宅，这个建筑采用了综合材料，特别是广泛使用工业材料制造，已经出现了明确的"高科技"风格特色。1971年，他和皮阿诺合作设计了蓬皮杜中心，这使他在全世界建筑界声名大振。

皮阿诺于1937年9月14日出身于意大利热那亚一个建筑商世家。1964年，皮亚诺从米兰科技大学获得建筑学学位，开始了他永久性的建筑师职业生涯。1969年，皮亚诺得到了第一个重要的设计项目：位于日本大阪的工业亭。这个设计吸引了许多赞赏的目光，包括一位出生于法国、说着英语的年轻建筑师罗杰斯。他们发现彼此有许多的共同点。1971年，一个工程商建议皮阿诺与罗杰斯合作参加巴黎的蓬皮杜中心国际竞赛，他

们最终赢得了这个竞赛。活泼靓丽、五彩缤纷的通道，加上晶莹透明、蜿蜒曲折的电梯，使得蓬皮杜中心成了巴黎公认的标志性建筑之一。自蓬皮杜项目之后，皮阿诺以他层层叠叠的建筑图纸营造了世界性的声誉，日本、德国、意大利和法国都有他大胆的商业性和公共建设项目。

作品赏析

蓬皮杜中心大厦南北长168米，宽60米，高42米，分为6层。这座博物馆一反建筑艺术传统，将所有柱子、楼梯及以前从不为人所见的管道等一律请出室外，以便腾出空间，便于内部使用。大厦的支架由两排间距为48米的钢管柱构成，楼板可上下移动。整个建筑物由28根圆形钢管柱支承。其中除去一道防火隔墙以外，没有一根内柱，也没有其他固定墙面。各种使用空间由活动隔断、屏幕、家具或栏杆临时大致划分，内部布置可以随时改变，使用灵活方便。

整座大厦看上去犹如一座被五颜六色的管道和钢筋缠绕起来的庞大的化学工厂厂房，在一条条巨形透明的圆筒管道中，自动电梯忙碌地将参观者迎来送往。大厦所有功能结构要素的建设最初都采用不同颜色来区别：绿色的管道是水管，蓝色管道则控制空调，电子线路则封装在黄色管线中，而自动扶梯及维护安全的设施（例如灭火器）则采用红色（图5-23）。然而最近的调查显示，部分颜色的编码已经被移除，许多结构只是简单地漆成白色。

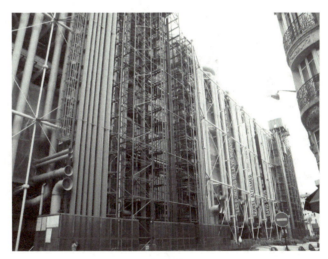

图5-23　蓬皮杜中心不同颜色的管道和设施

蓬皮杜中心的建筑设计在国际建筑界引起广泛关注，对它的评论分歧也很大。有的盛赞它是"一座法兰西伟大的纪念物"，当时《纽约时报》在报道中指出，设计蓬皮杜中心"令建筑界天翻地覆"，"罗杰斯先生在1977年完成了高科技且反传统风格的蓬皮杜中心而赢得了声誉，尤其是蓬皮杜中心骨架外露并拥有鲜艳的管线机械系统"。有的则指责这座艺术文化中心给人以"一种骇人的体验"。直到现在，仍有不少评论家批评它是一种"波普派乌托邦的大杂烩"，全然不顾环境，过分重视物质，忘记了人和精神、文化和艺术；内部空间也过于灵活，互相干扰，使用并不方便，而且外观那种过于五花八门的形象，也冲淡了馆内展品的重要性（图5-24、图5-25、图5-26）。

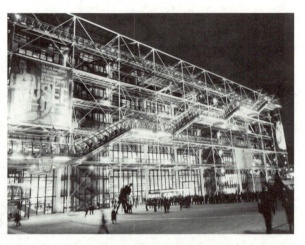

图5-24 蓬皮杜中心的夜晚

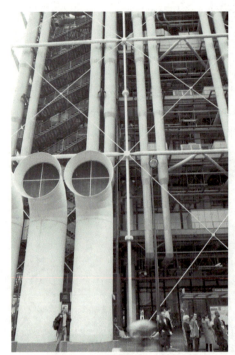

图5-25 蓬皮杜中心入口

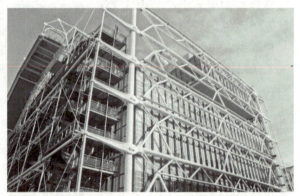

图5-26 蓬皮杜中心外侧面

知识链接

　　1977年,罗杰斯和皮阿诺的合作关系中断,他把设计事务所迁到伦敦,并在1979年获得第二个重大项目:伦敦的劳埃德保险公司和银行大楼设计(图5-27)。这个庞大的建筑从设计到完成,耗费了7年时间,罗杰斯在这个建筑上,更加夸张地使用高科技特征,不断暴露结构,并且使用了不锈钢、铝和其他合金材料构件,建筑表面参差凹凸地布满管线和结构件,所使用金属的色彩闪闪发光,好像一个科学幻想建筑一样,比蓬皮杜中心更加夸张和突出。这个建筑给他带来了国际声誉,使他成为当代最重要的高科技派建筑代表人物。

　　另外一个具有国际影响意义的高科技风格建筑师是英国建筑家诺尔曼·福斯特。

第五章　探寻无限的建筑空间

图5-27　劳埃德保险公司和银行大楼

图5-28　香港汇丰银行大楼

1981年，他受委托设计在香港的汇丰银行总部大楼（图5-28），这个工程耗费了他巨大的心血。从地面到顶部，五层结构空间逐步递减，这样的高度处理使建筑看起来具有生气和活力。地下室巨大的公共空间，形成广场。福斯特设计了一个玻璃网顶，分隔开底层和上面的层次，因而形成不同的使用空间，又保持了玻璃的通透感。这个建筑是公认的20世纪下半叶世界上最杰出的作品之一。

拓展活动

1. 包豪斯的设计风格及重要思想是什么？
2. 什么是高科技建筑？有哪些特征？

第六章 现代艺术设计欣赏

随着社会经济和技术手段的不断发展，现代设计日益成为交流的重要工具和必要手段。艺术设计是一门独立的艺术学科。艺术设计，就是将艺术的形式美感应用于与日常生活紧密相关的设计中，使之不但具有审美功能，还具有实用功能。换句话说，艺术设计首先是为人服务的（大到空间环境，小到衣食住行），是人类社会发展过程中的必然产物。好的设计不但具有很高的艺术欣赏价值，还具有很强的使用价值和经济价值。物质功能与精神功能的完美结合，是现代化社会发展进程中的必然产物。

第一节　二维艺术设计

我们所说的二维艺术设计指的是平面设计，也称视觉传达。二维艺术设计可以分为标志设计、招贴设计、包装设计等。这里我们就这其中的三种类型，结合优秀作品欣赏，对现代二维艺术设计进行初步的了解。

一、标志设计

标志、徽标、商标是表明事物特征的记号，它以单纯、显著、易识别的物象、图形或文字符号为直观语言，除有表示和代替的作用之外，还具有表达意义、情感和指令行动等作用。标志不同于古代的印记，承载着企业的无形资产，是企业综合信息传递的媒介。标志作为企业 CIS 战略的最重要部分，在企业形象传递中，是应用最广泛、出现频率最高的，也是最关键的元素。标志设计不仅是实用物的设计，也是一种图形艺术的设计。它与其他图形艺术表现手段相比，既有相同之处，又有自己的艺术规律。

欣赏感悟（一） 中国印·舞动的北京

作品赏析

北京奥运会会徽的设计者是张武、郭春宁、毛诚。"中国印·舞动的北京"会徽（图6-1）将肖形印、中国字和五环徽有机地结合起来，充满了深沉的活力。尺幅之地，凝聚着东西方气韵；笔画之间，升华着奥运会精神。会徽设计将中国特色、北京特点和奥林匹克运动元素巧妙结合。"中国印·舞动的北京"以印章作为主体表现形式，将中国传统的印章和书法等艺术形式与运动特征结合起来，经过艺术手法夸张变形，巧妙地幻化成一个向前奔跑、舞动着迎接胜利的运动人形。人的造型同时形似现代"京"字的神韵，蕴含浓重的中国韵味。

图6-1 2008年北京奥运会标志——中国印·舞动的北京

该作品传达和代表了四层信息和含义：

（1）中国文化。以中国传统文化符号——印章（肖形印）作为标志主体图案的表现形式。印章早在四五千年前就已在中国出现，是渊源深远的中国传统文化艺术形式，并且至今仍是一种广泛使用的社会诚信表现形式，寓意北京将实现"举办历史上最出色的一届奥运会"的庄严承诺。

（2）红色。选用中国传统喜庆颜色——红色作为主体图案基准颜色。红色历来被认为是中国的代表性颜色，因此，标志的主体颜色为红色，具有代表国家、代表喜庆、代表传统文化的寓意。

（3）中国北京，欢迎世界各地的朋友。作品代表着北京正以改革开放的姿态欢迎世界各地的运动员和人民欢聚北京，生动地表达出北京欢迎八方宾客的热情与真诚，传递出奥林匹克的理念和精神。作品内涵丰富，表明中国北京张开双臂欢迎世界各地人民的姿态。

（4）冲刺极限，创造辉煌，弘扬"更快、更高、更强"的奥林匹克精神。现代奥林匹克运动一直强调以运动员为核心，会徽"中国印·舞动的北京"正体现了这一原则。印章中的运动人形刚柔并济，形象友善，在蕴含中国文化的同时，充满了动感。

知识链接

评判一个标志的优劣有如下几个标准：

（1）美观。一个好的标志，首先要好看，这个标准应该是以目标受众（消费者、资讯接受者）的平均审美而论的。

（2）独特。标志，就是表明了其最主要的功能——识别性。

（3）简洁。目的是让人们容易记忆，运用起来方便。

（4）有意义。一个标志要具有一定的含义和说法。

（5）具有行业特征。对于那些专一行业的公司、机构或部门而言，一个好的标志是要让人们一看到标志就大体知道属于哪个行业。

（6）便于运用。这里所讲的运用是两方面的：一方面是标志在不同媒介上的表现效果；另一方面是由标志引申出来的 VI 系统。

欣赏感悟（二） 苹果公司第三代标志

作品赏析

图 6-2
苹果公司第三代标志

简单设计，缔造经典，这是苹果公司标志创新的理念，此标志由设计者罗布·简诺夫设计，与其说像苹果，还不如说像樱桃番茄。简诺夫泰然自若地设计了一个被咬过一口的苹果，一个简单的演化却意味着一种比例感，体现了苹果商业的本质，即注重细节。苹果标志变为透明的，主要目的是配合首次推出市场的 Mac OS X 系统。苹果的品牌核心价值从电脑转变为电脑系统，苹果标志也跟随系统的界面风格变化，采用透明质感。苹果的成功不仅包括令人印象深刻的被咬了一口的苹果标志，还包括备受人们追捧的电子科技产品，以及我们所看不到的企业背景、经营理念、企业文化内涵等各个方面（图 6-2、图 6-3）。

图 6-3 苹果标志演变

图6-4 壳牌标志设计历史

知识链接

用一个壳来形容品牌并不奇怪,因为它就是公司名字。作为标志本身的扇贝,多年来颜色屡次修改,最明显的是在1995年发布了拥有明亮、鲜艳的新壳牌红和壳牌黄的视觉形象。贝壳形象是21世纪最伟大的品牌符号之一(图6-4)。

拓展活动

1. 如何判断一个标志设计的优劣?
2. 简述设计标志的表现方法。
3. 举例说明你喜欢的一个标志,谈谈其设计内涵。

二、招贴设计

招贴,最早指的是大木板或车辆上的印刷广告,或以其他方式展示的印刷广告,它是户外广告的主要形式,也是最古老的广告形式之一。中文名称"招贴"二字按其字义解释,"招"是招引注意,"贴"是张贴,即"为招引注意而进行张贴"。

由于招贴是供在公共场所和商店内外张贴的,因此根据其内容性质的不同,可以将其分为三类:公共招贴、商业招贴、主题招贴。公共招贴以社会公益性问题为题材。商业招贴则是以促销商品、满足消费者需要的内容为题材。主题招贴以某一社会文化为背景进行创作,它针对的范围相对集中。

图 6-5　1945 年的胜利　福田繁雄

欣赏感悟（一）　1945 年的胜利

作者简介

福田繁雄，1932 年生于日本，1956 年毕业于东京国家艺术大学，曾任日本平面设计协会主席，国际平面设计联盟（AGI）会员，美国耶鲁大学、中国四川大学、东京艺术大学客座教授，日本图形创造协会主席，国际广告研究设计中心名誉主任。

作品赏析

这是一张公益招贴，画面构图简洁，由黑色和黄色组合而成，设计者用鲜明的黄色来提高黑色枪管的物体色。图 6-5 中，一杆枪将发射出去的子弹倒转对准枪口，极度讽刺了发动战争者必然自食其果的现实。作者善于运用图底关系、矛盾空间等错视原理，使其作品大放光彩。

从设计的角度来看，我们可以把子弹看成一个点，下面的看成线，整个黄色块看成一个面。这种分布在面积上有大小之别，在色彩上有区分，方向感上也有对比。作品带来了很大的社会效益。

知识链接

招贴设计是信息传达的艺术，在完成其信息传达的过程中，同时也应注重其艺术性的表达。招贴的功能可以概括为以下四个方面：(1) 传达信息，树立观念；(2) 塑造形象，利于竞争；(3) 视觉诱导，体现价值；(4) 审美作用，传播文化。

招贴有如下几个特征：

(1) 画面大。作为户外广告，招贴画面要比平面广告大，十分引人注目。

(2) 远视强。招贴的功能是为户外远距离、行动着的人们传达信息，所以作品的远视效果强烈。

(3) 内容广。招贴宣传的面广，它可用于公共类的选举、运动、交通、运输、安全、环保等方面，也可用于商业类的产品、企业、旅游、服务及文教类的文化、教育、艺术等方面。

(4) 兼具性。设计与绘画的区别在于设计是客观的、传达的，绘画是主观的、欣赏的。而招贴却是融合设计和绘画为一体的媒体。

(5) 重复性。招贴在指定的场合能随意张贴，既可张贴一张，也可重复张贴数张，作密集型的强传达。

欣赏感悟(二) 完全伏特加酒海报

作品赏析

这幅广告海报是1987年TBWA(李岱艾)广告公司为了感谢加州消费者对伏特加的青睐，为庆祝完全伏特加在加州的热销而创作的(图6-6)。令人始料未及的是，广告一经推出便受到大力追捧，美国的许多城市都要求TBWA公司为自己也创作一幅这样的广告，于是城市系列广告应运而生。蓝色的游泳池，绿色的植物，柔和的光线，给人一种春暖花开的感觉，突出了洛杉矶四季如春的特色，是名副其实的"天使之城"。

完全伏特加(Absolut Vodka)的品牌于1879年在瑞典开创，并很快跻身最高级伏特加酒的行列。"Absolut"具备两重意思：瑞典文"完全"是品牌名字；英文"完全"是完全的、十足的、完全地的意思。它的成功不只是因为工艺精深、口味醇正，更受益于其特别的颈长肩宽的酒瓶外形。完全伏特加广告在内容上都是以一些比较著名的标志性事物来展示的，并没有着重说明产品的功能和特点，

图6-6　完全伏特加酒海报

这使得完全伏特加的广告富有文化内涵，在一定程度上达到了文化与广告的完美结合，在视觉与感觉上都有一定的冲击力。伏特加广告招贴的最大独特的地方是：没有把产品作为主要冒尖的对象，没有把产品的品质作为宣传的重点，只是给予一个颈短肩圆的瓶外形一双假想的翅膀，给消费者一个极其广大宽阔的联想空间。由此，伏特加的容器外形变成它的招贴中一个特别指定的符号，并由这个特别指定的符号来指使所要宣传的信息。例如图6-7—图6-9就是以不同地域名进行创作的海报。

图6-7 完全西雅图

图6-8 完全尤卡坦

图6-9 完全爱丁堡

知识链接

根据广告创作的目的和性质,可以将广告分为三种类型。

(1)商业广告,也称经济广告,是指在商业社会中能够带来经济价值的一种载体,即营利性广告(图6-10、图6-11)。

(2)公益广告,是指为了公益事业而设计的广告,主要包括社会公德、人权福利、生态环境、交通安全、防火防盗、禁烟禁毒、廉政建设、反对战争、预防疾病等(图6-12、图6-13)。

(3)文化招贴,也称文体招贴,是指为社会中的各类文化活动而设计的招贴,是对文化的传承和发展(图6-14)。

图6-10 奥迪汽车广告招贴

图6-11 苹果iPod系列广告招贴

第六章　现代艺术设计欣赏

图6-12　拒绝皮草公益招贴

图6-13　拒绝酒驾公益广告

图6-14　第十五届亚洲艺术节招贴　靳埭强

欣赏感悟（三）　汉字系列招贴

作品赏析

汉字系列招贴（图6-15）中饱含浓情的"山"、"水"、"风"、"云"，磅礴大气，让人心仪，使人深感山之"伟岸博大"、风之"骤动无影"、云之"飘逸非凡"、水之"灵动幽远"，以及其中天地万物潜藏的天人合一的阴阳脉动，可谓将水墨的灵性发挥得淋漓尽致。其实

图6-15　汉字系列招贴　靳埭强

"水墨和色彩,本身并无意义,最重要的是创作者给予它们的意念,而又能运用它们传递讯息"。靳先生道出个中真谛,形与色在乎于创作者之心与神也。也只有像靳先生这样"一位来如云、清逸的得道者,一位真真正正的中国人,一位懂笔墨的亚洲设计师,一个以颤动的点滴交融感情的人"(安尚秀语)才能创造如斯之境界。

知识链接

广告招贴的表现手法有对比衬托、图形同构、夸张、拟人等。

对比衬托法是一种趋于对立冲突的艺术表现手法。它是将多种事物相互构造展示,将同构事物的性质和特点在对比中进行比较,借此显彼、相互衬托,从差别中达到集中、简洁、曲折的效果(图6-16)。

夸张手法是指借助想象,对广告作品中所宣传的对象品质或特性的某个方面进行夸大。文学家高尔基指出:"夸张是创作的基本原则。"通过这种手法能更鲜明地强调或揭示事物的实质,加强作品的艺术效果。夸张是一般中求新奇变化,通过虚构把对象的特点和个性中美的方面进行夸大,赋予人们一种新奇与变化的情趣。按表现的特征,夸张可以分为形态夸张和神情夸张,前者为表象性的处理品,后者则为含蓄性的情态处理品。运用夸张手法,可以为广告的艺术美注入浓郁的感情色彩,使产品的特征性鲜明、突出、动人(图6-17)。

图6-16 味事达酱酒招贴

图6-17 大众POLO汽车招贴

图 6-18
喜力啤酒广告招贴

拟人表现手法就是将自然物人格化，把人类的特征加在外界事物上，通过对所要表现的对象赋予生命力的形象，运用丰富的想象，恰到好处地表现出某种事物内在的关系。应该注意到的是，创意时应根据主题与作品需要进行恰当的表现，才能达到较好的效果（图 6-18）。

拓展活动

1. 概括招贴的分类。
2. 简述广告招贴设计的表现形式和手法。
3. 选择自己喜欢的一个商业品牌设计一张宣传海报。

三、包装设计

包装是品牌理念、产品特性、消费心理的综合反映，它直接影响到消费者的购买欲。包装是建立产品与消费者之间亲和力的有力手段。经济全球化的今天，包装与商品已融为一体。包装作为实现商品价值和使用价值的手段，在生产、流通、销售和消费领域中，发挥着极其重要的作用，是企业界、设计界不得不关注的重要课题。包装的功能是保护商品、传达商品信息、方便使用、方便运输、促进销售、提高产品附加值。包装作为一门综合性学科，具有商品和艺术相结合的双重性。

欣赏感悟(一) 茶语包装设计

图 6-19　茶语包装设计　陈幼坚

图 6-20　兰亭茶叙包装设计　陈幼坚

作品赏析

该作品将茶的品位与意境融合,且运用具有活力的、话语式的图形将字体结合于品牌标志中。这个品牌是陈幼坚与日本某百货企业合作,开设于其百货卖场里的营业专店,创造了很好的口碑。如他设计的《兰亭茶叙》包装设计,其形象与室内全由陈幼坚包办,也真正开始了他在商业品牌设计中为客户增加室内环境设计服务的开端(图6-19、图6-20)。

知识链接

为了区别商品与设计,我们对包装设计进行如下分类,按产品内容分有日用品类、食品类、烟酒类、化装品类、医药类、文体类、工艺品类、化学品类、五金家电类、纺织品类、儿童玩具类、土特产类等。按包装材料分有纸包装、金属包装、玻璃包装、木包装、陶瓷包装、塑料包装、棉麻包装、布包装等。

包装外形要素的形式美法则主要从以下8个方面加以考虑:对称与均衡法则、安定与轻巧法则、对比与调和法则、重复与呼应法则、节奏与韵律法则、比拟与联想法则、比例与尺度法则、统一与变化法则。

欣赏感悟(二) 果汁的肌肤

图6-21
果汁的肌肤
深泽直人

作品赏析

这些仿生设计"果汁皮"饮料盒是日本知名产品设计师深泽直人的作品(图6-21)。包装外形看起来好像直接使用了香蕉、新西兰果、草莓等作为外壳。香蕉包装使用橡胶制作,包装的软角显露出与握着一根香蕉相同的感觉。而新西兰果的包装采用在纸面形成绒毛的起毛加工方式,气质感跟新西兰果的外表质感非常相似。草莓包装也是直接对草莓的外形特征及其质感的模仿。

知识链接

成功的包装设计必须具备以下几个要点:货架印象、可读性、外观图案、商标印象、功能特点说明、提炼卖点及卖点图文化。

外形要素:外形要素就是商品包装示面的外形,包括展示面的大小、尺寸和形状。日常生活中我们所见到的形态有3种,即自然形态、人造形态和偶发形态。但我们在研究产品的形态构成时,必须找到适用于任何性质的形态,即把共同的规律性的东西抽出来,称为抽象形态。

构图要素:构图是将商品包装展示面的商标、图形、文字组合排列在一起的一个完整的画面。这四方面的组合构成了包装装潢的整体效果。商品设计构图要素商标、图形、文字和色彩的运用正确、适当、美观,就可称为优秀的设计作品。

欣赏感悟(三)　丝绸之路大米环保包装

作品赏析

这套包装设计使用了可循环多次利用的布料包装,采用怀旧的古典纹理图案进行装饰创作,为整个包装设定了一个审美的基本点,并试图向人们讲述关于水稻传承引种的历史文化故事(图6-22)。设计有两个理念,第一主要是来自时尚流行潮流,这个布料包装可以经过巧妙的改造,成为各种各样的服装饰品,可根据不同的要求改变成不同物品的包装;第二个理念是告诉人们大米来源于丝绸之路的故事。

知识链接

材料要素:材料要素是商品包装所用材料表面的纹理和质感。它往往影响到商品包装的视觉效果。利用不同材料的表面变化或表面形状可以达到商品包装的最佳效果。包装用材料,无论是纸类材料、塑料材料、玻璃材料、金属材料、陶瓷材料、竹木材料还是其他复合材料,都有不同的质地肌理效果。运用不同材料,并妥善地加以组合配置,可给消费者以新奇、冰凉或豪华等不同的感觉。材料要素是包装设计的重要环节,它

第六章　现代艺术设计欣赏

图 6-22
丝绸之路大米环保包装

直接关系到包装的整体功能和经济成本、生产加工方式及包装废弃物的回收处理等多方面的问题。

拓展活动

1. 列举一些环保的包装材质。
2. 谈谈你喜欢的品牌的包装设计。

第二节　三维艺术设计

　　三维艺术设计在我们的生活中随处可见，人本身就生活在一个三维的空间里。我们住的房子、使用的产品、穿着的各式各样的衣服等，都是三维艺术的体现，它比平面设计更贴近我们的生活。三维艺术设计正在大规模地改变人们的生活，使生活变得更加丰富多彩。从一定程度上来讲，三维艺术设计也成了一个国家综合实力和经济发展程度的尺码。
　　三维艺术设计的范围和领域较广，可分为室内设计、产品设计、展示设计、服装设计、园林设计、景观设计等。这里我们就以其中的几种类型结合图例进行赏析，让大家对三维艺术有一个初步了解。

一、室内设计

随着室内设计行业的发展,人们对人与居住环境共生关系的兴趣也日益增长。随着生活质量不断提高,人们对赖以生存的环境开始重新考虑,并由此提出了更高层次的要求。

欣赏感悟(一)　越南洲际岘港阳光半岛度假酒店设计

作品赏析

这间酒店的设计从建筑到室内都充满当地风情,很好地表达出当地的特色,又有强烈的殖民符号(图6-23)。

酒店的整体空间以黑、白、灰为基调,借用软配的亮丽色彩来打破单一的气氛,同时带来别样清新的感觉。绿色桌椅、黄色布饰给人感觉很特别,如此大胆的用色,让人眼前一亮。酒店总共有197间(套)客房,所有的房间都有阳台,面朝大海,最低房型70平方米。客房宽敞舒适,加上设计师的匠心,给人感觉是高端大气。卫生间的化妆镜、浴缸、窗棂都设计成灯笼样式,处处透露出越南本土元素。酒店内的餐饮设施有五处,包括三

图6-23　越南洲际岘港阳光半岛度假酒店设计

间餐厅和两间酒吧。餐厅主要提供法国菜,装修上亦是本土和殖民融合路线。酒店内还有两间餐厅,分别是 Citron 和 Barefoot Café,前者是全日餐厅,也是早餐厅,突出的悬空式设计,给人一种全新的用餐体验。

知识链接

色彩是营造室内环境、活跃气氛的非常重要的因素。在室内环境设计中,色彩的应用主要侧重于色彩的抽象性,即以用色的基本理论为指导。在做一个室内环境设计前,必须要考虑到室内空间所能达到的一个整体的色彩效果。色彩不宜过多,否则会显得室内空间杂乱无章。同时,在室内环境装饰设计中应考虑整体的层次感,这不单单表现在物体的大小形状上,色彩的前后层次感也很重要。色彩从明度上分为深色调和浅色调;在色相上可分为暖色调和冷色调;在纯度上则分为鲜色调和灰色调。黑白具有坚硬感,而灰色则具有柔软感的特征。纯度高、明度高的色彩给人感觉华丽高雅;纯度低、明度低的色彩给人感觉朴素沉静。色彩的完美应用,还要结合材料、光线、环境等诸多因素。

欣赏感悟(二) 杭州天地一家餐饮空间设计

作品赏析

天,高远于上;地,浊重在下。坐落于天地之间、西湖之畔的杭州天地一家餐厅正取意于"容四方真味,和天地一家"的理念(图6-24)。继承其一贯的主题餐厅做法,此间杭州店全力打造的是"南宋柔情"。全店以南宋古典风格作为参照,以质朴亲切的基调来迎合西湖柔美动人的风情,店内的图案、瓷器、餐具、灯具等均以质朴简洁的特质体现着独有的文人气质。以快雪、新晴、烟波、远水、雨足、观香等取自宋代词曲典故的堂名作为包厢名称,更让南宋时期的烟雨江南、西子湖畔的文人雅致呼之欲出。天地一家的确是一个与众不同的餐厅。

纵观全店,在空间体量的组织上丰富而不繁琐;功能区域以及餐饮动线的划分明确而富于江南园林隐秘的变化之美。从一层到三层,风格的过渡由现代时尚逐步向中西合璧、传统古典展开,好似一幅空间风格的长卷,读来隽永清润。

一层,店面临街设计了独有的玻璃橱窗,既可以定期展示餐厅陈设,又可以将全店形象巧妙地与周边整体环境相融合。

二层,风格的过渡在此处自然而流畅,中西合璧的手法在色彩及陈设的运用上体现得尤为明显。关于色彩,比如过厅圆门的中国红与弧形电梯间墙面披刮涂装的绿色相互辉映,对比强烈,显出"一壶天地"的传统意向;关于陈设,比如玻璃房的水池空间,可看穿到一层的透明玻璃水池里,红色鲤鱼和摇曳的竹子不仅仅在空间中营造了苏杭园林的特

美术赏析

图 6-24
杭州天地一家
餐饮空间设计

质,更为楼下吧台增添了变化无穷的妩媚光影。

三层,纯粹的古典意气。如同恍惚间穿过时光隧道回到了南宋都市的酒楼包厢。以大面积的黑色为底衬,顶部飘动着无数细腻的红色小绳,视觉冲击达到了极致。红与黑的抽象结合充分提纯了传统的视觉再现过程,亦幻亦真。

知识链接

室内设计主要有如下几个风格及流派:

(1) 现代简约风格。简约主义风格的特色是将设计的元素、色彩、照明、原材料简化到最少的程度,但对色彩、材料的质感要求很高。因此,简约的空间设计通常非常含蓄,往往能达到以少胜多、以简胜繁的效果。

(2) 后现代风格。后现代风格强调建筑及室内装潢应具有历史的延续性,但又不拘泥于传统的逻辑思维方式,探索创新造型手法,讲究人情味,常在室内设置夸张、变形的柱式和断裂的拱券。

(3) 欧式风格。泛指欧洲特有的风格。一般用在建筑及室内行业。如西方传统风格中仿罗马风、哥特式、文艺复兴式、巴洛克、罗可可、古典主义等。

(4) 新古典主义风格。传统设计语言和现代的设计手法相结合。融入某些古典建筑的构图法,再加上许多古建筑中的构成元素和元件等,达到古典跟现代的结合。

(5) 中式风格。中式风格一般以木结构为主,比较对称、稳重。

(6) 新中式风格。新中式风格不是纯粹的元素堆砌,而是通过对传统文化的认识,将现代元素和传统元素结合在一起,以现代人的审美需求来打造富有传统韵味的事物,让传统艺术在当今社会得到合适的体现。

(7) 地中海式风格。通常,地中海风格的家居会采用这几种设计元素:白灰泥墙、连续的拱廊与拱门、陶砖、海蓝色的屋瓦和门窗。

(8) 东南亚风格。以其来自热带雨林的自然之美和浓郁的民族特色风靡世界,色彩搭配斑斓高贵。

欣赏感悟(三) 宁波历史博物馆

作品赏析

宁波历史博物馆由首位获得世界建筑学最高奖普利兹克建筑奖的中国籍建筑师王澍领衔设计,于2006年破土动工,投资2.5亿,历时三年建成(图6-25)。建筑用地面积4.33万平方米,建筑面积3万平方米,主要采用竹条模板混凝土、回收旧砖瓦和石材材料建成。王澍认为,现代博物馆在强调功能性的同时,也要注重审美性,因为博物馆建筑本身就是特殊意义上的展品。宁波博物馆在设计伊始就将宁波地域文化特征、传统建筑元

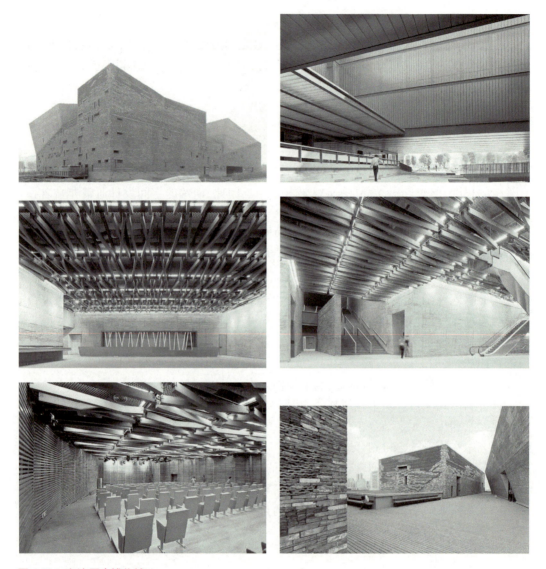

图 6-25　宁波历史博物馆

素与现代建筑形式和工艺有机结合,使之造型简约而灵动,外观严谨而颇具创意,蕴含了宁波从渡口到江口到港口的城市发展轨迹。其平面呈简洁的长方形集中式布置,但两层以上,建筑突显开裂状,微微倾斜,演绎成抽象的山体,这种形体的变化使建筑整体呈向南滑动的独特态势,宛如行进中之巨舟,耐人寻味。内观整个结构,包括三道有大阶梯的山谷,两道在室内,一道在室外;四个洞,分布在入口、门厅和室外山谷的峭壁边侧;四个坑状院落,两个在中心,两个在幽深之处。一种山体类型学叠加在上面,公共空间永远是

多路径的,它从地面开始,向上分叉,形成一种根茎状的迷宫结构。而在建筑内部,两层以上高低起伏的公共活动平台,从建筑整体隆起五个单体,各具状态,形神兼备,观照整个空间,虚实相间,似又成传统街区的格局与尺度;同时水域向北环绕建筑外围,使建筑环境具有江南水乡田园般诗情画意。

知识链接

室内空间的分隔,可以分为以下三种:

(1)绝对分隔。用承重墙、到顶的轻体墙分隔等限定度高的实体界面分隔空间。隔音较好,视线完全阻隔。与周围环境的流动性差,但可保证安静、私密、抗干扰的特点。

(2)局部分隔。用片断面划分空间,主要限定的物体有屏风、翼墙、不到顶的隔墙、家具等,限定程度的强弱因材料、大小、形态而定。

(3)象征性分隔。用片断、低矮的面、栏杆、花格、构架、玻璃、绿化、水体、色彩、悬垂物等分割。

拓展活动

1. 简述室内设计的主要风格。
2. 列举你喜欢的一个室内设计作品,并分析其装饰手法及风格。

二、产品设计

产品设计广泛涉及人们的衣、食、住、行、用及文化等各个领域,将人们的审美要求潜移默化地注入物质生活的需求之中。艺术与科学、实用与审美、物质与精神、自然科学与人文科学力求完善的结合,便形成了产品设计文化的显著特征。从产品造型设计到产品设计的生成,整个过程不仅使人们可以看到一个时代物质和精神文明的发展水平,而且还可以看到其对提高民族文化素质和推进社会全面进步的重要作用和深远的现实意义,特别是在生产技术质化的今天,产品的造型设计可以说关系着企业的发展与壮大。

欣赏感悟(一) 柠檬榨汁机

作者简介

飞利浦·斯塔克,一个非凡的传奇人物,集流行明星、疯狂的发明家、浪漫的哲人于一身,或许算得上世界上最负盛名的设计师。他的作品随处可见:从纽约别致的旅馆到FF4900邮购商行,从法国总统的私人住宅到欧洲最大的废物处理中心,从全球各地的咖

图6-26 柠檬榨汁机 飞利浦·斯塔克

啡馆及家庭中数十万的座椅和灯具到浴室中的牙刷。飞利浦·斯塔克在他的主要工作中引导着物与人的关系变得更加融洽。

作品赏析

这个榨汁机是斯塔克在1990年为阿莱西公司设计的,当时只是设计一款简单明确的榨汁工具而已,顶部有螺旋槽,切开柠檬,半个压在顶上拧,柠檬汁就顺着顶部螺旋槽流到下面的玻璃杯里(图6-26)。这个设计的概念,有点像中国古代的爵、鼎,螺旋槽是纺锤形状的,远看像一只大的不锈钢蜘蛛。工业产品设计往往是功能第一,但是有些特殊的作品,往往功能性并非太重要,形式反而成了第一位的。这台柠檬榨汁机就属于这类作品中比较典型的一个,其作为现代设计的经典,从艺术性方面来讲具有突出的审美价值。

知识链接

产品设计的分类有如下几类:

(1) 开发性设计。在工作原理、结构等完全未知的情况下,应用成熟的科学技术或经过实验证明是可行的新技术,设计出过去没有过的新型机械。这是一种完全创新的设计。

(2) 适应性设计。在原理方案基本保持不变的前提下,对产品做局部的变更或设计一个新部件,使产品在质和量方面更能满足使用要求。

(3) 变型设计。在工作原理和功能结构都不变的情况下,变更现有产品的结果配置和尺寸,使之适应更多的容量要求。这里的容量含义很广,如功率、转矩、加工对象的尺寸、速比范围等。

欣赏感悟(二) 蛋椅家具

作者简介

1958年,雅各布森为哥本哈根皇家酒店的大厅以及接待区设计了这个蛋椅。这个卵形椅子从此成了丹麦家具设计的样本。蛋椅独特的造型,在公共场所开辟了一个不被打扰的空间——特别适合躺着休息或者等待,就跟在家一样。雅各布森不管是作为建筑师还是设计师,都是硕果累累的。而50年代末由雅各布森设计的哥本哈根皇家宾馆,则把

第六章 现代艺术设计欣赏

蛋椅、天鹅沙发和3300系列引入设计界。他也因此成为了备受崇拜的杰出设计师,其家具和其他设计产品已变成全球的宝贵遗产。

作品赏析

雅各布森家里车库的蛋椅用石膏浇注,人工合成的贝壳外形用泡沫填补,并覆盖上织物或不同种类的皮子,停留在星形的铝制底座上。蛋椅的外壳由玻璃纤维和聚氨酯泡沫体加固而成。椅子还有一个可调整的倾斜度,可以根据不同用户的体重来调整(图6-27)。

蛋椅是为哥本哈根皇家酒店的大厅以及接待区而设计的,因为当时的机器还不成熟,所有东西都需要经过手工处理,雅各布森在家里的车库中设计出蛋椅。整个椅子的布或皮下面都有海绵,不仅外观圆滑且更富有弹性,让坐感更加舒适。鸡蛋椅可以360度旋转,铝合金脚和不锈钢脚都达到镜面效果,光亮照人,加上精心设计的椅脑与扶手,两边对称相应,配上脚踏,更具人性化。

图6-27
蛋椅家具产品设计
雅各布森

图 6-28

拓展活动

你了解上面的椅子吗（图 6-28）？

三、展示设计

欣赏感悟（一） 奥迪 A8 法兰克福国际车展

作品赏析

整个展厅采用简洁的造型、单纯的色彩营造出一个高贵的空间环境。展区中间车道的设计构成了空间的主体，宽敞的空间形成了互动性，不仅有效地划分了展示空间，还引导了人流。红色的运用不仅吻合了汽车的色彩，也使得空间变得活跃、灵动。车道两边构成了品牌区域，动感的造型、墙面、色彩、道具以及版面设计显出精准的品质（图 6-29）。

从此案例中我们可以学到以下几点。

（1）展示创意的独特性。整个空间以车道的创意点为主体，显示出创意与展示主体

第六章　现代艺术设计欣赏

图 6-29
奥迪 A8 法兰克福国际车展

的一致性。

（2）空间划分的主次与层次性。整个空间依据展示内容在面积、位置、空间设计等方面进行合理的区分，实现了产品展示的层次性。

（3）色彩、光以及材料的运用。空间中采用简洁的色彩对比和材料选用，既实现了空间的区分，又有效地衬托了展品。

（4）细节的设计。无论是文字版面的设计、道具的设计与陈列、装饰品的摆设，还是造型及材质的细部处理，无不体现出设计的精细。

知识链接

展示艺术形式有如下分类：（1）展览（展览会、商业展销交易会、博览会等设计）；（2）商业环境（店面橱窗设计、店内空规划、商品陈列与导实点广告设计）；（3）博物馆陈列设计（科技馆、人文地质、自然、民俗、地矿博物馆等陈列设计）；（4）演示空间（剧场影院、音乐舞厅、会议报告厅、礼堂、影视舞台、服装表演等空间环境设计）；（5）旅游环境（名胜古迹、旅游观光点、植物园、动物园、自然保护区的规划设计与布置）；（6）庆典环境（节庆活动、纪念活动、祭祀活动等空间环境的规划布置）；（7）广告设计（报刊广告、路牌广告、立体广告、平面广告、POP 广告、车身广告等媒体的设计创意）。

欣赏感悟（二）　2011 年米兰国际家具展 Brunner 展位

作品赏析

"twin"是 Brunner 公司展位上重点推荐的新系列产品，被展示在整个展位的中央。

在这个展位中,家具展品并不仅仅是被展出的对象而已,它们还是组成这个充满活力的展位的重要元素,看起来就像艺术装饰。走进展区,映入眼帘的就是一把椅子,它被悬挂在与人的视平线齐平的空中。从这里开始,人们可以看到大量的椅子被悬挂起来,刚好在人们头顶上。整个空间的墙面上都镶嵌着具有镜面效果的聚苯乙烯板。镜子的使用为整个画面增添了戏剧性的效果,令人印象深刻(图6-30)。

知识链接

以商场、卖场的布局来说,顾客通道设计的科学与否直接影响顾客是否合理流动,一般来说,通道展示设计有以下几种形式:(1)直线式,又称格子式,是指所有的柜台设备

图6-30　2011年米兰国际家具展 Brunner 展位

在摆布时互成直角,构成曲径通道;(2)斜线式,这种通道的优点在于它能使顾客随意浏览,气氛活跃,易使顾客看到更多商品,增加更多购买机会;(3)自由滚动式,这种布局是根据商品和设备特点而形成各种不同组合,或独立、或聚合,没有固定或专设的布局形式,销售形式也不固定。

拓展活动

1. 在人们的日常生活中,三维设计都涉及哪些领域?
2. 谈谈你对三维设计的认识。